艺术院校动画基础系列教材

动画影片分析
——值得欣赏的五十部动画电影

王 钢 主编

清华大学出版社
北京

内 容 简 介

本书精心挑选了五十部国内外经典动画电影,并以独特的视角对其进行了科学理性的分析,有助于提高读者的影片分析能力、掌握创作规律及方法和表现手段等诸多技巧,对相关艺术院校提高动画电影创作教学质量、丰富动画专业课程规范教学会产生积极的推动作用。

本书不仅是动画教师在课堂上结合影片进行分析的教材,同样也是广大动画爱好者提升自身动画影片欣赏能力、扩展分析视野的极佳参考教材。

版权所有,侵权必究。举报:010-62782989, beiqinquan@tup.tsinghua.edu.cn。

图书在版编目(CIP)数据

动画影片分析:值得欣赏的五十部动画电影/王钢主编. —北京:清华大学出版社,2013(2025.3重印)
(艺术院校动画基础系列教材)
ISBN 978-7-302-31738-8

Ⅰ.①动… Ⅱ.①王… Ⅲ.①动画片-鉴赏-世界-高等学校-教材 Ⅳ.①J954

中国版本图书馆 CIP 数据核字(2013)第 052601 号

责任编辑:甘 莉
装帧设计:吴冠英 甘 莉
责任校对:王荣静
责任印制:宋 林

出版发行:清华大学出版社
网　　址:https://www.tup.com.cn,https://www.wqxuetang.com
地　　址:北京清华大学学研大厦 A 座　　邮　编:100084
社 总 机:010-83470000　　邮　购:010-62786544
投稿与读者服务:010-62776969,c-service@tup.tsinghua.edu.cn
质 量 反 馈:010-62772015,zhiliang@tup.tsinghua.edu.cn

印 装 者:三河市铭诚印务有限公司
经　　销:全国新华书店
开　　本:190mm×260mm　　印张:15.25　　字数:234 千字
版　　次:2013 年 5 月第 1 版　　印次:2025 年 3 月第 8 次印刷
定　　价:49.00 元

产品编号:033326-02

本书参编人员：陈媛媛　王明川
　　　　　　　侯　博　李延妍
　　　　　　　韩天应　许多优
　　　　　　　郑琼麟　赵鉴予

序

对于众多喜欢电影的观众来说，人们关心电影的兴趣要大于关心同属于电影类型影片的动画电影。其实，动画电影所特有的想象力和创造力的表现形式更值得人们关注，看多了动画电影你会比看电影更着迷。人们理应喜爱动画片，尤其是经典的动画片。一部好的动画电影，往往包含着丰富的内容、精美的画面、巧妙的情节设计，奇幻的视效，由于凝聚了创作人员的才思与心血，常常还会带给观众意想不到的惊喜。因此，我们实在是不应该把动画片看做简单地帮助少年儿童开发智力，寓教于乐的工具。

一部由演员出演的电影所能表现的内容，动画片全部可以做到，相反，动画电影还可以营造出电影难以企及的、令电影导演望而兴叹的艺术效果。比如《狮子王》中出现的非洲草原万兽齐聚的宏大场面，再伟大的电影导演也没办法让狮子、斑马、长颈鹿都乖乖听话，但是任何一个动画片导演都能让百鸟齐声歌唱，让万兽一同敬礼。

一部准备充分、制作精良的优秀故事影片，通常前期准备、中期拍摄加上后期制作的周期不会超过一两年。但是动画电影"多年磨一剑"的例子比比皆是，有的片子甚至从策划到拍摄直至上映总共花去 5 至 10 年的时间。在这样长的时间里，动画电影的制作人员可以充分保证作品的品质，将戏剧冲突打磨得更加锋利，使人物性格饱满丰富，让每一帧的画面看起来都是精美的艺术作品。此外，技术的革新，也会给需要长时间拍摄的动画电

影有利的技术手段支撑，因为导演们可以有更好的技术解决方案，使得最后呈现在观众面前的动画电影具有最赏心悦目的视觉效果。可以说，这样的动画片是可以和任何高水准的电影相媲美的。反之，没有动画手段的介入，电影也不会像今天这样好看。动画电影在影像艺术领域中越来越受到人们的喜爱。

我们在这里向动画学习者和广大的观众读者推荐50部值得一看的动画电影。这些影片来自于不同国度，风格各异，故事主题大相径庭，但有一个共同点，看了以后会改变观者对动画的一般认识，更会为这些天才般的奇思妙想所创造出的动画电影而惊叹！本书可作为学习动画电影的必备教材，通过精品动画电影赏析，将有助于提高观者对动画电影的欣赏能力。在了解动画电影的奥秘的同时，享受动画电影带给人们的视觉盛宴。

喜欢动画电影和希望通过这本书带你走进动画电影艺术圣殿的广大读者，笔者衷心希望你们能通对本书的学习找到更多心仪的佳片；同时，笔者也希望越来越多的读者能够爱上动画电影，如果能够从中受益那将是笔者最欣慰的事了。

<div style="text-align:right">

王　钢

2012年12月13日

</div>

目 录

序/Ⅰ

《大闹天宫》
　　——五百年前的那些事/1

《哪吒闹海》
　　——奇绝壮美/5

《宝莲灯》
　　——世间最平凡最伟大的爱/9

《天书奇谭》
　　——浓郁民族风格的经典之作/13

《幻想曲1940》
　　——音乐是什么颜色？/19

《埃及王子》
　　——伟大而壮丽的史诗/23

《功夫熊猫》
　　——西方之技，东方之魂/27

《熊兄弟》
　　——生命的真谛/32

《狮子王》
　　——教会你正确的生存法则/37

《小马王》
　　——奔驰在西部旷野上的自由精灵/41

《白雪公主》
　　——那个年代的辉煌/47

《小飞侠》
　　——带你畅游无邪的童年时光/51

《花木兰》
　　——总有这样一些女子，令人动容/55

《怪物史瑞克》
　　——颠覆传统的动画/59

《冰河世纪》
　　——诙谐无处不在/63

《美女与野兽》
　　——难以抗拒的音乐盛典/67

《圣诞夜惊魂》
　　——走进梦幻中的万圣节王国/71

《小鸡快跑》
　　——我在养鸡场的那些日子/75

《加菲猫Ⅱ》
　　——双猫傍地走，安能辨我是雌雄？/79

《变身国王》
　　——"如果没有了朋友，就没有了爱。"/84

《怪物公司》
　　——强悍外表下柔软的心/89

《谁陷害了兔子罗杰》
　　——对传统手绘动画的怀旧与致敬/93

《千与千寻》
　　——童话背后的现实/98

《千年女优》
　　——交错的时空，永恒的执著/102

《龙　猫》
　　——未泯的童心/106

《萤火虫之墓》
　　——兄妹之情，催人断肠/110

《幽灵公主》
　　——森林的哭泣/116

《云之彼端》
　　——那些年少时的梦啊/120

《穿越时空的少女》
　　——那些曾被肆意浪费的青春原来如此美好/124

《恶　童》
　　——颓废世界中的黑与白/130

《骇客帝国动画版》
　　——绝不比电影逊色/135

《红辣椒》
　　——本身就是一场华丽的梦/140

《人　狼》
　　——最残酷不过现实/144

《未麻的部屋》
　　——看今敏如何变魔术/148

《心理游戏》
　　——什么是另类/154

《蒸汽男孩》
——对科学的执著/159

《天空之城》
——值得用心去感知的天空/163

《攻壳机动队》
——生命的定义/168

《风之谷》
——一千年后的一个天使般的女孩/172

《国王与小鸟》
——经典所以不朽/177

《黄色潜水艇》
——想象力决定一切/182

《青蛙的预言》
——来自天堂的愤怒/186

《想成熊的孩子》
——一部梦幻与现实的童话/191

《疯狂约会美丽都》
——蓝调的幽默与真情/196

《奇幻星球》
——充满幻想的蓝调情怀/199

《夜之曲》
　　——孩子们的美丽幻想与记忆/203

《哈瓦那吸血鬼》
　　——体验拉丁美洲风情/208

《五岁庵》
　　——唯美的洗礼/212

《千年狐》
　　——神话故事里的文化背景差异/217

《阿基米德王子历险记》
　　——体会动画史上"断臂维纳斯"的魅力/222

《大闹天宫》
——五百年前的那些事

在外国人眼里，中国应该是什么样子？一种揣测的结果是，外国人拍出了《花木兰》《功夫熊猫》，黄皮肤、黑眼睛的观众们，也掏钱去看，却在笑骂一番后迅速遗忘，怎敌得了这猴子叱咤至今四十多年？

影片《大闹天宫》为上、下两集的美术动画电影。分别完成于1961年和1964年，根据古典文学名著《西游记》前7回改编，将孙悟空这一中国式的神话英雄，生动地再现于银幕，影片色彩浓重，造型奇异，场面宏伟，将神佛的形象在传统造型的基础上做了夸张

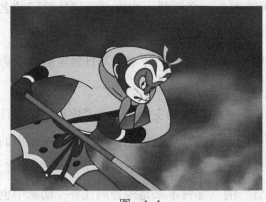

图 1-1

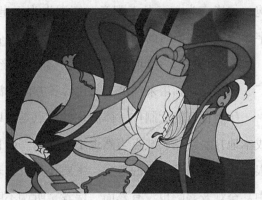

图 1-2

处理，突出了形象的装饰性和性格的典型性。该片通过独特的艺术构思和表现手法，使原著的思想性和艺术性得到充分展示。影片公映后，在国际上产生巨大轰动，回响非凡，并先后荣获多项国际动画电影节大奖。中国动画电影开始受到全世界喜爱动画电影的人们的尊敬。

《大闹天宫》从1960年到1964年，历时4年时间创作完成，绘制了近7万幅画作，成为一部鸿篇巨制。"这部动画电影是中国文学古典名著《西游记》动画版最好的诠释。"

首先，这个神话题材本身适合动画创作，便于动画表现；其次，孙悟空不管是在原著中还是在动画作品中，人物形象和个性都塑造得非常好，在动画表现上，造型设计很有光彩，使孙悟空的形象在影片中生动地表现出来；再次，制作精美，摄制人员对一招一式都精益求精；最后，当年的创作氛围非常好，美影厂为万籁鸣先生配备了一套很好的班子，厂里的精兵强将都投入到这部动画电影的创作中。

当时没有计算机制作，全凭手中的一支画笔来完成影片的创作。一般来说，10分钟的动画影片要画7000到1万张原、动画设计稿件，可以想见一部《大闹天宫》工程的浩繁。整个绘制阶段每天都在重复同样的工作，50分钟的上集和70分钟的下集，仅绘制的时间就将近两年。

《大闹天宫》如果少了已故著名配音演员邱岳峰的配音，孙悟空的形象一定会大打折扣。一句"孩儿们，操练起来！"的开场白，使孙悟空的银幕形象呼之欲出。影片中的其他配音演员大部分来自上海电影译制片厂，其中几个主要角色的配音演员都是当时的大腕，如毕克为东海龙王配音，富润生为玉皇大帝配音。今天的人们有必要记住他们的名字，因为根据当时的惯例，影片的创作人员名单中并没有署这些配音演员的姓名。

《大闹天宫》一问世，特别是孙悟空的经典形象一诞生，就注定了其日后定会为美影厂、为中国动画带来经济、文化等各方面的深远影响。

斥资百万的大制作、体制化的优点是可以得到各种资源的支持，不必考虑市场。不计成本地打磨精品，缺点当然也不言而喻。题目把内容限定在《西游记》前7回，改编中的很多变动是出于立意的考虑，主要还是着力表现猴子的勇敢机智、顽强不屈。《大闹天宫》中甚至观音菩萨也没有露面，保荐"听调不听宣"的二郎神本来是观音的任务，动画中也

改成了李靖的一声请。为了突出猴子的反抗性，对其上天宫的态度也相应地作了修改，原著中猴子还是很希望上天宫的。怪力乱神是动画的好题材，但也容易触动禁区。李长庚请孙猴的原因，一是龙宫借宝（四海千山皆拱伏）；二是自销死籍（九幽十类尽除名），动画只保留了前者。御马监养马一段和马天君这个角色就加得不错，使得御马监这一段丰满了不少。

一打花果山的巨灵神虽然是个垫场，但处理得很耐看。巨灵神的造型采用了传统脸谱的形象，跟背景音乐的锣鼓乐器相得益彰。尤其是巨灵神的配音，太帅了。于鼎在《大闹天宫》中是一赶五，还配了马天君、持国天王、二郎神和李靖。巨灵神的这个片段直接影响了后来电视剧《西游记》的处理。后来哪吒战猴子那段倒处理得略嫌简单。首先是造型，就是个傻胖小子，目光呆滞，缺少灵气，不见三坛海会大神的高贵，有点央视《射雕英雄传》里杨康的感觉。打斗中三头六臂应该是拿6件兵器，动画也简化成一枪两圈，不热闹。关键是没表现出割肉剔骨的那股狠劲儿，看不出"三天护教恶哪吒"的气势。二打花果山的时候因为没有观音，把四大天王的戏份儿加了，显然是参考了封神的魔家四将。这段处理也直接影响了电视剧《西游记》。

两个老道在动画影片中全成了反面人物。太白金星被刻画成一个口蜜腹剑的胖老头儿，尚华的配音也深入人心。拍摄花絮里尚华还谈到当时配的时候特意加了一些"仙气"，的确跟《虎口脱险》中的音色很不相同。太上老君就更惨

图 1-3

图 1-4

了，影片把道祖处理成了披发仗剑的妖道。

然而我们不需要这样的纸上谈兵，我们爱那只猴子，更因为他是纯中国的——当然你知道，我说的并不是他的出身。作为一部动画片，《大闹天空》不仅在创作层面上展现了我们过去已经拥有的，还在思想上表达了我们所一直向往拥有的。"别人种了九千年的桃子，他不跟主人打一声招呼摘来便吃；当人家制止时，他不但不听劝阻，而且还大打出手毁了人家的桃园。别人辛辛苦苦炼好的丹丸，他拿来就吃，还把主人打得头破血流，临走还毁了人家的制作车间。但他却是中国人甚至全世界人民所热爱的英雄——孙悟空！"

《哪吒闹海》

——奇绝壮美

《哪吒闹海》这部荣获多项殊荣的动画作品，是可以做长篇的评论的，但也可以简化成一句话，那就是每次看完后心灵深处的回声。本片于1980年荣获第三届电影百花奖最佳美术片奖，文化部1979年优秀影片奖、青年优秀创作奖（严定宪、金复载），1983年获菲律宾第二届马尼拉国际电影节特别奖，1988年获法国第七届布尔波拉斯文化俱乐部青年国际动画电影节评委奖、宽银幕长动画片奖。

影片对原著的改编非常成功，小时候就看过的《封神演义》，其实是一个非常黑暗和恐怖的神话世界，书中哪吒那一段也是，哪吒之死一段写得尤其残忍。哪吒和父亲的矛

图 2-1

图 2-2

盾，原著中也写到了，哪吒最后被逼才向父亲低头。这样的故事如果以今天的眼光和手法来改编，恐怕就要改得非常残酷，甚至要改得有俄狄浦斯王的味道，总之会很黑暗。但是《哪吒闹海》的改编，却是非常人性化的，虽然外表是神话，内核却仍是人间的故事。原著中种种跌宕起伏、上天入海、变幻多端的奇幻感，在动画片中得到了完美地还原。最难忘的是哪吒踏着风火轮劈开大海闯入龙宫的一段，简直有了一种荡气回肠的史诗感。

 1979年中国第一部彩色宽银幕动画长片《哪吒闹海》问世，这部被誉为"色彩鲜艳、风格雅致、想象丰富"的作品，深受国内外观众好评。民族风格在它的身上得到了很好的延续。《哪吒闹海》取材于我国的古典名著《封神演义》，但从主题和立意上有很多的创新，当年动画人的才智得到极大的发挥。动画片中运用传统京剧烘托出的打斗场面，不但起到了渲染气氛的作用，更是用中国化的手法，刻画了个性鲜明且具有反叛精神的小英雄哪吒。多少年后，哪吒长袖飘飘、白衣胜雪，在暗如黑夜的暴风雨中横剑自刎的一幕仍历历在目。这种深沉的悲壮意境，此后的中国动画片再也没有再现。

 这确实是一部极美的动画片，无论陈塘关青山绿水的意境，天宫景致的瑰丽雄奇，海底龙宫的奇幻华丽，陈塘关李靖家中的古朴韵致，都得到了很完美的表现，确乎给人以美的享受。这当然与中国早期动画人始终坚持从中国传统艺术中汲取养分，不放弃自己民族的文化根基有关。但我觉得除了画面的美之外，还应该加上人性的美。

 影片最高潮，是那位白衣胜雪的少年，在暗如黑夜的暴风雨中拔剑自刎："爹爹，你的骨肉我还给你，我不连累你！"许多人认为应该将影片腰斩，只到哪吒自刎为止，如此就成全了一部政治隐喻悲剧，或是一部残酷青春剧。然而随后的圆满，并不是一种妥协，至少在这部电影中不是。相反，它更像一种坚持到底的抗争。到底哪个更强大？是给观众一个因不屈而死亡的孩子，还是一个死而复生、仍旧不屈的孩子？

 抛开所有耸人听闻的说法，不知道有多少人，会坚决拒绝与自己的父亲一起观看这部动画电影，怕他也会哭，还是怕他想些什么呢？我问过很多人，和我同时代出生的那些人都说，第一次看《哪吒闹海》，当看到哪吒含泪自刎时，自己也眼泪哗哗，感到天昏地暗，悲从中来。如今，重温这部上海美术制片厂的经典动画片，那无限的悲凉依然如醍醐灌顶。《哪吒闹海》的故事是中国古代一个非常典型的神话个案，既充满具有民族特色的神

话色彩，又富于童趣，同时还是一部寓意极为深刻的古典主义悲剧。

我们知道，在动画电影中，哪吒自刎之后，又在太乙真人的帮助下得以复活，并征服了邪恶的东海龙王。表面上，这似乎证实了正义新生力量最终必将胜利的大众理想，但是大家很清楚，这样圆熟的结局其实只是中国古典小说常用的手段，它们总是将最后的希望寄托于事实上不存在的神秘人物（开明的君主或神），再以他们的神力轻松化解矛盾。这其实是民间的自我安慰，是一种事实上的妥协和无奈。哪吒复活的现实意义微乎其微，充其量也就是使一个古典主义悲剧妥协、沦落为了庸俗的神话故事。细心揣摩，不难发现，中国古代神话大都暗藏着一种被压抑的企图，那就是弑君。而"弑君"，在我们的历史书上，如果不是革命，就绝对是大逆不道。所以，千百年来，识大体的艺术家们都在自己的作品中小心地掩藏了内心的这个企图。李靖为什么杀子？李靖不过是权力链条上的一枚棋子，他的杀子，实际上也是要阉割儿子的这种企图。

在中国古代，父亲天生具有阉割的使命，而且这一使命往往具有继承性。儒家思想中的务实政策千百年来一直就在指导着父权，也就是指导着他们将自己的子女塑造成完全符合条例规范的官员、百姓和文人。所有新生力量都会不同程度地具有反抗精神和创造力，但是在成长的过程中他们又都不可避免地遭到修正，包括《红楼梦》中的贾宝玉。曹雪芹借贾宝玉这个人物揭示了凡人（并没有积极主动地要求打破规范，只是想获得比较个人化的自由意志的人）的这一民主思想同样会遭到践踏的可悲事实，所以，让这个思考显得更为深刻。

事实上，"李靖杀子"和"哪吒自刎"是两个相辅相成的问题。表面上，龙王水淹陈塘，哪吒是为百姓利益放弃了反抗，而事实上，他的反抗是由于力量过于孤立（得不到父权的承认和支持）才最终放弃。在这里，父亲（保守势力）对儿子（新生力量）革命企图的扼杀直接造成了后者的死亡。七岁的哪吒是正义的代表，他不懂得世俗复杂的人际纠纷，看到不平就勃然大怒，打死了傲慢的敖丙。在规则之内，面对面的斗争，龙王是哪吒的手下败将，对他毫无办法，于是只好借助权力制衡，通过体制内的李靖这位父亲间接达到除掉哪吒的目的。他召集四海龙王水淹陈塘，给李靖以很大的政治压力，这个傀儡父亲为了平息事端，竟不惜牺牲亲生骨肉。这个做法貌似顾全大局，实则是丧失了人性和神的

公正。所以我觉得，哪吒其实并非自杀，而是被扼杀、被阉割的。影片的主题是一目了然的，尽管不知道导演是有意还是无意识地表现这一点；是出于艺术家的刻意，还是人性中的自觉。我觉得应该是后者——这部影片其实讲的就是儿童世界和成人世界的对比和对立。比如说，影片中儿童世界的对错观是非常清晰的，它体现在哪吒身上，对就是对，错就是错；帮人对，害人不对。但成人世界的是非观就太复杂了，它受到很多因素的影响，在这些因素的影响下，对的可能变成错的，错的也可能变成对的。李靖向龙王讨饶，道歉，他不是不知道自己对，对方错，可是在强权面前，对也可能变成错的——这就是成人世界。

换一个角度看《哪吒闹海》，假如哪吒自杀之后影片就结束了，那么它就是一部动画版的残酷青春电影，和陈果的《香港制造》、徐克的《第一类危险》，和杨德昌的《牯岭街少年杀人事件》一样。但《哪吒闹海》的结尾太浪漫了，让哪吒重生，击败龙王——让纯真世界战胜成人世界。这当然是不可能的，只有电影中才做得到，但影片的动人之处也正在于此。很多电影都表现过这样一种情形，我们少年时还懂得反抗，越是长大就越是慢慢接受。所谓"青春是我们臣服的最后一站"，说的也就是这个意思。所以，并不仅仅只有孩子为这一幕流泪，对于还记得那些所谓"童年的委屈"的成人来说，这同样是一个感人的故事。

图 2-3

图 2-4

《宝莲灯》
——世间最平凡最伟大的爱

话说华山的西峰有块巨石,后断为三截,形状宛如一人仰卧,这就是传说中的斧劈石。这里便是百姓间广为流传的劈山救母的故事的发源地。

图 3-1

相传玉帝的三女儿三圣母住在西岳庙内的雪映宫,百姓求签问卜,异常灵验,所以宫内一年四季香火甚隆,人们都亲切地称她三娘娘。二郎神成佛后,管着整个天宫,过着无忧无虑的生活。可是,二郎神的妹妹,却向往着人世间平凡的生活和普通人的幸福。

她违反天条，只身来到人间，带着祖传的宝莲灯，过起了人间的生活。她爱上了一个男人，结婚生子，他们幸福愉快地生活着。

二郎神知道后，大怒，把妹妹的丈夫给杀了。

7年以后，三圣母的儿子沉香已成孩童，他不知道自己的身世，只知道自己是个和别人不一样的孩子。

有一天，母子俩划着小船在清澈的小溪中采莲，母亲告诉沉香，这盏宝莲灯不是一般的灯，而是一盏神灯，它能够保佑好人平安，打败恶人。"神灯？"小沉香听后半信半疑。就在这时，一阵黑风刮来，卷走了沉香。母亲大惊，知道是二郎神逼自己交出宝莲灯。

她只好来到天宫，为了保全爱子的生命，她交出了宝莲灯，并同意接受天宫的惩罚。于是，她被压在了华山下。

小沉香并不知道妈妈的这番灾难，哭着要找妈妈。二郎神自称是他的舅舅，并要他永远待在天宫。小沉香不答应，他一定要找到妈妈。

他调皮，可爱，口齿伶俐。在刘家村，他聪明，贪玩，怕小。两缕刘海随意地贴在额头上，一身咖啡色的布衣把他装饰得朴素简洁。看到沉香，我有了一种莫名其妙的感觉——他是救不了母亲的。因为，我没有看到他的优点，只看到了他的缺点——调皮，撒谎……终于，我看到了他的优点——孝顺。至今，我还清楚地记得他无奈地含着眼泪企求舅舅放了自己的母亲的场景。当时，我差一点儿就哭了。他竟跪下了！男人有泪不轻弹，男儿膝下有黄金。他为了母亲，不仅流泪了，还跪下了。由于这一点，那种莫名其妙的感觉变淡了，但没有消失，我继续看下去，期待着故事的发展。

土地神很同情沉香，告诉他，只有五百年前大闹天宫的孙悟空才能救出他妈妈；并在他手上刻了8个字：精诚所至，金石为开。

于是，小沉香踏上艰难险途，去寻找孙悟空。他跋山涉水，走了整整7年，终于见到了孙悟空。但孙悟空并没有直接帮助沉香去打二郎神，而是让他明白了一个道理：要用智慧和爱去战胜邪恶力量。孙悟空并不是不想帮助沉香，而是要试探沉香是否用真心去对待人间的爱，因为这些东西是天宫所没有的。

沉香偶然从土地神口中得知自己的身世。在同为人质的部落头目之女——嘎妹的帮助下，沉香机智地与护灯的秦俑周旋，夺回了母亲的宝莲灯，逃离天宫，踏上了寻母之路。寻母途中，磨难重重。鬼城、荒漠、怪石诡异多端；雪崩、地裂、沙暴恐怖惊人。这一切都没有磨灭沉香救母之心。幼年的沉香在经历种种险遇之后，终于到达了天人合一的境界，成长为一个英勇的少年。

孙悟空为沉香的执著所感动，在他的指点下，沉香带着小猴子和白龙马直奔火山。他在嘎妹和部落人民的帮助下，推倒了二郎神的石像，铸成了神斧。沉香举起神斧，与二郎神决一死战。他越战越勇，令二郎神难以招架。激战中，二郎神屡施毒计，欲将沉香置于死地，并抢夺宝莲灯。

沉香再一次使我惊喜。他咬紧嘴唇，拿起开天神斧，一步一步地向华山走去。我坚信，他会成功，他会使大地回春，他会使那陈腐的天条消失。他办到了，他真的办到了！可我没有欢呼，因为，有代价——三圣母死了。沉香用自己8年的梦想，用自己最亲最爱的母亲，换回了三界的太平，毁掉了陈腐的天条。奉献精神，在那时也突然凸显。在这千钧一发之际，宝莲灯突发金光泄进沉香体内，与沉香合而为一，终于把二郎神打败。只有懂得奉献和牺牲，才会真正明白力量的真谛。

沉香救出了母亲，宝莲灯又一次发出耀眼灿烂的光芒。是啊！在这个世界上，金钱可

图 3-2

图 3-3

以买到山珍海味，可以买到金银珠宝，但是买不了世间最平凡又最不平凡的爱。

爱确实是一种很大的力量。爱，能使人克服一切困难；爱，能使人充实，使人幸福，能把一切变得美好起来。

成功的角色还包括二郎神和泼猴石头。根据某著名影星外貌特征的形象绘制的动画二郎神形象，用惟妙惟肖来形容是非常贴切的，再加上姜文不瘟不火的配音，把那个不食人间烟火、不懂人间真情的沉香的舅舅，活生生地呈现在观众面前。泼猴石头的光辉本应超过二郎神，因为这个角色在片中的作用实在是太大了。如果没有它来时不时地捣捣糨糊，这部影片也就没了吸引人的地方。可是从泼猴石头身上我看到了太多受外来卡通片影响的痕迹，掩盖了其本身的独创性，因此只能位列二郎神之下了。塑造得最成功的角色当属沉香，无论是幼年还是成年，都可以说十分成功。幼年的沉香民族特色浓郁，有似曾相识之感，第一印象便有当年葫芦娃的风采；成年的沉香的造型帅气，很有中国自己的特色。

电影已经结束了，我还坐在座位上，盯着银幕发了一会儿呆，不知自己在想些什么。

沉香教会我孝道，教会我奉献，教会我勇敢，教会我坚持……

《天书奇谭》
——浓郁民族风格的经典之作

天宫执事人员袁公乘玉帝赴瑶池聚会之际，私自击开石门偷看天书，因看到天书上写着"天道无私，流传后人"，遂私取天书下凡，将天书文字刻在云梦山白云洞的石壁上。袁公因泄露天机，触犯了天条，玉帝罚他终身看守石壁天书。

一日，袁公踏云巡山，路遇蛋生。为了将天书传于人间，他嘱咐蛋生等白云洞口香炉升起彩烟，袁公上天述职之时，带上白纸，拓下洞中石壁上的天书。蛋生按袁公嘱咐拓下了天书。袁公又指点蛋生勤学苦练，运用天书为民造福。蛋生攻读天书，治蝗救灾，为民除害。狐狸精恨蛋生妨碍其作恶，耍阴谋窃去天书，勾结官府，继续祸害百姓。蛋生追索天书，与狐狸精多次斗法。

当蛋生与狐狸精争夺天书时，袁公到来。袁公收回了天书，掏出白色石镜推倒云梦山将狐狸精压死。袁公自料难逃天庭法网，把天书交给蛋生，嘱他赶快把天书文字记在心里。然后袁公用一把神火将天书烧尽。霎时雷电交加，玉帝圣旨下达，将袁公擒归天庭问罪。

1983年的《天书奇谭》是中国第三部剧场版动画长片，导演：王树忱、钱运达；编剧：王树忱、包蕾；造型：柯明；上海美术电影制片厂出品。《天书奇谭》根据《平妖传》部分章节改编，故事的编排完整且很巧妙。

《天书奇谭》情节曲折，故事完整，如同中国传统的影院长片动画一样，也是运用传统的戏剧叙事结构，根据主人公蛋生的命运形成线形的发展趋势。好的剧本都有一个明显的长处就是有戏剧冲突，巧妙的戏剧冲突又可以形成一个完整的故事：蛋生在影片中是善的代表，狐狸精是恶的代表。蛋生与狐狸精为天书争夺的冲突关系是明显的，而袁公与玉帝之间违反天条的冲突关系是暗的。在这两条线索中又展开了很多小的矛盾，环环相扣，形成因果链，具有很强的连贯性。狐狸精耍阴谋窃去天书，勾结官府，祸害百姓。天书被盗，蛋生也一定要索回，之间必定会有激烈的争斗。蛋生追索天书，与狐狸精多次斗法。这便形成一个很强的因果关系，使人既能想到下一步的发展，但又会有出乎意料的偶然。同时此片的情节也很引人入胜，常常一波未平，一波又起：以天书的争夺为主线，从中穿插蛋生和狐狸精的许多矛盾冲突，如治蝗虫、抢夺百姓财产以及最后精彩的龙虎大战。此片中的妖精也并非无能之辈，几次三番与蛋生斗法都难分胜负，这给情节的发展留下了悬念；而最后龙虎斗的一轮轮较量，非常过瘾和精彩。

图 4-1

　　《天书奇谭》非常热闹，充满喜剧风格，节奏明快，娱乐性强。《天书奇谭》吸收了民间文艺制造喜剧幽默的很多方法，而最突出的就是出尽坏人的洋相。如果说美国式的动画幽默令人能捧腹大笑，法国式的动画幽默能让人细细回味，那么中国式的动画幽默则是属

于朴实生活的，是能够让观众在笑声中明白所蕴含的哲理的。

　　本片中就有很多幽默的故事情节，令人忍俊不禁：三个妖狐进了仙洞偷吃了仙丹，老狐狸变成了丑陋的老太太，而两个小狐狸变得年轻俊美，他们在镜子前争相比试丑态毕现；男狐狸因为饥饿急于吃蛋，把蛋整个塞入嘴巴却撑得嘴巴圆滚滚的，又吞不下去，只好再吐出来；男狐狸因为贪吃而断了一条腿，却丝毫不知悔改，他在集市上偷鸡吃，偷到了鸡也不躲起来吃，而是堂而皇之地在路边大嚼，那股呆劲让人忍俊不禁，而被酒保追逐时那一条腿逃跑的速度快到令人瞠目结舌；男狐狸变成府尹却不藏好尾巴……

　　其他丑角们的滑稽表现也是不胜枚举，这些丑角们也没有闲着的时候：庙里的老和尚假装道貌岸然的样子却贪看狐狸精女子的美貌，斜视着眼睛；县太爷的贪心导致他戏剧性地有了很多爸爸，这些爸爸们都争抢自己的儿子县太爷，都争抢着说"你是我的儿子"，"你是我的儿子"，直至最后把县太爷的衣服剥光，县太爷哭着求府尹说"还给我一个爸爸"。蛋生被从天上扔下来，掉进井里，却又救了小和尚，这种给人以偶然的情节设置，使故事的发展更有意思。甚至片中这些人物形象都带给人们一种幽默：比如狐狸精女走路时扭扭捏捏的姿势，老和尚和小和尚的眼神，县太爷的眼睛眨巴眨巴，等等，使故事的发展更多趣味。

图 4-2

20世纪80年代中国的动画片种类很多,但更重要的是内容和艺术性都很好,而且别有特色。正如《天书奇谭》的人物的造型设计、人物的塑造和表演都非常成功。

《天书奇谭》的人物设计形象可谓正反分明,正面人物设计得正气凛然,反面人物则多是丑角的形象。影片中的二十多个人物造型以江浙一带的民间玩具和门神纸马艺术形式为基础,糅合了中国传统京剧的脸谱造型元素,结合漫画的夸张手法,设计得生动有趣。袁公白衣红须,好像传统门神关公,尤其是额前的弯月印记,让人联想到包公的正直和公

图 4-3

正,充分地突出他敢作敢为,又深思熟虑的性格,表现出他的神圣;寺庙里的师徒二人,都是体现在"色"字上,在这一方面人物表现得淋漓尽致,小和尚给狐狸精开门时,对美貌与丑陋的敲门者,给予的态度截然相反,而老和尚在狐狸精进门时,眼睛斜视着女狐狸精;还有衙门里的差役,突出了他们肥头大耳的特点;县太爷和府尹大人的形象,都突出了他们贪婪狡猾的特点。本片中许多配角也各有千秋,如小皇帝的荒淫、钦差的腐败、地保的欺软怕硬等都让人过目难忘。另外影片的开始字幕也很有特色,几乎片中所有的动画造型都随着字幕一一亮相他们的经典动作。

《天书奇谭》

　　一部好的影片，人物的性格塑造对影片的结构也是很重要的。《天书奇谭》的人物比较多，但人物性格的塑造和表现很出色，对他们的感觉是很具有可视性，充分运用了民族化的形象来表现，来体现人物各自不同的性格及特色。《天书奇谭》的人物动作安排，很好地运用了舞台表演的流畅性与音乐的交叉，又有中国传统戏剧的舞台动作特征，与唱念做打的虚拟动作相结合。狐狸精施法及其高兴时的欢快动作，都非常流畅漂亮；蛋生在吃饼时的动作表现，更是精彩——先吃中间，然后再套在脖子上，转着圈吃，灵巧，活泼，既逗乐，又表现了主人公的性格特征；府尹大人的形象也很有特色，两只眼睛每转一次，就有让人吃惊的话语出来，刚出场的时候，小眼睛一转，"我要请仙姑入府"，以及和知县的对话，眼睛不停地在转，转动得越快，坏心眼就越多，当他和小狐狸精成亲的时候，眼睛就转得特别的顺畅，眼睛转动的同时也有"咔咔"的配音，充分表现了府尹的诡异与狡诈。

　　《天书奇谭》可以说是民族风格浓郁的经典之作，在片中无处不体现中国传统的民族文化和元素。本片对于民族风格的借鉴和使用突破了《大闹天宫》并在此基础上有所创新。

　　《天书奇谭》充分运用许多民族的内容，给人一种赏心悦目的感觉：影片的故事取自中国古典小说，浓厚的喜剧色彩取自丰富的民间文艺，使观众觉得非常亲切；人物的设计借鉴了传统戏曲，具有古风气息……

图 4-4

这里着重谈谈影片的背景设计。影片在背景设计上，运用传统的绘画手法，大量采用中国民间年画的色彩以及黑、黄、红色彩，大面积地使用国画材料以及国画式的构图，每个画面的构图也非常匀称；背景中大面积的灰色国画与人物身上漂亮的图案饱和颜色形成和谐的对比，很好地继承了中国传统装饰绘画的特色。影片一开始，就展现一派"云梦仙境"——一座山峰高耸在陡峭的石崖上，雾气氤氲其间，朝霞的酡红色微微透出，一根细长的藤条通到石崖对面，几只白色的天鹅引颈长鸣，直飞云天。再如蛋生为百姓除去蝗灾后，天降大雨，干涸的大地立刻焕发了生机，荷花吐蕊，绿柳轻拂，燕子双双对对往来穿梭，一派江南水乡的暮春景象。这些显然都是中国山水、花鸟画特有的意境。影片中人物以及山、石、云、树、花、鸟、建筑的画法也都依照传统。人物全是单线平涂，景物则工笔与写意相结合，根据环境气氛的不同及表现剧情的需要使用不同手法。如云梦山景象采用水墨渲染，烘托其气势；市井楼台亭阁全是工笔细描，突出其繁华。整部动画片的场景具有极强的纵深感，画面的每一个元素，如亭台楼阁，山涧细水，都表现得十分民族化，突出了中国特有的文化氛围。

[1] 许靖，汪炀.读动画 中国动画黄金80年.北京：朝华出版社，2005年
[2] 屠志芬.取传统精华锻艺术精品——动画片《天书奇谭》赏析.吉林艺术学院院报，2003，1

《幻想曲1940》

——音乐是什么颜色？

音乐是什么颜色的呢？这是一个严肃的问题。音乐会带给你浮想联翩的美丽画面吗？

如果你有这样的疑问，那么不妨来看看《幻想曲1940》，这里有神奇瑰丽的幻想与美妙动听的音乐。

1940年由迪斯尼公司制作发行的《幻想曲1940》可谓动画史上的里程碑。在这个气势恢宏却旖旎奇幻的动画影片中，迪斯尼公司首次把焦点放在了音乐而非叙事情节上，将7个风格不同却相容贯通的音乐片段用不同形式的动画内容来表现，使它成为一场视、听

图 5-1

图 5-2

觉的音乐会。在优美音乐的伴奏下，可人的动画形象比比皆是——在柴可夫斯基《胡桃夹子》中舞动的仙子与花瓣；在《时辰之舞》中跳跃的河马和鳄鱼；在《春之祭》中庞大身躯的恐龙以及穆索尔斯基《荒山之夜》中在天堂飞舞的魔鬼。所呈现的效果既是让观众体会动画魅力所带来的震撼，同时也品尝诸如巴赫以及贝多芬等大师创作的音乐盛宴。作为由音乐而发到与音乐结合的动画制作，这部《幻想曲1940》可谓经典中的经典。

第一次看《幻想曲1940》，你一定会喜欢上片中华丽的画面。

片名之所以叫"幻想曲"，就是因为其天马行空的想象力，而无边无际的想象则带来了神奇的画面，展现给观众一个异乎寻常的梦境世界。本片的画面带有梦幻般的华丽，不浮躁不做作，背景大部分偏用冷色调，但是当暖色和明亮出现的时候，却让人眼前一亮。《幻想曲1940》有着迪斯尼一贯的歌舞风格，在《胡桃夹子组曲》中表现得尤为突出。歌舞般的表现形式，使画面的构图非常讲究。小仙子们随着音乐的节奏唤醒花朵，弄湿蛛网，吹落黄叶，在冰上画出雪花，这些细节画面的处理显得玲珑剔透，就像水晶一样；而在《组曲》里《花之圆舞曲》段落，大批大批的花花草草轮番上台献艺，令人眼花缭乱，美不胜收，画面更加追求形式上的美感。令笔者感触颇深的，是《组曲》中花朵掉落水面的镜头，动画师很巧妙地通过水面的倒影来呈现，所谓"水中花，镜中月"，"雾里看花"，那种朦胧的美伴随着叮叮咚咚的音乐轻轻敲打观众的心，引起观众的共鸣。

质朴而纯粹的魅力是本片的一大感人之处——自由随性，有感而发。

笔者是古典音乐的发烧友，对于音乐有特殊的感情和兴趣。古典音乐向来因为曲高和寡而被众多音乐爱好者束之高阁，要理解音乐的意境则需要反复地聆听。比如以穆索尔斯基为代表的"强力五人组"，能为听众耳熟能详的作品不多，《幻想曲1940》为我们指引了一条道路。本片通过将音乐与画面有机地结合起来，通过刺激听觉与视觉，使人步入古典殿堂。纯粹的古典音乐对于一些听众来说有些难以理解，但是经由迪斯尼的动画师们配以美丽的画面和丰富的想象，就把古典音乐变得更加质朴和通俗易懂。值得一提的是，在本片中引用了穆索尔斯基的《荒山之夜》，这本就是穆索尔斯基的交响音乐的代表作，在迪斯尼动画师们的画笔下得到了进一步的发挥与诠释。正如一首歌可能很平常，但是若把它作为电影中的插曲，配合以适当的故事与画面，就会令我们的内心产生一种新的体验与

震撼。在《幻想曲1940》中，在漆黑恐怖的夜晚飘荡的魔鬼，在清澈水面上悠悠飘落的花瓣，妩媚动人的金鱼，小蘑菇，人马身体的妙龄少女，魔法师的学徒等，无一不在笔者的脑中深深地刻下了印痕。每当听到这些曲子时，画面就会在脑中流转。无论是对那些渴望表达真实内心的动画师还是渴望聆听发自内心的音乐的观众来说，《幻想曲1940》无疑都具有神奇的吸引力。

而《幻想曲1940》所展现的奇幻的想象更是令人惊诧。

每一段交响乐，都有一个完整的想象——这样奇妙的想象力，是多么的不可思议，令人拍案叫绝。《幻想曲1940》是一部非常独特的动画影片，不仅仅是因为它是影坛首次尝试将音乐和美术结合，以美术来诠释音乐；更是因为动画这种电影形式魅力的突出展现。这部电影出色又浪漫的想象力很好地诠释了动画的本质。

图 5-3

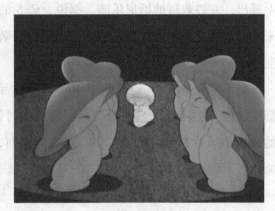

图 5-4

在巴赫的《托卡塔和d小调赋格曲》中，有各种各样的几何图形、波浪甚至是小提琴的弓弦随着音乐节奏上下翻飞；在柴可夫斯基的《胡桃夹子组曲》中，有很多害羞的四季小仙子们，煽动着翅膀唤醒沉睡的花朵。本来《胡桃夹子》就是讲述了一位小女孩的幻想故事，在迪斯尼动画的演绎下，又是别有一番味道。本片中留给笔者印象最深的，堪属《胡桃夹子组曲》中的小蘑菇舞，配上滑稽可爱的音乐，真没有想到普普通通的蘑菇在本片中显得这么可爱与顽皮，最小的那个蘑菇不会跳舞，总是比大蘑菇们慢半拍，跟在大蘑菇后凑热闹，就是一个小孩子样儿；特别值得一提的是，在这首组曲中有一段《阿拉伯

舞曲》，这首舞曲缓慢而低沉，充满异国情调，一般用于调节舞剧的气氛，动画师们则由此联想到了有着惺忪睡眼和妩媚身段的金鱼，摆着宽大的尾巴，婀娜地在水中游弋，非常符合阿拉伯女子的迷人风情。斯特拉文斯基的《春之祭》则让观众们回到了史前时代；在蓬基耶利的《时辰之舞》中，有优雅的鸵鸟和河马跳芭蕾舞，看似笨重的河马实则轻盈高贵；在舒伯特的《圣母颂》中，充满着圣洁的气氛，无数修士手持蜡烛走过夜晚的森林，打开了希望之门……最令人难忘的杜卡斯的《魔法师的学徒》则讲述了米老鼠学魔法的故事，这一段落是如此经典，以至于在2000年的《幻想曲》中得到了继续沿用。

为创作斯特拉文斯基的《春之祭》段落，沃尔特·迪斯尼专门听取了古生物专家的意见，买来了一群蜥蜴和一只小鳄鱼，以便卡通画家们研究它们的动作。而恐龙的形象则被迪斯尼视为得意之作，它不仅出现在这部影片中，还被制成模型在1964年的世界博览会上展出，并被收进迪斯尼乐园。据说，恐龙的动作是模仿斯特拉文斯基指挥的动作设计出来的。这段花絮不仅体现了迪斯尼动画师的敬业精神，更令人感受到他们内心深处的可爱童心。

毫不夸张地讲，《幻想曲1940》这部作品完全可以作为电影人的教材。音乐与画面，都能触摸人类灵魂，当音乐与画面碰撞的时候，擦出的火花更闪烁着耀眼的光芒。本片的每段小短片都无可挑剔，精心安排的画面，富于想象地诠释了人们熟悉的几首著名交响曲。

《埃及王子》

——伟大而壮丽的史诗

公元前14世纪，法老统治下的埃及，希伯来人不再受到尊重，沦为苦役，过着生不如死的日子。与此同时，法老担心希伯来人的壮大，下令杀掉所有希伯来人的新生儿。有一位希伯来母亲不忍心自己的儿子就这样死去，把儿子放在了摇篮里，让伟大的尼罗河带着他去找寻自己的命运。

摇篮漂流到了王宫，心地善良的皇后收留了这个孩子，并取名摩西（Moses），意为"从水中拉出"，并把他当成王室的孩子来抚养。法老的亲生儿子莱姆西斯和摩西都长大成人。兄弟俩感情深厚，他们喜欢恶作剧，而每次受批评的却总是莱姆西斯。

有一天，摩西突然发现了自己身世之谜，无法接受这一切的他选择了远走高飞。在一个米甸部落他终于获得了心灵的平静，并且结了婚。随后，他受到上帝耶和华的感召，被派往埃及，行上帝神迹，拯救希伯来人于水火之中。

摩西回到埃及，莱姆西斯仍念兄弟情谊，只是身在法老之位，不能答应摩西的"放我的人民走"的要求。因为莱姆西斯的固执，上帝惩罚了埃及，并让10个灾难降临埃及——"血灾、蛙灾、虱灾、蝇灾、瘟灾、疮灾、雹灾、蝗灾、黑暗之灾、一切投胎都得死"。

最终，莱姆西斯妥协，但摩西带着人民来到红海时，他又后悔自己的软弱，于是亲率追兵赶到。摩西分开红海，最终带领希伯来人逃出，带领大家去到"流着奶和蜜的土地"。

这是一个伟大的故事，而《埃及王子》也是一部伟大的电影，它实在是一部电影爱好者必看之片，以至于我似乎没有必要向大家分析什么，而且该片包含的大量的宗教情节和人生哲理，只有亲自去体会才更加有趣，有意义。

该片以《圣经》旧约中"出埃及记"的故事为创作蓝本，耗资近1亿美元历时4年完工。在制作过程中不但动用了当时最先进的电脑动画而且还有数百位历史及宗教学者为本片担任顾问，有方·基墨和桑德拉·布洛克等好莱坞当红影星的幕后配音，更有乐坛中的两大天后玛莉亚·凯莉和惠特尼·休斯顿为该片演唱后来被传为经典的主题曲，以及大量的插曲。

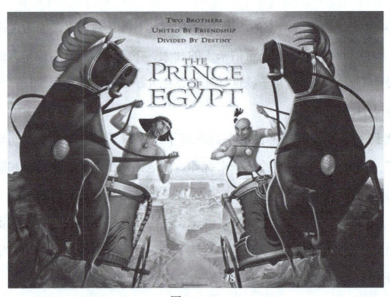

图 6-1

应该说这是一部彻底将严肃的宗教信仰化身成寓教于乐题材的动画作品。不能不提的是音乐制作更是近十年动画音乐的绝佳典范，从动画惯用的百老汇音乐剧语法，配合故事题材背景的中东乐音、希伯来民谣，到史诗剧情片才会有的华丽大气魄，透过Hans

Zimmer 电子合成器与交响乐一番巧思铺排后，就会融合、互动、串联成一种壮阔格局，抑或是抓住中东音乐悠扬旋律中的思古幽情，挟浓烈情感凝聚成雷霆气势，加上《风中奇缘》词曲创作家 Stephen Schwartz 精简切中信仰、意志力的动人歌词，还有米歇尔·菲佛、以色列歌后 Ofra Haza 参与原声大碟的演唱，更听见中东音乐与百老汇音乐联姻而成的戏剧情感张力。Zimmer 除了将世界音乐与管弦交响乐互通情感声息外，兼具灵魂福音与世界音乐的和声也烘托出人声与弦乐相互带动的丰沛情感；信念就在多层次的情感攀升中，燃烧出撼动人心的力量。经典的片段有很多，比如开篇展现希伯来人在埃及被奴役时的苦难，歌词配上浑厚悲凉而又充满生机的演唱，使人如身临其境，感受到来自内心的震撼。在摩西和莱姆西斯两人较量比拼毅力的时候，影片的配乐也堪称经典。镜头运用蒙太奇表现二人内心的挣扎和不屈的个性，同时男声二重对唱表达二人独白，诉说旧日情意，但各为其主又必须完成自己的使命，一个说"让我的人民走"，另一个说"不让你的人民走"，最后两个声音重合，达到了完美的艺术效果，带给人强烈的感官冲击。还有摩西在米甸重新得到快乐时的演唱，以及影片的主题曲《WHEN YOU BELIEVE》，等等，不再一一列举，请读者亲自看片，或者重温时慢慢欣赏。

与此同时，梦工厂也为观众带来了耳目一新的视听场面。《埃及王子》动用了来自35个国家的350名首席画师、动画师及技术师。美术指导亲自去埃及取景，以求更忠实地呈现古埃及风貌。片中运用了大量的电脑特效，总计在1192个镜头中，有1180个是由电脑加工而成，可谓将当时的电脑特效发挥到了极致：清凉的尼罗河、瑰丽的夕阳及摩西分红海的浩大场面，几乎都是由电脑完成的。摩西分开红海那一段，虽然只有短短7分钟，但是是由16位画师花了3年心血，经历318000个电脑制作小时完成的。这是动画中首次出现超高真实度的水面。据说当完成分红海这个镜头时，由于海水过于真实，动画师们不得不又将其改得稍假一些，以求与其他画面更加和谐。影片在2.5D的效果衬托下，更为生动、华丽、更有真实感，可以说，2.5D的表现方式，就是为这一部史诗大片量身定做的。

泥沙，血液，美酒，河水，都有自己的神韵，让人可以通过自己的视觉，感受到漫天黄沙的尘土气息、血液的腥而黏稠、美酒的芳香、河水的清凉。

在娱乐性方面，作为一部商业片，《埃及王子》也有不俗的表现。它不是枯燥地宣传

《圣经》和说教人生，而是通过细腻的故事和动听的歌声，展现史诗中的内涵。同时也添加了许多好莱坞自己的独特元素，比如摩西兄弟二人的感情，以及摩西聆听米甸长老的对人生理解的唱段等。而且精心设计了几个无关大局的搞笑情节，增添了观赏性。

如果说开去，关于该片的话题真是数不胜数，但我认为有一点是该在最后提及的，就是如何去展现历史，绘画史诗。无疑，在这里《埃及王子》给我们做了一个很好的典范。

史诗是由人构成的，但也离不开事物。对人物的细腻刻画，感情的准确捕捉，历史方向的把握，重要场景（如分开红海）的完美而有想象力的展现，这样才能抓住史诗的灵魂，让史诗不变成教条，而是生动的画卷，比口耳相传的美丽歌谣还来得动听，来得真切。

图 6-2

《功夫熊猫》

——西方之技，东方之魂

肥波是和平谷里一家面馆的未来继承人，同时又是个热爱功夫的青年。为了不让一片痴心的父亲伤心，他只好隐藏自己对面馆生意的厌倦和对功夫的渴望。和平谷里的功夫大师——师傅（shifu）训练了5个武功高强的徒弟：虎、鹤、蛇、猴子和螳螂，他们一直维护着村子的平安祥和。

有一天，乌龟大师（MASTER WUGUI）召见师傅，预言了曾经造成严重威胁的泰狼将会越狱，需要选一个神龙战士（DRAGON WARRIOR）来对抗泰狼。师傅十分紧张，派出信使通知监狱加强戒备，结果弄巧成拙，反而让泰狼成功从看守森严的监狱逃出。

另一方面，神龙战士指认大会上，肥波阴差阳错地当选。但随后，他遭到了师傅和5个徒弟的排斥以及刻意的刁难。只有乌龟大师给肥波信心，让他留下来。

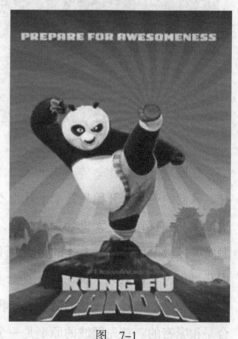

图 7-1

乌龟大师圆寂之前，终于说服了师傅相信肥波，并训练他来打败泰狼。

最终，肥波掌握了泰狼梦寐以求的功夫手卷中真正的秘密，打败了泰狼，拯救了和平谷，也帮师傅走出了多年的阴影。

《功夫熊猫》是梦工厂（DREAM WORK）继影片《花木兰》之后，又一次用中国的文化和美国的科技动画的完美结合，成功征服中国观众和世界观众的一个经典案例。

在视觉效果上，影片运用了大量的成熟的三维技术，使人物更加可爱，动作更富表现力，尤其是在打斗的场面上的处理，甚至不输很多一流的港产功夫片。同时为了凸显中国的特色和文化，影片运用了许多二维的背景来烘托气氛，达到了很好的艺术效果，使整部片子看起来韵味十足，国画意境跃然银幕之上。

图 7-2

在剧情的设计上，本片并没有太多的创新和突破，和许多其他的好莱坞动画电影一样，我们的英雄一开始只是个平凡得不能再平凡的小角色，一天到晚做着成为盖世英雄的黄粱美梦，直到有一天机会真的降临，英雄有了不平凡的能力和非凡的信念，终于打败了恶魔，拯救了世界。但本片的重点并不在于剧情的编排，而是中国符号和中国文化在影片中巧妙而自然的融入，同时也能迎合美国及其他地区观众的口味。从这个意义上说，《功夫熊猫》是一部非常成功的商业片。将本片的众多中国符号和剧情结合起来看，它们的结合是很紧密的。首先肥波的原型是一个受港产功夫片和李小龙、李连杰等一些好莱坞功夫

片影响颇深的美国青年,这点我想不难得到认同。他一心做着成为大侠的梦。然而故事告诉我们,大侠并不是那么好做的,要克服恐惧,要有天赋,要刻苦。而肥波这一人物的外形,本片选取了中国的国宝,世界上有广泛影响力和认知度的熊猫来担当,无疑是十分明智的。首先熊猫的形象憨态可掬,可被所有的年龄层观众所接受,用典型的符号,可以使中国以外的观众明确地记住和辨认。有一点值得注意,我们的英雄,并没有像本片中其他的角色那样直接用人物称呼或者动物的名字,而是有一个真正的名字,波。这样更能让观众自然地带入角色,把他想成自己或者一个人,而不是一只熊猫。

图 7-3

而师傅、乌龟,这些名字,本身就可以被人们所接受,尤其是美国的观众所接受,降低了观众理解的难度。值得一提的是,师傅这个名字,本身就是一个教功夫的人的称号,在英文中等于 master 一词,但用在这里,师傅一人的形象,就代表了所有传道授业的老师的集合,成了一个象征。而乌龟,则是智慧的化身,智慧的象征。对比我们的国产动画片,乌龟大多作为可爱的、笨拙的形象出现,这是受了龟兔赛跑等外国童话的影响,反而丢失了我们自己的文化底蕴,需要别人帮我们宣扬,不能不说是一种悲哀。

本片中随处可见的是香港功夫片的深深烙印,但同时,作为一种符号,也成功地体现了本片的内涵,达到了功夫和动画相得益彰的效果。

虎、鹤、蛇、猴子和螳螂,这5个徒弟,对应了中国功夫里5种基本的异形拳拳法。

片中 5 人训练后师傅对他们的训话，也正好对应了 5 种拳法的精髓，这样的设计，让中国的观众和外国的观众都能简单地理解，但其中的内涵却不简单。

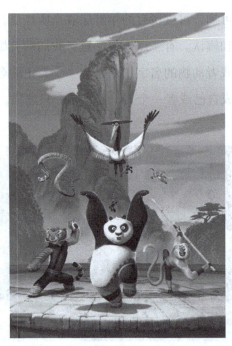

图 7-4

　　师傅的形象是一只浣熊，这大概没有什么象征，但同时也和多年前的一部动画片，《忍者神龟》中的师傅，一只老鼠的形象有些类似，也是可爱和智慧的结合。

　　而反派的泰狼，也是来自一种拳法，豹拳。

　　从个人的功夫武打中，我们都可以看到与他们对应的拳法招式，绝不相同，从这点上，也看出了制作者的良苦用心。

　　而本片中妙趣横生的一段戏——学艺，也大量借鉴和模仿了 20 世纪七八十年代港产功夫片中的片段和创意。在很多成龙的功夫片中，都少不了一个学艺的过程，训练虽然艰苦，但却总有搞笑和温馨的情节。在《功夫熊猫》中，师傅运用吃的东西来调动肥波的积极性，最终激发了他的潜能。而真正抢到了师傅手中的包子，肥波却说：我不饿了。然后

师徒二人行礼。这是影片中非常精彩的一幕，完美地诠释了中国文化中师傅和徒弟的关系、含义以及境界。

看着憨厚的熊猫一口地道的美国腔，做出这样的举动，了解中国文化的观众都会产生深深的共鸣，这也是影片的魅力之一。

共鸣不止一处，在影片中简直随处可见，只要有中国文化和符号的地方，观众都能从这种共鸣中得到观赏影片的快乐。另一个使人印象深刻的符号是乌龟大师，他的武功高深莫测，智慧更是无人可比，代表了中国文化中的精华。他圆寂的场面，片中处理得唯美而煽情，巧妙地运用桃花这又一个中国的文化符号，来表现乌龟大师仙逝，新颖不落俗套，而且画面非常的壮观，并且不露痕迹地埋下了伏笔，后来在危急关头手杖突然折断救了师傅一命，突然飘出的桃花悄悄地告诉观众，这是乌龟大师的帮助。而这一显灵或者保佑的细小情节，也很好地结合了中国的文化。

最后，作为一部商业电影，本片的宣传是从制作时就开始了的。在配音演员的选择上，梦工厂从来都是喜欢用大牌演员，这次也不例外，而且也因此取得了很大的成功。

熊猫肥波的配音是著名的喜剧演员杰克·布莱克。

师傅的配音演员是好莱坞著名的影星达斯汀·霍夫曼，而他的配音也在片中完美地诠释了师傅这个武功高强但是心灵脆弱又有点调皮搞怪的可爱角色。

师傅的5位高手徒弟的配音演员都来头不小，其中猴子的配音是成龙，而虎和蛇两位女性角色的配音是安吉丽娜·朱莉和华裔影星刘玉玲。

他们的戏份虽然不多，但也为本片增色不少。

《熊兄弟》

——生命的真谛

"在上苍的眼中,我们皆一视同仁,情同手足,世界生生不息。"

——《熊兄弟》

图 8-1

有这样一部动画电影,它是一首饱含真爱的命运咏叹调,被迪斯尼用独具北美气质的浪漫和壮美将动物与人共存的感动升华到了极致;它是一首温暖的抒情曲,用美国式的蓬勃激情将自然世界的生命诠释出了非凡的意义。它就是2003年公映的动画电影《熊兄弟》,一部关于生命真谛的动画电影。

当神秘缥缈的原始部落自然之声如迷雾一般震撼占领我们的听觉时,眼前缓缓铺陈出的,是一幅原始森林画卷。在连绵的山峦间,导演用那超越自然与尘世的苍茫镜头将一段美丽的故事娓娓道来。

远古时代,一位刚经历成年之礼的名叫肯奈的少年,从部落前辈的手中得到熊的图腾,但没想到

却经历了一次与熊搏斗的意外，大哥为了救他却意外丧生，心中充满仇恨的少年肯奈于是深入森林杀熊报仇，他心中深深的仇恨触动了生灵的神秘力量，被幻化成熊。变成熊的肯奈遭到同样誓言复仇的二哥追杀，他唯有寻找传说中极光与大地接触之地才能复原。如今为了生存，肯奈必须用以往仇敌的观点来看这世界，他对生命的真谛也有了一番前所未有的新体验。幸好有一只失去母亲、孤苦无依的小熊寇达与他为伴，一同踏上漫长的旅程。他们一同往北度过重重的险阻，不知不觉中培养出如同亲生兄弟般的情谊，肯奈却意外得知寇达的母亲就是被他的仇恨所杀害。最终肯奈选择了继续变成熊，照顾寇达，与寇达一起生活。

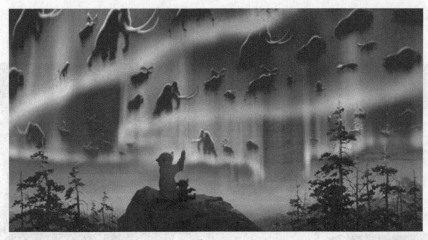

图 8-2

又是一部迪斯尼关于动物题材的动画影片。以往关于动物题材的动画都是在说动物们自己的故事，比如《小姐与流氓》、《猫猫历险记》，但是这部动画影片却与众不同——这部动画影片动物的情感与人的情感相互交融，令人为之动容，但更有令人惊异的动物情感。

贯穿整部动画影片的情感有很多，兄弟之情、友爱之情等，这些情感在人和动物身上都有体现。肯奈是个无忧无虑的少年，生活在一个友爱平等的部族中，他有与之相依为命的大哥和二哥，大哥睿智、沉稳，二哥与肯奈总是相互嬉笑打闹。当肯奈被熊追杀的时候，大哥不惜牺牲自己的生命来保全自己的弟弟们——这是兄弟之间的感情；在小熊寇达

与母亲之间,母熊为了救自己的儿子甘愿牺牲自己——母子亲情;最令人感动的是肯奈变成熊后与小熊寇达的情感,实际上也代表了人类与动物的感情,从抵触排斥到不离不弃,在肯奈选择继续照顾寇达的时候,故事发展到高潮。

这部动画片有着令人惊异的动物情感。片中的动物们就像人一样,他们有人一样的情感和思维,他们有自己的生存规则,他们有自己的世界,正如熊头领说"每一头熊都是属于鲑鱼湖的"。我们无法不怀着陶醉于其中的心情去看动画《熊兄弟》,这部影片中体现的动物情感几乎可以用你所能想象的一切词语来形容和描绘,伤感,震撼,自由,孤独,冰凉。它将我们奇迹般地带入到那段人与熊的传奇故事中,并以动物的视角反思"人与自然"这一深刻的生存命题。就算没有人类的存在,动物的世界也不是荒凉的。它存在着比人类更真实也更无奈、更凄苦的情感,也有人类世界中没有的真诚与感动。

图 8-3

《熊兄弟》一直在基于各种感情而探讨生命的真谛。它让我想到 1988 年法国的纪录片《熊的故事》。虽然,《熊兄弟》对于生命真谛的探讨没有《熊的故事》那样振聋发聩,但是却很真诚,尤其是作为一部动画作品,它已经恰如其分地捕捉到了生命真谛的真正内核。

小熊寇达的母亲是一头肥胖笨拙但慈爱的母熊,她在与寇达寻食时不幸在草丛中遇到

愤怒的肯奈。为了保护寇达，母熊奋力把肯奈和两个哥哥引向悬崖，直至被逼下悬崖。弱小的寇达只好在孤寂与迷茫中与母亲走散。后来肯奈追上并杀了母熊。此时小寇达还没有意识到自己已经成了孤儿，在一瞬间迷失了成长的方向，他孤单忧伤地在原野中奔跑。

幸而小寇达遇见了被变成熊的肯奈。寇达本能地向肯奈靠近，但肯奈心中的固执和仇恨，使得他对待寇达非常凶。为了找到传说中的神秘极光变回人形，平息了愤怒的肯奈终于接纳了这个小寇达。肯奈经过一段心里历程后终于适应了熊的面貌，他带着寇达过上了一种新奇的生活。他和小寇达一起乘坐了长毛象，一起摆脱猎人——肯奈的二哥。每个夜晚，他们总会依偎在一起睡去，用身体温暖彼此。在寻找极光的过程中，他们培养出了如兄弟般的感情——更本质的是人类与自然的感情。

本来心中充满仇恨的肯奈不得不用本是仇敌的眼光来看待这个新的世界。他一方面要费尽心机躲避曾经的亲兄弟，现在的敌人二哥的追杀，一方面又要想尽办法应付寇达口水连篇的唠叨，找到极光变回人形。艰难的生活与旅程使得肯奈得以平静下来重新审视这个世界，以仇敌的视角。在影片中，是肯奈被变成了熊，但是当人类有一天不得不回到原始，回到动物的本能时，人类将何以面对？

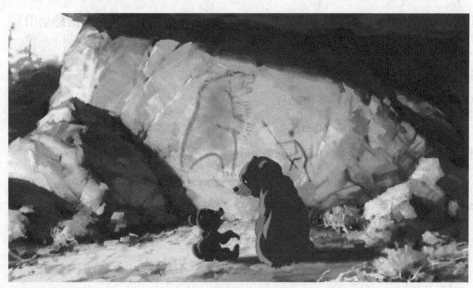

图 8-4

生命的真谛本就是互相尊重，正如《熊兄弟》中的歌词："在上苍的眼中，我们皆一视同仁，情同手足，世界生生不息。"当肯奈最终选择做一只熊，一直照顾小熊寇达的时候，这种人与动物、人与自然的情感被升华到了极致，人类生命与自然得到了最和谐的融合。自然界中每一只动物都有灵魂和信仰，当神秘而旷远的原始部族祭祀音乐响起时，《熊兄弟》以流畅的节奏、生动的情节，细腻地呈现出自然界生物的生命历程以及它们身上所蕴藏着的那种人类无法企及的神奇力量；它以美国人文主义的精神内核与自然世界的完美碰撞，并以动物的视角反思"人与自然"这一深刻的生命真谛。自然象征着一切，生命的力度、强度、韧度，存在的质朴、博大和完美，显示着生命与自然的魅力，也昭示着一种伟大的力量。人类只有在其中慢慢行走、慢慢体会、慢慢思考，才能理解生命的真谛。

2003年，美国迪斯尼完成了这样一部气势壮阔的动画电影——《熊兄弟》。影片以真实而质朴的镜头叙述了自然界中的动物生存的历程，以及它们在此过程中所表现出的勇气、智慧和情感。《熊兄弟》不仅是在说动物的感情，更表达了人与自然的感情。跟随《熊兄弟》的镜头一起在广袤的美洲原始森林中行走的时候，除了惊叹于生命的壮美之外，可能更多的是被洋溢在影片中的生命气息所打动。从影片中感受到的不仅有来自人类以外的爱和勇气，还深深地体味到自然的神奇与伟大。每个生存在现代社会中的人类都一样，既然选择了去爱护自然，与自然平等共处，就用心去守候最美丽的生命中的感动吧！

主要创作人员
导演：艾伦·布莱斯 (Aaron Blaise)
　　　鲍伯·沃克 (Bob Walker)
配音：乔奎因·菲尼克斯 (Joaquin Phoenix) —— 肯奈（Kenai）
　　　杰瑞米·舒瑞兹（Jeremy Suarez）—— 寇达（Koda）
片长：85分钟
发行：沃尔特·迪斯尼公司

《狮子王》
——教会你正确的生存法则

你是否还记得10多年前，一阵《狮子王》的热潮风靡了整个地球，孩子们都在谈论着勇敢的辛巴、搞笑的丁满和彭彭，以及邪恶、罪有应得的刀疤。你可以看到很多童装上印着《狮子王》的头像，可以发现玩具店里出现了《狮子王》的玩偶，那段时间《狮子王》充斥了我们的生活。不错，这的确是一部轰动的动画片，以至于后来很多投资更巨大、技术更先进、造型更讨巧的动画片都不能像《狮子王》一般虏获那么多观众的心。为什么？在看了无数遍影片之后，我体会到，它的成功不仅仅因为引人入胜的故事情节、跌宕起伏的矛盾冲突、美轮美奂的画面，它还蕴含了很多富有哲理的内容，细细体会的话能发现，人生之路甚至都包含在其中，它能告诉观众的远远不止一部动画片的享受。

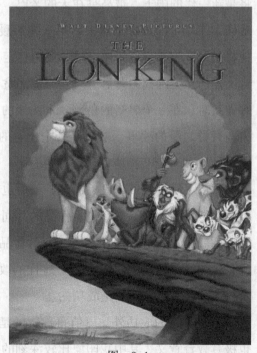

图 9-1

影片一开场，带有野性的非洲风格的呐喊声把观众带入了一个广阔无际的自然世界中，空旷宏大，气势磅礴。太阳从地平线上升起，接着所有动物都苏醒过来，朝着太阳升起的地方望去，一种神圣感油然而生。成群的鹈鹕、

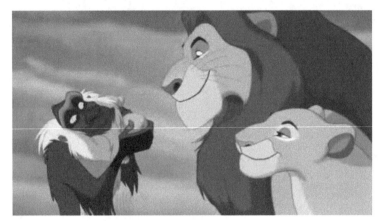

图 9-2

大象、梅花鹿，朝着同一个方向前进，仿佛什么伟大的事情即将发生。答案揭晓了，旷野上耸立的荣誉石，是庄严与权力的象征，站在荣誉石上的丛林之王，气势逼人，不可侵犯。这是一场洗礼，作为丛林之王的木法沙要把襁褓中的儿子辛巴介绍给这个王国——他将是新一代的国王。被高举在天的辛巴，一脸疑惑，好奇地看着这个世界，接受着百兽的敬仰，连厚重的云层也退去，第一缕温暖的阳光投射在他身上，仿佛上天也在为他祈福。他将是未来王者，气势恢宏的开场白奠定了基础。

任何强大的权力背后，总是有邪恶贪婪的目光在觊觎。万物生灵都在为辛巴的诞生欢呼雀跃时，在一个黑暗的角落，木法沙的弟弟刀疤胸中正燃烧着熊熊的炉火。这是一个权力与荣誉之争的故事，取材于莎士比亚的著作《哈姆雷特》，一个王子为了报叔叔的杀父之仇的故事。辛巴就是哈姆雷特的缩影，和哈姆雷特一样是个既聪明又惹人爱的王子，和哈姆雷特一样逃避过自己的命运，最后也在觉醒后去对抗真正的背叛者。当然，坏蛋都是会受到惩罚的，这是所有艺术作品的共同特点，无论电影和小说，毕竟人性的美好是值得赞扬的。不过很难想象，莎士比亚的作品会如此成功地被改编成一部老少皆宜的动画片，并且主角还是一头狮子。但是，这样的改编不会让观众觉得生涩，也不会觉得过于沉重，不得不承认，这部作品是成功的。

除了改编的成功外，更值得称赞的是，这部电影教给了我们太多做人的道理和原则，也极具教育意义。其中我印象比较深刻的是木法沙教给辛巴作为一个君主的原则，教他如

何统治一个庞大的王国。木法沙对自己的儿子给予了很高的期望，他对儿子说"总有一天，太阳将会跟我一样慢慢下沉，并且在你当国王的时候一同上升"。无疑，木法沙是一位成功的统治者，他并不是一个暴君，但也从不失去威性，很好地把握了权力和尊重之间的平衡，他既要顾全大局，也要处理琐碎的事情。正是因为这样，他是所有动物所敬仰的国王，也是辛巴心目中什么都不怕的英雄。木法沙教会了辛巴作为一个猎食者的技巧，也教会了他怎样维护生态的和谐发展，并且去主宰食物链的平衡。作为一个天生的猎人，辛巴很快掌握了狩猎的技巧，但是年幼冲动的他并不懂得所谓的勇敢是什么意思，却以莽撞和冲动取而代之，直到他的好奇心惹来了杀身之祸，若非木法沙及时相救，他的小命就不保了。死亡的恐惧真的让他怕了，他理解了勇敢的意义，就像木法沙说的"我只在需要勇敢的时候才会勇敢"。这就是真正的勇士吧，并不滥用自己的能力，而是去保护他责任范围之内值得他保护的人。这让我想到了这个社会的权力，很多人滥用职权，滥用威性，损人利己，最后呢？证明他们的无所不能了吗？相反自食其果。难道这不值得人类去思考吗？

木法沙在刀疤的阴谋下死了，被利用了却毫不知情的辛巴把一切过错都放在自己身上，然后决定离开这个伤心地。本以为辛巴就此消沉下去，还好他遇到了快乐的使者——丁满和彭彭，陪他度过了人生的低谷，忘记了悲伤。丁满和彭彭的"哈库拉玛塔塔"的快乐咒语有着释放压力、忘却伤痛的神奇魔力。辛巴就这样在两个伙伴的陪伴下，在这片景致迷人、食物充足、没有斗争与威胁的乐土上慢慢长大。虽然对于他来说也许只是逃避了曾经的痛苦，但是他坚持的"哈库拉玛塔塔"的精神的确在他的成长中起到了很大的作用，至少他没有因为活在阴霾中而变得抑郁，也没有变得自暴自弃，他很健康快乐。"哈库拉玛塔塔"表示不必担心，顺其自然，放松心态，当这个世界遗弃你的时候你就去遗弃这个世界。是啊，在这个竞争激烈、压力如潮的社会，快乐是什么呢？应该怀着怎样的心态来面对这个社会呢？是忙碌得喘不过气来，还是整天喋喋不休地抱怨呢？或者可以试试"哈库拉玛塔塔"的精神，让自己不必太在意，轻松地去面对一切，很多事情也会迎刃而解的。越是强求越不会有结果，强扭的瓜不甜嘛，不如去享受一种轻松的状态。

但是逃避毕竟不是一个天生的统治者的行为，辛巴不能这样碌碌无为地生活在这个世外桃源，即便这里有他想要拥有的一切。但是命中注定他要回去，回去拯救在刀疤的统治

下变得萧条不堪的曾经的荣誉王国，那是他对他的父亲和他自己以及饱受折磨的生灵们的交代。他有责任去承担这份重任，尽管这是个很艰巨又很可怕的挑战，有撕裂旧伤口的痛楚。但是他是一个像他父亲一样的英雄、统治者，这是向他死去的父亲证明他自己的时候。尽管当他回到荣誉国，展现在他面前的是一片死寂与狼藉，他做梦也没有想到因为自己的离开让大家陷入了怎样的绝望中，于是他更加振作要去拯救这片土地。逃避是一件很容易的事情，就像鸵鸟一样，把头埋进厚厚的沙子里面，自欺欺人，但是逃避改变不了什么，存在的依然存在，一切都在继续。真正的勇敢是去面对，面对有罪过的自己，面对世界的眼光，面对挑战。唯有面对才能改变现状，才能真正把自己从曾经的旋涡中解救出来。习惯与逃避的人太多了，稍有不顺就选择离开，其实这并不是洒脱，而是懦弱的表现。好在辛巴面对了，向邪恶的刀疤发起了挑战，为了他的荣誉，为了丛林的和谐，为了他对父亲的承诺。

坏人消灭了，噩梦终于醒来，乌云退散重见光明。辛巴拯救了期待他的众生，他是一个名副其实的王者。也许正是因为经过了这些波折，他理解了木法沙曾经想教给他的一切道理，甚至他还在他快乐的朋友那里学到了更多。属于辛巴的时代重新开始，他将继续沿袭父亲的脚步让这个大自然和谐、平衡地发展。

看完影片的你，是不是还意犹未尽呢？因为这部影片中真的有太多人生的哲理。怎样平衡权力与信赖，怎样在痛苦的心境中继续生存，怎样勇敢地去面对现实人生，这些道理说来简单，真正做到的人又有几个呢？人生本来就是起起伏伏、蜿蜒曲折的，但是我们终究是要去面对的，与其浑浑噩噩，不如学会享受挫折和挑战。

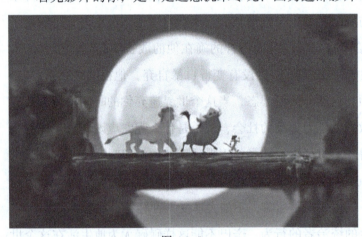

图 9-3

《小马王》
—— 奔驰在西部旷野上的自由精灵

"野马就是西部精神的象征……我记得当太阳、天和风呼唤着我，我们能尽情地奔驰在天地间……"
——《小马王》

有这样一部动人心魄的动画电影，用史诗般的气质呼喊出了"自由"，狠狠地冲击了我们的心灵；有这样一部动画电影，是真正能够激起我们内心渴望的电影，给观众超乎想

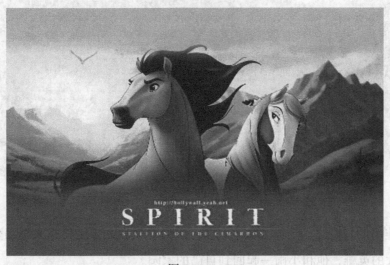

图 10-1

象力的美感,把动画的"灵魂"深层次地表达了出来。

这是由梦工厂于2002年推出的大型动画电影《小马王》。这是一个冒险故事,故事发生在原始的美国西部,一片辽阔、原始、充满野性,却又洋溢着自由气息的美丽土地。故事的主角是一匹出生在这片土地的野马,他的名字叫斯比瑞特,象征着向往自由的灵魂,象征着一切不肯屈服的灵魂。

斯比瑞特热爱他的生活和他的家园,却由于好奇心驱使被卖给骑兵队。斯比瑞特强烈反抗骑兵队的驯化,并在印第安男孩的帮助下逃脱。印第安男孩把他带回部落,斯比瑞特在那儿爱上母马小雨,他第一次感到内心的挣扎。

骑兵队攻击印第安部落,小雨身负重伤,斯比瑞特舍命相救却又被送到一个小镇,被迫加入当地的马群一起拉着沉重的火车越过山头。斯比瑞特发现这条铁轨竟然通向他的家乡,他制造了一场大爆炸毁坏了铁路建设。印第安男孩再次帮助斯比瑞特逃脱爆炸后的大火,斯比瑞特第一次让印第安男孩骑上马背一起逃出骑兵的追逐,结果以斯比瑞特纵身飞跃悬崖。

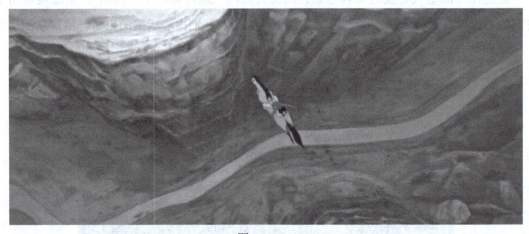

图 10-2

经过一连串的冒险之后,斯比瑞特追求自由的勇气和欲望变得越来越强烈,并逐渐成长为一个伟大的英雄,他和小雨一起回到自己的家园。

《小马王》这部影片实现的画面视觉效果是气势磅礴的，带给我们的是震撼的视觉效果，这得益于这部影片的艺术和技术手段——非常成功的二维和三维之间的转换，这使得镜头机位的转换相较于普通的二维动画来说，显得很灵活，摄像机可以从任何一个角度拍摄满意的画面。影片的镜头在二维和三维之间切换非常自然生动，以至于观众感觉不到视觉类型差别的差异。同时这部影片也是第一部完全结合二维和三维技术手段的影片。

影片开始的一个长镜头即是二维与三维的完美结合：这个镜头是由一只雄鹰带着我们在美国绚丽奇异的大峡谷之中穿行，其间展示了6处美国为人熟知的著名景观；在这个镜头中观众的视线随着雄鹰的翱翔，甚至可以感觉到身临其境的穿行效果并尽情享受美国西部的奔放与壮美。接下来的一个长镜头是群马在西部草原上的奔腾，先是一群马奔腾的全景镜头——这是用三维实现的效果，接着有奔马的近景——这是用二维制作的，然后又用三维表现了群马的奔腾。在这里我们可以明显感觉到摄像机的灵活运动——多角度的转换，这也为影片增加了激荡人心的气势，更让观众感受到天地间涌动的那种自由奔放，那种强烈的生命气息。

虽然现今的动画潮流是越来越多炫目的三维技术以及特效的应用，但是计算机永远也实现不了人的思想和灵魂，动画的神韵更需要传统的绘画手段来体现。正像梦工厂三巨头之一、担任本片制片的杰弗瑞·卡赞伯格所说，科技再成熟，鼠标也永远取代不了人类的双手和他们手中的铅笔。

借用导演凯利·阿斯波利的话："我们决定让片中的动物按照它们的天性去表演。"马是一种有灵性的动物，聪明忠诚，外表俊美，灵敏而善通人意。《小马王》是个关于动物的故事，用的是动物的视角，但是又不同于其他同类动画电影，它的主角是匹马，而且更为重要的是：主角们不再开口说话。可以说这样一来这部动画的角色表演面临着巨大的挑战。梦工厂接受了挑战，而且小马们的表演在动画制作师们的笔下栩栩如生又感动人心。

片中马的表演非常真实，制作者们赋予它们拟人化的表演，使得片中的马儿们极富人情味。动画制作者詹姆斯·巴克斯特和他的团队，从临摹真实的骏马开始，从观察它们每一个细微动作入手，甚至为了更好地了解马的习性，梦工厂还专门聘请了两位资深"马"学专家来帮助制作小组解读马的内心世界，从而使动画的形象更为传神。真实中也的确有

一个小马王的原型。小马王刚落地就睁着一双小对眼打量着这个新奇的世界，而他的母亲则用非常慈爱的眼神看着儿子的降生；小马王顽皮地将冰锥咬下来大摇大摆地走；小马王在被驯马夫捉到时拼尽全力让马群快走；小马王在骑兵队里不屈不挠的抗争……正是片中马儿们出色的"表演"，使生命的意义因大自然的呼唤尽情展现在观众面前。既然主角是没有语言的，那么他的表演更多的是通过神情，尤其是眼神、简单的旁白和适时的音乐来展现其内心世界。这部动画影片对马的眼神刻画得是很出色的，马的脸部形象被设计成像人一样有眉毛，这使角色眼神传情的时候能表达更丰富的感情。小马王与雄鹰赛跑时勇敢的眼神；在骑兵队抗争时愤怒的眼神；他对爱侣含情脉脉的眼神；他对印第安朋友信任的眼神……小马王的眼神一定给观众留下了非常深刻的印象。

图 10-3

在此值得一提的是影片中精心编写的对话和旁白，和激动人心的配乐，尤其是旁白和配乐。影片的旁白简练而极富魅力，用沉稳的男声倒叙的手法，将小马王的生命历程和内心世界娓娓道来。影片的配乐也非常经典，充满磁性又穿透力十足的嗓音，粗犷深情地传递主角小马王的心声，带领观众奔驰在群山旷野间。经典的配乐传达了语言和画面无法表达的东西，完美的配乐为《小马王》的成功立了大功；每当熟悉的音乐响起时观众总能想到小马王坚强的生命之歌。

《小马王》是一个关于自由、爱情、勇气、友谊、责任以及忠诚等的故事，它所交织的情感有很多，而最让观众印象深刻的，还是影片的思想内涵以及所阐述的精神：一种自由、平等的精神。这种精神主要化身于主角小马王身上。在影片中小马王有好几个镜头都是在旷野上驰骋，而在他的头顶都有一只翱翔的雄鹰，这只雄鹰也象征着自由的精神。在小马王成长的道路上，与所有奋斗的生命一样，不仅要提防时刻想征服和占有甚至宰杀他的骑兵团，还要去追逐爱侣，但是桀骜不驯的小马王始终为了自由而抗争不懈。当人类文明侵入他的世界，虽然他被迫面对各种挑战和障碍，但是却凭着高贵的尊严和无畏的勇气克服重重难关，勇敢地捍卫他自己和他族群的自由。在影片的开头，小马王与飞翔的雄鹰一起奔跑，当雄鹰的影子与小马王重合最后小马王超过了雄鹰，这个镜头带给观众最初的震撼与感动；当小马王被骑兵队驯服的时候，他三天三夜没有吃喝却依然有着不屈不挠的勇气，把队长重重摔下马；小马王始终带着对家乡的眷恋，即使被强迫与群马一起劳动，也依然为了回家而努力反抗；特别是小马王最后在悬崖上的纵身飞跃，是他对生命和自由的渴望，好像翱翔于天地之间的精灵，这使得影片的主题——对于自由的追求，以及追求自由的勇气升华到了极致。故事发生的背景是美国著名的"西进运动"，这个运动在带给美国原始的西部现代文明的同时，也充满着疯狂洗劫和杀戮。小马王生长于西部，他的思想和观念与当地的印第安人民的心态是一致的。影片试图通过一匹马的视角，审视"西进

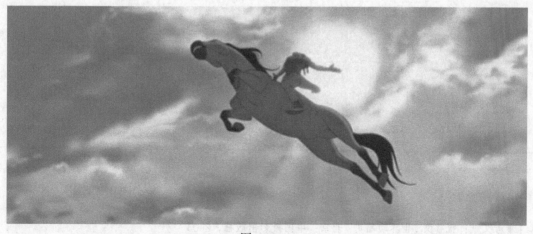

图 10-4

运动"带来的变化,甚至是审视美国历史的片段,反映面对外来者的入侵时一匹马的抗争,同时也是在映射人的抗争。

虽然故事的大团圆结局很浪漫,但是梦工厂在动画中加入了一些严肃的东西,比如抗争的精神、追求自由的勇气,这使《小马王》超越了以往动画影片比较单纯的童话模式。梦工厂似乎一直在努力突破迪斯尼动画"王子公主"式的童话意境(如《埃及王子》、《怪物史瑞克》等),努力将动画定位在成人的审美角度和思想,努力阐述生命中的哲理。

"从远方的家传来风的呼唤,呼唤着我,不要忘记啊,你要抬起头,鼓起勇气战斗,坚强起来,不要忘怀,听我的吼叫,响彻在那云霄,明天的自由,终将属于我……"每个看过《小马王》的人,都会被那种无畏和执著的精神所感动和震撼!当我们被现实压得喘不过气来的时候,就一定会想到《小马王》——努力地反抗,为了自由,为了梦想,为了回到梦想实现的地方!

主要创作人员

导演:凯利·阿斯巴瑞(Kelly Asbury)

配音:马特·达蒙(Matt Damon)

布莱恩·亚当斯(Bryan Adams)

詹姆斯·克伦威尔(James Cromwell)

参考文献:祝普文.世界动画史.北京:中国摄影出版社,2003

《白雪公主》
——那个年代的辉煌

说起白雪公主和 7 个小矮人的经典童话故事，我想每个热爱动画的朋友，都不会忘记迪斯尼在 1937 年制作的世界第一部动画电影《白雪公主》，其出色的故事结构、人物造型、角色塑造、摄影手法、音乐效果等，在当时被人津津乐道。也许在现代人的眼里并没有什么特别之处，可是别忘了，这是一部 20 世纪 30 年代制作的动画影片，以当时的硬件设施来完成这样一部电影，着实不易。

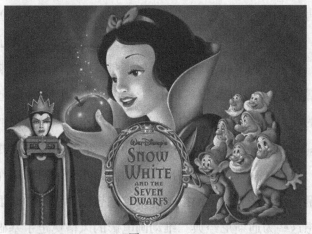

图 11-1

看过很多资料，迪斯尼在制作这部举世大作时并没有料到会有那么好的票房，产生那么大的影响。作为一个动画人他只是纯粹地想颠覆动画只能做短片的传统，他想的只是如何向世界证明动画也是能以电影的形式来表现一个完整的故事的。当然，在制作过程中，困难是接踵而来的，最后由于资金短缺迪斯尼甚至把片场也抵押给了银行，可这并没有打消迪斯尼坚持到底的信念。《白雪公主》终于问世了，这造成了全球的轰动，动画终于开始真正展现它独特的魅力。也许有人会说，这片子故事俗套、画面粗糙，为什么会有如此高的评价，甚至可以获得第11届奥斯卡特别金像奖？大家不妨想象一下，20世纪30年代，没有发达的电脑技术，没有高级的摄像机，一切的一切都是靠最原始的方法制作出来的。就拿上色来说，现在动画片上色这道程序基本都是在计算机上完成的，可《白雪公主》，很明显工作人员都是用赛璐珞上色的，不能简单地选区域填充颜色，不能简单地复制一下，他们的艰辛可想而知。令人敬佩的是，每一张画面的颜色都是十分协调与丰富。就是因为《白雪公主》制作年代的久远，所以它的一切都显得那样的不平凡。

前面提到，《白雪公主》最成功的地方在于它是世界上第一部彩色动画电影。之所以称之为电影，撇开它大大扩充了动画片的容量不说，它必定有不平凡的故事结构。《白雪公主》本是格林童话中的一则小故事，要改编成一部八十几分钟的电影的确有一定的难度。但影片很讨巧地去掉了很多阴暗的情节，最典型的就是皇后毒害白雪公主的过程。原著里皇后骗了白雪公主3次，最后才成功地毒死了她。可是动画影片中，改编成了皇后第一次就用红苹果毒害了白雪公主，影片更多的情节表现了白雪公主的善良勤劳，如何与森林里的小动物相处，如何与7个小矮人建立起友谊，很大程度上美化了这个故事，向观众展示了许多很美好、很童话的东西。而这些看似不是高潮的情节，迪斯尼就巧妙地运用流畅搞笑的动作来丰富它们。像白雪公主和小鸟、小松鼠、小鹿们一起打扫屋子的那段场景，导演根据不同的动物设计出符合各自形态特征的动作——把松鼠的尾巴当扫帚，把乌龟的肚子当搓衣板，把鹿角当晾衣架，等等。而几乎所有的动作都用到了复杂的曲线运动，特别是S运动，只要是有人或者动物出现的画面，几乎每帧的动作都在变化。迪斯尼为了保证动作的质量，甚至请来真人模拟动作，难以想象他们在如此艰苦的条件下还坚持着最初的信念。我想这些为迪斯尼经典二维动画电影的风格奠定了基础，在之后的《小鹿

斑比》、《狮子王》、《风中奇缘》等动画影片中，我们都可以看到类似的场面，其动作之流畅并带有喜剧色彩的特点，往往让我们赞叹不已。当然，华丽动作的背后还要以优秀的人物造型为基础。片中的角色非常多，特别是在7个小矮人上我觉得迪斯尼是下足了功夫，每个小矮人都根据他们的各自的名字特征作了不同的造型，特别是"糊涂蛋"的滑稽可爱和"爱生气"的假正经，都让人忍俊不禁，为片子增加了很多亮点。而小鸟、小松鼠等配角的造型，也都具有那种"圆润可爱"的特征，也基本上为迪斯尼今后动画电影中的这些动物制定了一个套路，我们不难发现以后片子中类似的角色造型设定都没有脱离这个框架。

而当我们目不转睛地关注那些角色动作的时候，千万不能忽视衬托他们的背景音乐。本以为《美女与野兽》开创了迪斯尼音乐剧动画的先河，可在《白雪公主》中我发现了这种音乐剧的影子。片中，白雪公主和王子、小鸟、7个小矮人的很多对话都是以对唱的形式出现，曲调轻松诙谐，略带百老汇的风格，其中有几首曲子更是在当年广为流传，观众绝对得到了视觉与听觉的双重享受。除此之外，制作片子时很多技术上的突破也使《白雪公主》成了永恒的经典。譬如多层次动画摄影机的运用，使画面产生了强烈的透视感、景深感，大大增加了画面的美感。而这种摄像机在使用时，并不能像普通摄影机那样拿在手里移动，它完全靠人工一张一张地拍摄出来，这也是个艰巨的过程。功夫不负有心人，《白雪公主》摘得了许多耀眼的头衔，更是早早确立了迪斯尼在动画界的龙头地位。这些都不是偶然。

图 11-2

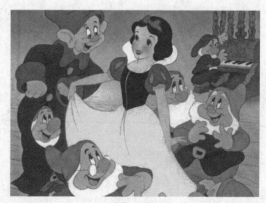

图 11-3

因此，在我看来，这绝对是一部很纯粹的片子，迪斯尼并不想表达什么深奥的大道理，只是想把自己最想表现的、最拿手的东西展现出来。记得在一本杂志上看过这样一个评价，说迪斯尼80年如一日地只拍孩子们的童话动画电影，但依旧风靡全世界。我认为这一点对我们国产动画很有启发。我们做片子时实在没有必要千方百计地想怎样才能把片子的主题表现得更加深刻、更加让人难以理解（现在流行一种说法，越是看不懂的片子越是能得大奖）。故事固然很重要，但我们为什么不像迪斯尼那样潜心钻研怎样能使画面更加鲜明生动、更加有感染力呢？动画电影和电影的最大不同之处，我想不是在故事主题上，而是它在自身的画面魅力上。

《小飞侠》

——带你畅游无邪的童年时光

说到华特·迪斯尼,所有人都不会陌生,他是美国动画片的鼻祖,也是他的众多经典影片带给我们美好而充满幻想的童年。除了活泼可爱、家喻户晓的米老鼠和唐老鸭,作为迪斯尼标志性的经典代表之外,《白雪公主》作为他的第一部动画电影也一直到现在还被人津津乐道,还有诚实勇敢的皮诺曹以及憨厚的小飞象,乃至想变成人类的小美人鱼,这些鲜明的形象及他们背后的童话无论事隔多少年依旧不会被人淡忘,因为这些可爱而富有生命力的人物让我们有太多美好的记忆。那么你是否还记得那个永远长不大的快乐精灵小飞侠——彼德潘呢?如果你已经有些淡忘他,那么《小飞侠》将重新带你回到无忧无虑的童年。

图 12-1

这是一个快乐的故事。永远长不大的小飞侠,为了寻找他遗失的影子来到了温蒂家中,被正好惊醒的温蒂发现,于是小飞侠领着温蒂和两个弟弟来到了理想之地,那里是所有孩子的梦想之地,充满了欢乐和无忧无虑,然而也有狡猾的胡克船长在等待着小飞侠,企图伺机消灭他。于是上演了一段斗智斗勇的对抗。当然,在童话故事中坏人永远都是没有好下场的,英雄永远是英雄。故事简单而精干,有着美国典型类型动画的叙事方式,但是你依然不会因此而感到乏味,因为在这个童话中,你能在远离童年后再次找回那份纯真的快乐,似乎你突然又变成了一个单纯的小孩,不为学业、工作和生计而困扰,不需要在复杂的人际关系中去周旋,发现快乐其实来得很简单,人生也无须那么疲惫。

每个人在童年的时候都有一个崇拜的偶像,小飞侠正是许多孩子心目中的英雄,他勇敢,充满智慧,并且善良而单纯。他自由、无拘无束地活着。他在哪?他在像温蒂姐弟这样单纯的人心中。然而小飞侠并不像传统中的英雄那样有着强壮的体魄和拯救众生的使命,他只是一个快乐飞翔,富有正义感,但是调皮的精灵。他带着他的守护者星儿穿梭在仙境和城市之间。他是一个长不大的孩子,从他的动作、言语,乃至表情来看,他都是一个孩子。他的想法很单纯,对善恶的理解很简单。甚至他带温蒂去理想之地的原因是为了能听到更多的故事。他是很多孩子们膜拜的对象,他被争相模仿着,所有的小孩都希望能有他陪伴,并且得到他的关注。就像和他在一起的温蒂遭到了星儿和美人鱼们的嫉妒和捉弄一样。但事实上他是一个害怕孤独的孩子,他需要被认同和关注,所以他才会在得知温蒂要带着孩子们回家的时候说了呕气的话,"我警告你们,你们一旦长大就回不来了,永远回不来了",然后自己躲了起来。此时,即便他是一个受到孩子们崇拜的小英雄,他作为孩子的娇纵的需要被人关注的特质都显现出来了,观众内心此时也应该充满对一个害怕孤独的孩子的怜爱吧。小飞侠就是这样一个角色,他有很多不同的面,等待你去感受。

再带你到理想之地去看看吧。我想每个人在童年的时候都会有一个理想之地,也许是充满了很多玩具和糖果,也许是没有课业和家长的管教,也许是一个华丽富贵的城堡,又或许是生存着怪异生物的外星球……总之在孩子的异想世界中,一切都是存在且合理的。小飞侠的理想之地中,有扮成松鼠的一群调皮小孩,有神出鬼没的红色野人,有美丽的活泼的美人鱼,还有能洒下飞行粉的小精灵星儿。这是一个孩子的天堂,没有污染和干扰的

仙境，大家以各自的方式和谐地生活着，比起现实中的世界是不是很纯净呢？如今的社会复杂得让人难以承受，肮脏的环境，摸不透的人心，错综复杂的人际关系，对立的种族和歧视，权力和战争……人们每天活在猜忌和怀疑中，活得很累，也会被金钱和权力蒙蔽了眼睛，忘记了生活的真正意义和自己的初衷，也许曾经单纯的心被污染了，充满棱角的个性也被磨平了。在小飞侠的理想之地，没有不平等，没有诱惑，没有利益之争，它不仅是一片环境宁静的地方，更是一片心灵得到净化的地方，它不仅是小飞侠的理想之地，是不是也是你我的梦中花园呢？

任何有英雄和正义的影片中都不会少了恶毒的坏人，因为他们的存在英雄才会变得特别伟大。《小飞侠》中的坏人是海盗船长胡克，他是小飞侠一直以来的敌人，却自始至终都没有击败过小飞侠。虽然他有许多狡诈的阴谋，有许多凶恶的海盗帮手，有阴险恶毒的手段，但是他是懦弱的，他会害怕整天追着要吃掉他的鳄鱼，会在小飞侠占上风的时候懦

图　12-2

图　12-3

弱求饶，会在暗地里暗算却自食其果，这些注定他不是小飞侠的对手。小飞侠拥有太多他没有的东西，有勇敢不畏惧的心，有光明正大、敢做敢当的果决，有见义勇为的正义感，还有一帮为了他出生入死的朋友。也许是胡克船长嫉妒小飞侠这么一个小孩子拥有这么多他没有的力量，才与他为敌吧，才会不甘心吧，才会贪得无厌吧。但正是因为小飞侠是孩子，他没有那么复杂的思想，他才能做他自己，随心所欲，敢作敢为。现在很多成年人在嘲笑小孩子幼稚和无知的时候，有没有想过他们的单纯和直接正是我们所缺乏的呢？是不

是在看到小孩子率性而为的时候也回味一下自己曾经也有过的单纯的梦想呢？胡克船长最终受到了惩罚，为他的恶劣行为付出了代价，但是更多时候我们呢？我们的身边没有一个小飞侠一样的使者让我们认清自己，我们要怎么自省呢？

这部影片有太多我们过去曾经追求和现在早已遗忘的美好憧憬，让我们重新找回一颗包容的童心。那些看似幼稚和搞笑的场面都让我们觉得感动，当孩子们飞翔在云端的时候，当他们大声地唱着歌谣排队大步行走的时候，当温蒂哼着动听的咏叹调哄孩子入睡的时候，你是不是心中有点悸动呢？每个人都有过童年，每个人的童年都有着相似的幻想，就像当温蒂的爸爸看到空中漂浮的船的时候说的，"这艘船我似乎在哪里见过，我想那是很早之前的事了吧"。这部影片勾起了观众对于童年的共鸣，慢慢回味和追寻童年的点点滴滴，暂时抛开烦琐的生活去品味这时光倒流的感觉吧，也许会给你的生活重新注入活力，会让你已经有些迷茫的人生重新有新的目标，让对自己和他人失望的人恢复对世界的乐观看法。当然人不能一直活在过去，人需要成长，需要经历风雨，小飞侠只是在童年时代的守护神，我们还是应该选择长大的，就像从理想之地回到家中的温蒂对父亲说，"我准备好了，我准备好做一个大人了"。我们不能选择逃避，但是当我们过于疲惫的时候可以回到过去的思绪中去梳理一下，去放松一番。

华特·迪斯尼总能创造奇迹，总能通过他的动画片给观众对生活的信心和动力，即使像《小飞侠》这部创作于"二战"之后的影片，也看不到生活和世界的一点阴霾。生活就应该是积极的，如果你正消沉地活着，或者埋怨着世界的不公平，那么去看《小飞侠》吧，会让你彻底放松身心，重新认识自己和这个世界，找回最纯净的心灵和最本源的东西。

《花木兰》

——总有这样一些女子，令人动容

木兰从军，传唱了几百年的传奇故事。令我们惊叹的是无论古代还是现代，现实中还是文艺作品中，总有这样一些女子，使我们动容。

愿为市鞍马，从此替爷征。当木兰讲出这番豪言壮语时，自然想过将来的命运。不是战死沙场，就是欺君之罪。但是，她还是义无反顾，奔向塞外战场。和男人比起来，女人本当就是柔弱，是需要被保护的对象。她们本不属于战场的厮杀，不属于商场和政坛的

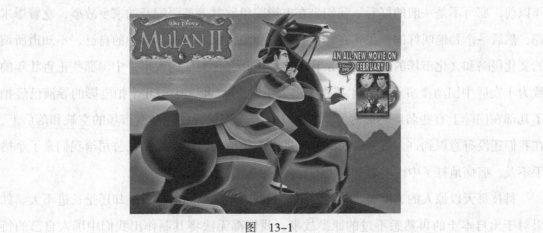

图 13-1

尔虞我诈。非到万不得已，她们情愿默默地在男人背后去支持、去抚慰。但是千万不要小看了她们的力量。她们的爆发力和忍耐力也许比你预期的要来得令人吃惊。而在现代，我们给她们一个头衔——"女强人"。其实何必老要给这样的女子身边加上一个男人？只要有这样一个女人的存在，任何在她身边的世俗男子都会失去色彩。

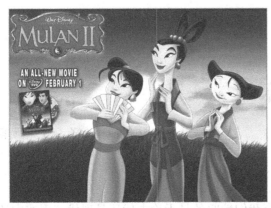
图 13-2

图 13-3

　　1997年迪斯尼公司根据中国古代花木兰女扮男装代父从军的传统民间故事制作了动画喜剧影片《花木兰》，由此，在中国人民心目中集智慧与美貌于一身的巾帼英雄花木兰的形象通过好莱坞走向了世界。这部影片放在今天看虽然也就那么回事，但是，放在10年以前，那可不是一般的好看。我们坐在电影院里欣赏着英语配音的家乡故事，吃着爆米花，然后一个劲地叫好的景象实在是让我难以想象。那个时候上初中的自己，不知道所谓的文化侵略和文化市场的争夺是关系到国民经济和文化发展的大事。中国那些正直壮年的致力于发展中国动漫事业的人才都到哪里去了？1997年，中国几个拍电影的导演已经拍了几部在国际上有些名声的影片了，可是却没有人把目光放在动漫市场的空缺和落后上，在我们还没有意识到许多优秀的民间故事的开发价值的时候，迪斯尼公司给我们来了个措手不及，痛痛地打了中国电影和动漫的脸。

　　科技每天以惊人的速度突飞猛进，可是我们国产动画的制作水准却还是长进不大。如果对于出自本土的再熟悉不过的原型故事，我们都无法将其制作出我们中国人自己的特

色，那么怎么去创造全新的动漫产业？在这一点上我们必须得深刻地总结与反思。暂且不管《花木兰》的故事是我们国家的原创的事实，单从这部影片制作的本身来说，我觉得有两点尤其值得我们借鉴与学习。

在电影中加入动听优美的歌舞是迪斯尼公司的一贯作风。当然任何元素都不是随随便便加入的，对于动画影片来说，绝大多数的观众是孩子和有活力的年轻人，所以歌舞的加入一定要满足他们的审美趣味同时又能和情节完美地结合。在歌曲的加入这方面，《花木兰》这部影片选择了具有流行潜力的几首歌，尤其是主人公花木兰在祠堂里唱的那首《倒影》，更是成为世人传唱的经典。试问，在1997年的中国动漫界，有几个人将这种形式穿插在作品中，将流行音乐与电影情节联合起来？可是在好莱坞，这种形式已经屡见不鲜。我们中国人总是有眼高手低的毛病，自我感觉良好。那时的动漫从业者或许觉得小孩子看的动画片没有必要大费周折，所以制作出来的作品大都简单无趣，甚至有许多是纯粹的教育片（在我的记忆中，《东方小故事》就属于这类）。时代变化得如此之快，今天动漫已经成为一项很有潜力的文化产业，我们若还把它当做小孩子的玩意，不花大力气去设计与构思，那么我们错过的就不仅仅是一部动画片了。动漫制作者如果把握住整个时代的脉搏，在作品中加入流行与时尚的新元素，那么肯定会产生不同的效果。这又让我联想到，国外的一些很不错的动漫作品只是稍加装饰就显得精彩华丽，无非也就是歌舞、特技等，如今他们的制作手段我们也已经会了，在此基础上想要吸引观众的眼球，何不将传统的、博大精深的、不为世界认识的一些专属于中国自己的元素加入到动漫作品中去呢？最好的例子就是中国功夫通过电影风靡全球，动漫制作者同样可以找一种甚至几种具有中国特色的卖点和动漫结合起来。这样不仅可以发展动漫，更能将我们民族的精华推销到世界。话虽如此，加入什么元素和如何加入，加入之后能否取得我们想要的结果，对于动漫从业者来说，是要下一番苦功夫思考的。

花木兰的故事是迪斯尼原原本本地从中国照搬到世界舞台的，故事情节基本上忠于原来的面貌，故事还是那个故事，为什么被迪斯尼一加工就好看起来了，即使是对这个故事烂熟于心的中国观众在看到这部新版《花木兰》时，也有一种耳目一新的感觉？关键就是制作者在原来故事的基础上突破了中国人对于这个故事的传统叙事模式，使影片整体的气

氛和感觉变得活跃和轻松，不再是我们中国人表达情感固有的含蓄又无奈的方式，同时也淡化了战争给百姓带来的家破人亡与生存压力。这部影片用夸张幽默又不失原则的喜剧形式将一段原本悲壮的从军记改写成一个巾帼英雄的智慧与勇敢的展示舞台。在世界范围内，人们更喜欢看主人公充满奇遇（片中木须与蟋蟀的出现）的旅程和一个关键人物挽救全人类的跌宕起伏（好莱坞电影中经常有这种情节），这种明显迎合国际市场的创作方式，就算再俗套，再商业，只要观众在电影院中开怀大笑，过足了当英雄的瘾，这样的改编对于一部动画片来说，没有什么不可取的。

　　总结以上说的两点，中国人总体上就是缺少一种自娱与自嘲的精神，不光是在电影、文化等方面，在其他的方面也是，放不开胆量，总是显示出保守与传统，万事求一个"稳"字，作品中也就没有那种可以天马行空的豪迈与霸气，更没有世人追求的娱乐精神。但是，在动画和艺术创作以及其他求新求奇的领域，以前保守的做法是不可能让我们的作品得到世界认可的。就算是在国内，也早已经出现了不少的思想先锋和文化先锋，在这样的现状下，我们如果不打破思想上的束缚，不进行前所未有的探索与尝试，是不可能创造出具有中国特色的文化产品的。对于刚刚起步的中国动漫产业来说，只有把最基本、最核心的动漫作品创作好了，吸引住大家的目光和兴趣，才能进行下一步的附加文化产品的开发与经营，否则，其他的都是无稽之谈，整个动漫产业的发展与壮大就更无从说起了。

《怪物史瑞克》
——颠覆传统的动画

怪异的草绿色皮肤，小喇叭似的两只耳朵，大大的圆鼻子，肥硕高大的身躯，圆滚滚的啤酒肚，这就是史瑞克，一个长相丑陋、脾气暴躁却又心地善良的家伙。《怪物史瑞克》是美国梦工厂在2001年发行的三维动画电影，片中"丑王子与丑公主"这种颠覆传统的结合、逼真又不失童话色彩的三维技术无不让我们啧啧称赞。

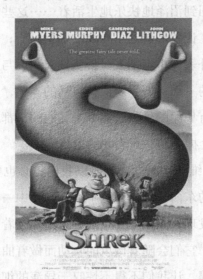

图 14-1

乍看，这是很传统的童话故事——英雄救美，正义战胜了邪恶，然后英雄美人坠入爱河：史瑞克本来孤独地生活在一片沼泽中，一天一群在暴君法尔奎德统治下的不速之客闯入了他的生活，为了还给自己宁静的生活，史瑞克答应了暴君的要求——前去营救被困在深塔中的公主费奥娜。史瑞克和他的朋友，一头驴，经过一番波折救出了美丽的公主。途中，公主和史瑞克渐渐互相吸引，但由于两人都有无法说出的苦衷而把感情深深埋在心底，史瑞克认为自己的丑陋配不上高雅美丽的公主，费奥娜则是因为曾被施与了日落后会变得容颜丑陋的魔咒而迟迟不敢开口。最后，在驴的鼓励下史瑞克终于抛开自己的自卑，在费奥娜和暴君的婚礼上道出了暴君娶公主是因为想当国王的真相，两位主人公拥吻在一起。但仔细品尝，才发现，以这只丑陋的大怪物为主角的动画片完全颠覆了童话故事的老套路，讽刺了以往爱情故事中的陈词滥调。英雄不再是飒爽英姿的高贵王子，而是一只生活在沼泽地中的绿色怪物；公主不再温柔娇媚，而是一个会拳脚功夫，一到晚上变为拥有丑陋脸蛋、臃肿身材的个性少女；传说中的喷火龙也不再凶残，而是一只长着长长的睫毛，渴望得到与驴的爱情的雌龙；刚开始史瑞克英雄救美的目的并没有多崇高，不是为了拯救地球或是保卫家园，他只是单纯地想要还给自己一片安静的沼泽地；而片中最后魔咒解除的那一刻，万道金光散去，可费奥娜并没有恢复原貌，当然，我们的男主角不会嫌弃这一点，所以两个丑陋的家伙回到沼泽地快乐地生活着……这些都是让我们意想不到的情节，可恰恰就是这种出人意料，让我们看到了导演的别具匠心；让我们懂得，没有一个人会是完美的，不要因为别人的外表而拒绝别人、否认别人，美与丑只不过是人眼中的主观概念。每个人都会有令他自卑的一面，但只要保持自己的本色，不断认同自己，无论你是王子还是怪物，无论你是否拥有华丽的外表，你都是美丽的，都能找到爱与幸福，哪怕你是一头胆小爱唠叨的毛驴，也会拥有与一只恐龙的爱情。

《怪物史瑞克》是一部全三维的动画电影，所以我们势必也要谈谈它精湛的电脑三维技术。虽然全是电脑制作出来的东西，却一点也不失真，片中一些细节的地方处理得相当到位。大家仔细看片子的话会发现，阳光下的空气中总是飘动着一些灰尘，作为背景出现的花花草草也不是静止不动的，它们会随着微风的吹动而做着曲线运动，还有因驴摔在地上时而飞舞到空中的树叶，等等，让我们不得不惊叹于导演的细心。我找了下资料，这些

复杂的三维动画都是由一套名为"流动动画系统"的软件完成的,而这套软件更是获奖无数。人物的毛发、衣服、皮肤的纹理也都刻画得栩栩如生,而且会随着人物的动作而动作。像史瑞克那突起的啤酒肚做得就相当的有质感,走路时一抖一抖的,非常可爱。还有费奥娜的那根长长的麻花辫,总是随着光线的变化而折射出诱人的光泽,随着人物的走动而左右摆动。而每当片中角色说话或是唱歌时,口型与声音配合得是如此地完美,怪不得梦工厂特意为此片设计了一套"塑型"的软件,效果真的是不言而喻的。

图 14-2

图 14-3

片子使用的电脑技术足以让《怪物史瑞克》的影迷津津乐道,但是我想技术并不是一部动画片成功的关键,此片那种无厘头的美式搞笑手段更是吸引观众的因素之一。影片中巧妙地融入了许多迪斯尼童话故事的情节,像皮诺曹、三只小猪、白雪公主、灰姑娘,而片子本身就是美女与野兽的组合,让我们忍俊不禁。还有林中小鸟和费奥娜飙歌到自爆的情节,史瑞克和费奥娜往青蛙和蛇肚子里吹气吹成气球当做礼物互相赠送的情节,高大威猛的喷火龙对矮小精瘦的驴一见钟情然后拼命眨眼睛示爱的情节,等等,在这里就不一一列举了,正是这些让我们捧腹大笑但又倍感温馨的镜头,使片子从好莱坞众多的电影中脱颖而出。此外,影片中许多蒙太奇手法的运用也让我们眼前一亮。片头的一组极具创意的字幕镜头,就让我印象极为深刻——地上本来是一滩水,史瑞克走过后便踏出了片名的字

幕；史瑞克用泥巴漱口，从嘴中喷出的泥巴溅到地上，形成了配音演员的字幕；史瑞克在池塘中嬉戏玩耍，池塘又印出了相关影片工作人员的字幕……这些新颖的镜头，解决了必须交代的字幕问题，同时也交代清楚了史瑞克平时孤身一人的生活环境，一举两得。而靠近片尾公主即将与暴君举行婚礼，心理矛盾不堪的那组镜头也同样精彩。史瑞克把为公主采摘的向日葵扔进了火堆，镜头推远，火苗变成了公主房间里的壁炉，公主对着镜子默默伤神，镜头推进，镜子又瞬间变成暴君的魔镜。镜头巧妙地在史瑞克、费奥娜和暴君间切换，把三人此刻的内心世界表现得淋漓尽致。

在这里，我还想提一下片中的插曲 It is You。影片走的是喜剧路线，但这首歌不同于影片中其他带有很浓爵士、摇滚味道的吵吵闹闹的曲子，非常的抒情优雅。这首曲子第一次出现是在公主费奥娜被救的第二天清晨，她独自在树林中漫步，轻轻地哼唱这首歌的曲调，阳光洒在她美丽的脸庞上，唯美浪漫，让我们看到了费奥娜火暴脾气下隐藏的那颗温柔的少女心。第一次看片子的时候，我只是单纯地认为它调子不错，而当我看第二第三遍，每当这首曲子响起时，配合着后面的剧情，心中总会涌上一种感动。"It's no more mystery .It is finally clear to me. You're the home my heart..."

图 14-4

《冰河世纪》

——诙谐无处不在

你相信冰河世纪的时期，动物们齐心协力共同生存吗？我诚挚地请你姑且相信，融入这条冰河。

《冰河世纪》，华丽内敛。不用为它做太多解释，你得去看看。

《冰河世纪》的故事围绕着三只冰河时期的史前动物，尖酸刻薄的猛犸象曼尼、粗野无礼的巨型树獭席德以及诡计多端的剑虎迭哥和一个人类弃婴展开。他们勇敢地面对沸腾的熔岩坑、暗藏的冰穴、严寒的天气，以及一个秘密，甚至是邪恶的阴谋。后来，他们之间建立的友情，可以超越生死，感人至深。

我的内心曾一度又一度地产生矛盾。人类捕杀老虎，剥其皮取己暖。站在人类的角度，这是没错的，人类有七情六欲、善良可爱，不该死啊！但站在老虎的角度看看，我就突然觉得老虎更加没错，他们必须保护自己生存下去。而我最后觉得，这是人类滥捕的结果，怪不得动物。或许这就是自然界，适者生存，那是必然的。但要是有"不自然"的因素岔入，一切就会随之不自然。真正要怪的，是人类的脑袋。

小男孩是幸福的。他有猛犸象厚厚的毛发温暖，他有树獭席德真诚的照顾，他有迭哥英勇的保护。他慢慢地成长，学会了走路，学会了树獭席德的狡诈。

但是他们终将离别。或许这更让我们留下了期待，期待小男孩长大后会怎么样。

图 15-1

 而犬齿松鼠斯科莱特依然对坚果怀有惊人狂热和坚持不懈的占有欲望,为了榛子不惜上山下海挑战极限,让人感受着一个毁灭的时代,因为生存的力量让你哭笑不得。在《冰河世纪》中,电脑CG模拟冰山崩裂、滔天巨浪、断壁悬崖、间歇井喷,前所未见的电脑动画灾难片,都是险象环生,令人目不暇接,呼吸急促。

 护婴行动中,曼尼因为人类的捕杀而失去了家庭,他面对着成为地球上最后一只猛犸象的恐惧,似乎向人类倾诉着追捕动物所带来的种种恶果。希望人们在哈哈大笑的同时,认真考虑一下如今冰川融化、全球变暖,不仅是动画片,这也是我们人类拥有的现实世界的真实场景。

 经历过种种困难的"联合国式"(种类杂多)的灾难的史前动物,平常时期尖酸、粗鲁、诡计多端,在危难时候却互相扶持,赚人热泪,这个也是典型的美国英雄主义色彩。但是不可否认,电影中这些可爱的动物,他们做到了种族大团结以及为了和平美满的生活而奋斗。

 《冰河世纪2》则以一个冰川消融的危机开始了动物们迁移逃难的故事,最后还安排了一只船来拯救他们,整个套用"诺亚方舟"的典故,在影片中确实有着相当多类似的模仿秀,有些可以心领神会,有些并不清楚,但是错过多少无关紧要,因为在这部动画片中有足够多的笑料来刺激我们的笑腺神经。故事由不相干的两条线组成,一条线是那只犬齿松鼠斯科莱特无比执著地追求着松果,另一条线便是树獭席德、剑齿虎迭哥和猛犸象曼尼

《冰河世纪》

三兄弟的逃难路程。经过了近4年的冰封，冰河时代将要进入尾声，正当动物们满心欢喜地迎接和暖的日子时，猛犸象曼尼、树懒席德和剑齿虎迭哥发现冰山开始崩塌，冰川大面积地溶化，洪水将很快把他们居住的山谷淹没。于是三人成立拯救小分队，迅速通知其他动物撤离灾区，前往其他山谷居住。路上结识了从小被负鼠收养的母猛犸象艾莉和胡搅蛮缠的活宝负鼠兄弟，一路嘻嘻哈哈吵闹不停，又彼此扶持。一路经过黑暗困扰、断壁悬空、地表井喷，甚至食人鱼追捕，在恶劣天气和麻烦爱情的双重困扰下，冰河英雄们是否能找到开辟新生活的家园呢？

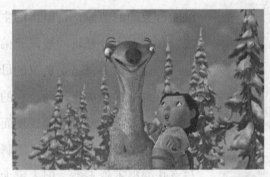
图 15-2

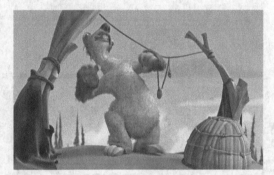
图 15-3

在影片中与主线故事并无多大瓜葛的犬齿松鼠斯科莱特可能算是最讨人喜欢的角色，它秉承着《冰河世纪》中的执著精神，继续疯狂地追逐着松果却免不了功败垂成，令人扼腕叹息却又忍俊不禁，夸张的肢体幽默配以一根筋的个性让观众着迷。而同样作为《冰河世纪》中的三位主人公此番却因新角色的加入而删减了戏份，因此搞笑的程度也减弱了不少，出彩的笑点更多是由母毛象艾莉和负鼠活宝兄弟所制造。影片的观影过程中搞笑段子层出不穷，将一些幽默对白配得相当本土化。

在《冰河世纪2》中，孩子们可以看到他们想要的。有一只以为自己是负鼠的猛犸象。有两只频频戏弄剑齿虎的负鼠兄弟。我们的英雄猛犸象先生在这部电影中喜欢上了那只以为自己是负鼠的母猛犸象。树懒席德仍旧吊儿郎当，然后不明就里地成了他们树懒一族之王。他们在逃离冰川盆地的过程中依旧惊险搞笑，而这三个角色也在这过程中突破了各自

的心理障碍。最好玩的就是那对负鼠兄弟，十分有摇滚味道。

在《冰河世纪2》中，仍可以看到那只痴迷松果的小松鼠对这个冰川世界的巨大影响。两部下来，它已完全成为了我心目中的头号角色。它一出现，电影里就有着一种黑色喜剧的感觉。屡屡在坚果得手之际便引发世界大乱。话说回来，小松鼠在《冰河世纪2》里的戏份明显加多了，应该是制作方已清楚这家伙不可抵挡的魅力和人气吧。不过小松鼠在这一部里的建设明显要大于破坏，两次的"坚果破冰"行动，一次提前带来灾难，一次泄洪救世。在它第二次"坚果破冰"时，电影镜头里远远的一点，站在冰川上的松鼠，和上帝无异。

图　　15-4

猛犸象曼尼和以为自己是负鼠的母象间的情愫，是电影的主线，和那对十分爱玩的地鼠兄弟一样，这只以为自己是负鼠的母猛犸象也一样的贪玩好动。它的加入，个人感觉没有必要，反而令电影稍稍表现出来的末日图腾与意味变得不伦不类。但人家大象也是要谈恋爱的呀。而它与猛犸象在各种意见上的不一致，也可以看为男女性之间对同一问题的不同见解。特别是在最后大家冲往那艘诺亚方舟时，两者间的不同决定。猛犸象在求生面前的"勇往直前"对于母猛犸象的"绕路走"来说，似是在暗讽男性在生命关头热血上脑的不理智。只是电影追求的是不落口实的平衡，所以安排了母猛犸象在绕道走的途中遇上了自己解决不了的困难，仍是需要男士的勇力来解救。

电影里这次的灾难是因为全球变暖冰川溶化而引起，有着直指现状之嫌，但这一个问题对于我们来说，已是一个不争的事实。突升的气温，每年入春后冰火两重天的气候，沿海城市面临的海水倒灌，夏季海上漂流着的浮冰，这些都是这几年里的事实。

希望我们的觉悟为时未晚，恐怖的大灾难不要降临在我们身上，所以重视环保，重视动物保护，也是这部电影隐藏的内线。

《美女与野兽》
——难以抗拒的音乐盛典

《美女与野兽》，迪斯尼第30部经典动画，被迪斯尼编入了它的白金典藏系列，是第一部票房超过1亿美元的动画片，更是在1991年被奥斯卡金像奖提名的最佳影片（该奖项影史上到目前唯一被提名的动画片）。迪斯尼创作出来的动画片无数，为什么这部故事情节看似无异于一般童话故事的动画电影，会得到如此的青睐？原因无数，但其中制胜的法宝当数影片中各位角色的人物设定与性格塑造，当然，还有那些令人耳熟能详的音乐、歌曲。

影片是根据《格林童话》改编的，剧情我想大家都能倒背如流了：因诅咒而变成丑陋野兽的王子必须学会如何爱人才能恢复英俊的外表，在与贝尔相处一段时间后，两人从原来的水火不容变成了惺惺相惜，经历了一番磨难后，野兽终于在贝尔的一声"我爱你"中恢复了原貌。虽然美女与野兽的故事，并没有逃出迪斯尼的"将反派角色打败后，王子与公主从此过上了幸福快乐的生活"框架，但影片中爱与被爱的主题还是值得我们回味的：不要因为自己地位的崇高，而拒绝帮助别人；不要因为他人外表的丑陋，而轻视别人。在这个世界上，外表不是关键，内在才是根本，当你真正学会了应该如何爱一个人，有些困难也就自然地化解了。

片中女主角贝尔的性格塑造我认为是相当成功的，为这个传统故事注入了新的生命。贝尔并不是个单有美丽外表的花瓶，她努力掌控自己的命运，因而拒绝蛮横无理的加斯顿

的追求；她善良勇敢，因而她先用自己的自由换回了被野兽囚禁的父亲，又用自己的爱解开了野兽身上的魔咒；她知性聪明，因而读书是她的兴趣爱好，她给野兽念书，教野兽用餐礼仪，这种知性的魅力不断吸引着野兽。而片中野兽的设定也让人稍感意外。它虽然身材魁梧壮硕，却没有恐怖的长相，有时那双悠悠的蓝眼睛和羞涩的表情让我们看到了野兽性格中的一丝温柔。配角们的塑造也是相当地有特色。当王子的仆人们被施了魔法后，本来应该变成一件件没有生命力的物品，但导演却将他们拟人化，巧妙地运用了这些物品各自的形态、配件当做嘴、手等器官，他们会唱歌、会跳舞、会打闹、会悲伤，更是在美女与野兽的爱情中起到穿针引线的作用，为影片增加了不少喜剧效果与活力。当最后魔咒解除时，我们可以惊讶地发现仆人们本身的长相与施了魔法后变成物品的形象是如此地相似，让我们不得不佩服迪斯尼制作这些配角人物的功力。

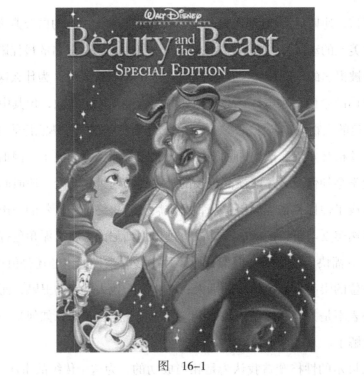

图 16-1

音乐是每部成功的动画影片的必要环节，而《美女与野兽》中的配乐我想应该可以算是经典中的经典了，曾经获得了奥斯卡最佳原著音乐奖和最佳电影歌曲奖。片中很多人物的对话、内心的独白都用了"歌唱"的形式来表现，颠覆了动画影片每到高潮和结尾才插入主题曲的传统。影片一开始女主角的出场，就用了这种形式，借由贝尔和邻居的歌声，让我们看到了贝尔的性格、爱好，看到了整个故事发生的环境、一些主要的人物以及这些

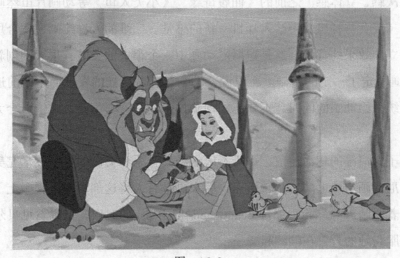

图 16-2

人物之间的关系。这种音乐剧的形式，可以减少很多容易让人产生枯燥感的人物对话的镜头，使人自然而然地就被人物的美妙的歌声吸引进剧情里。影片配乐的曲风稍带摇滚，又不失抒情，同时还夹杂着百老汇歌剧那种幽默、风趣、自然、轻松、活泼的感觉，有时虽然曲调相同，但不同的情节填写的歌词不同，不同的角色演唱的方式不同，野兽略带暴躁的音调，贝尔抒情温柔的音调，加斯顿嚣张跋扈的音调，这些都非常符合这部浪漫的童话电影。片中最著名的曲子，当属歌坛巨星 Peabo Bryson 和 Celine Dion 携手演唱的 Beauty and the Beast。两人以对唱的形式演唱，就像是贝尔与野兽在互诉衷肠。当然，在"歌唱"的同时，导演并没有忽略迪斯尼动画动作丰富、流畅的传统特色，片中人物在唱的同时，赋予了他们准确的口型与夸张幽默的动作，尤其是仆人们为野兽和贝尔准备浪漫晚宴、打扫宫殿的那一段，虽然扫把、拖把、雕塑们都在符合剧情做着各自的事情，但导演却将这

些动作舞蹈化，配合着华丽的场景和恢宏的音乐，镜头不断拉伸旋转，犹如一场活动的舞台音乐剧，让观众无论是在视觉还是在听觉上都得到了无与伦比的享受。

　　这部片中不得不提的一点，就是贝尔与野兽相拥跳舞的那组镜头。场景随着人物的旋转而旋转，从宫殿徐徐打开的大门到屋顶上悬挂的华丽吊灯，无不给人一种三维的视觉效果，这在当时绝对是令人叹为观止的。而影片开场一组慢慢推进的空镜头，也让我们体验到了一种层次感、立体感。之前的《仙履奇缘》、《小美人鱼》等动画片虽然画面也非常耐看，却没有《美女与野兽》中给人耳目一新的感觉。二维的人物绘画，配合用电脑技术创造出的三维立体效果的背景，这是迪斯尼动画中一个很大的突破，很大的创新改革，为以后的 CG 动画奠定了一定的基础。所以说，动画是随着科技的发展而不断前进的，我们在潜心钻研传统手绘动画的同时，不要忘了动画技术的学习与革新，它绝对会为我们的片子锦上添花。

　　整部片子将浪漫的童话情节、百听不厌的经典音乐和突破的电脑技术完美地融合在一起，是迪斯尼动画历史上的一个转折点，后来更是有人将这部动画电影搬上了百老汇的大舞台。我闭着眼睛，**静静聆听那首 Beauty and the Beast** 的时候，依稀看见贝尔穿着那件嫩黄色的晚礼服与她的野兽在翩翩起舞……

《圣诞夜惊魂》
——走进梦幻中的万圣节王国

"太精彩了！太有意思了！心都快要迸裂出来了！我现在热血沸腾、激动不已！这种感动无法用任何言语描述。终于有幸去碰触这部值得我一辈子膜拜的电影。她是惊天的力作、跨世的杰作、绝对的神作、至高的绝作！她竟能如此天马行空、鬼斧神琢、美轮美奂、巧夺天工！任何褒美的词句我都愿意奉上！我其至敢宣称世上根本没有一种形容能够与她相配。这是我所见过最完美无瑕的影片，她好过一切。我已经迫不及待奔赴那梦境般的'万圣节镇'，朝奉我伟大的'万圣节之王'，甘愿成为他的臣子、他的信徒、他的奴隶，什么都好。"蒂姆·伯顿的影迷曾这样评述这部影片。

有点神经质了，但我只是想表达对这部影片最高的推崇……这是一部让人着迷、疯狂的动画电影，她能让我重新相信世上还存在一见而钟情的幻想，使我继续坚守经典与不朽的存在。如同我们的春节，圣诞节代表欢乐、祥和与喜悦，而今西风东渐，我们对

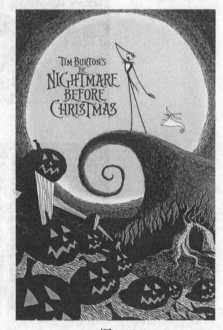

图 17-1

圣诞节的来历和过法不再感到陌生。这部由蒂姆·波顿参与编剧的动画电影《圣诞夜惊魂》给了一个我们想象中完全不一样的圣诞节，尽管它的主题仍是轻松、幽默甚至蕴含着一些睿智的。

　　故事说的是，在一个怪物们聚居的"万圣节城"，居民们一年到头的任务只有一个，那就是在每年的万圣节上想方设法弄出些神神怪怪的事物吓人，他们的领袖骷髅人杰克统治着这一方领域，他深得居民们的爱戴，因为他总能想出一些稀奇古怪的吓人法子。但是年复一年地吓人，杰克开始觉得空虚无聊，他对既定的生活方式感到厌倦，想找到另一种新奇有趣的生活。但那些头脑简单的臣民们无法了解杰克的苦恼，除了对杰克心生爱慕的布偶人莎莉以外，万圣节城的居民已经习惯了他们以吓人为第一使命的生活，并认为这样的生活无须改变。

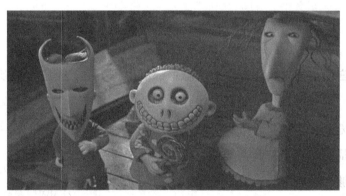

图　17-2

图　17-3

一个偶然的机会，杰克进入圣诞节城的领地，第一次感受到那里的人们过圣诞节时的欢乐气氛和温暖。回家之后杰克向他的民众一遍又一遍宣传他的圣诞节的所见所闻，于是他决定在圣诞夜绑架圣诞老人，然后自己假扮他去送礼物，以此来获得一种全新的生活体验，而无须再为没有新意的生活而烦恼。既然领导发话，居民们无条件接受杰克

图 17-4

的号召，于是全体怪物都为圣诞节的来临做着精心的准备，只有莎莉预感到如果杰克照自己的想法去做，一定会惹下天大的麻烦。事态按照杰克的计划进行着，他先是在圣诞节前一天，命令手下的怪物布基小子到圣诞节城绑架了正牌圣诞老人，将其拘禁于地下，好让自己垄断做圣诞老人去分发礼物的权利。于是最怪异的一幕出现了，在圣诞节之夜，骷髅人驾着骷髅驯鹿拉的车，向一个个家庭分送礼物，不过这次的礼物可与以往大不相同，要么是鬼怪的脑袋，要么就是花圈里闪动的眼睛，或者干脆就是一条几乎能吞噬一切的大蛇，孩子们被吓坏了，警察局不断接到人们打来的报警电话。而杰克对此一无所知，他仍单方面地觉得自己正像圣诞老人一样给孩子们带来快乐，直到驾着鹿车在天空飞行被人们用炮火轰下来。

　　恍然大悟的杰克这才明白自己是好心办了坏事，不过他很快从失望中恢复，与莎莉一起到地下营救出圣诞老人，由圣诞老人来行使自己的职责，于是被打乱的圣诞节重新恢复秩序，一场危机终于化解，与此同时，杰克也得到莎莉的爱情。整个故事披着一层恐怖的外衣，实际上讲述的是一个充满温馨和欢乐的浪漫童话。

　　我们可以将杰克理解为一个理想主义者，在万圣节城他已经是众人当之无愧的领袖，却不安于现状。表面看他的行为给人类世界带来麻烦，可突发奇想正是一切伟大成就的源泉，可以说，没有想象力，一切艺术都会枯竭以致消亡，包括电影本身。

　　实在要感谢杰克这位伟大的理想主义者，正是他的突发奇想让我们知道原来圣诞节还有这样一种过法。生活中有很多这样的人，不知是习惯性地囿于生活的固有模式，还是对

已经拥有的权威地位感到满意，乐于享受既得之利而不想对现状有任何改变。这样一来，他们固然活得潇洒滋润，风光无限，殊不知丧失了想象力，将横溢的艺术才华弃若敝屣，那也跟行尸走肉差不多了吧。我们的主人公杰克不是这样，无疑他在万圣节城具有崇高的威望和地位，其实他只需按既定模式管好治下的民众就行了，可他偏偏要突发奇想做自己并不拿手的圣诞老人，简直是以身犯险，为了服从内心的召唤，他不怕砸了自己的招牌，实际上他也差一点就把事情搞砸。

 大家小时候有没有玩过这样一个游戏：找一本空白的本子，然后逐页画上一个个动作连续的小人图样，然后迅速地翻动本子，纸上的小人就会活灵活现地运动起来。《圣诞夜惊魂》就是利用类似这种原理的拍摄手法来完成的，这种被称为"定格动画"的表现形式是透过菲林逐格拍摄物体的细微移动与变化，然后连续播放以产生连续动作的效果。这部只有短短76分钟的电影，制作周期竟然长达两年之久，可见剧组人员全心全意的投入和呕心沥血的辛劳。

 剧中活灵活现的角色都是由特制的陶土模型拍摄而成的。因为静态的陶土模型只能完成简单的动作和姿势，而影片需要夸张多变的面部表情，所以唯一可行的方法就是"换头"。据说，单单主角杰克的模型头就达400种以上。有如此执著敬业的制作团队、精致齐全的人偶道具、一丝不苟的动画美工，一部动作流畅、画面细腻的动画巅峰之作的基本条件就已经具备了。

 但光靠过硬的硬件支撑是不足以成就这部"神作"的。1982年，《圣诞夜惊魂》之父蒂姆·伯顿就已经开始试着勾勒"万圣节国王"杰克的草图了，接着他又设计了女主角，然后是万圣节镇上的其他居民。通过当时蒂姆的一些手绘，我们可以清楚地看到那个时候的蒂姆·伯顿已经有了"让杰克偷走圣诞节"的主意了。

 不过，正是这样的杰克才值得尊敬。看完电影之后，非但不会觉得骷髅人丑陋，他可怕的外表下，洋溢着异想天开的浪漫和丰富的创造力与想象力，我们理应向杰克这种精神致敬。影片音乐自然流畅，故事以歌剧的形式表现，使人物充满韵律感，是一种别具一格的风味。浪漫、奇幻、有些小恐怖，却带有充满节日情趣的温馨，这部《圣诞夜惊魂》是值得一看的好电影。

《小鸡快跑》
——我在养鸡场的那些日子

《小鸡快跑》讲述的是一个带有喜剧色彩的立志冒险故事。故事发生在20世纪50年代英格兰的特维帝养鸡场，贪婪又苛刻的女主人为了追求每天鸡蛋的产量，不惜一切代价。生活在这高高铁网后的母鸡们在鸡蛋产量的强逼之下整天都过着提心吊胆的日子，而这种生活激起了反抗，她们需要自由。其中最具有冒险精神的母鸡金吉带头策划着各种逃跑方案，可总是屡试屡败。就在她们有些心灰意冷的时候，会飞的公鸡洛基从天而降又给金吉和群鸡们带来了逃跑的希望。洛基为了躲避马戏团的追查，请求金吉将他藏身于此，而作为交易洛基必须教会母鸡们飞行。

图 18-1

然而时间一天天过去了，洛基没有让母鸡们掌握什么飞行技术，因为他根本不会飞行，他的从天而降只是火箭将他发射出来而已。这个事实沉重地打击了金吉，她对自由的希望一下子被浇灭了。雪上加霜的是女主人为了更快地致富决定将养鸡场改为鸡肉派加工

厂。她购买了庞大的加工机器，金吉就是她第一个实验品。好在关键时刻洛基英雄救美，幸运生还的金吉将鸡肉派加工厂的事情告诉母鸡们，这个五雷轰顶的消息让她们不得不选择"大逃亡"。此时落寞的洛基因为欺骗了母鸡们而落寞地离开了。

母鸡们的逃亡计划如火如荼地展开了，而她们逃亡的工具是一架飞机。一切都进行得很顺利，逃亡的日子终于来临。最终在金吉的带领和母鸡们的齐心协力以及重返养鸡场的洛基的一臂之力下，她们终于成功逃离了高高的铁网和束缚的生活。

《小鸡快跑》是美国梦工厂在千禧之年奉献的一部黏土动画。这是一个巨大的工程，虽然呈现在观众眼前的不过是一个小小的养鸡场和一群笨拙而充满梦想的鸡，然而它们事实上是耗时四年之久，运用了七千多磅的黏土，完成了七百多个从骨骼到表形的小鸡模型后的成果。在这个迪斯尼垄断国际动画市场的时代，梦工厂大胆地运用了难度极大的黏土制作方式，给影片制造了惊险、幽默、斗智斗勇甚至不乏爱情的故事情节，在很多观众心目中烙下了梦工厂的大名。单单从这点上来讲，它便是值得被关注的。

图　18-2

从故事结构上来讲它从始至终贯彻了追求自由、坚持理想的信念，也许是受到美国类型电影一贯的叙事方式的熏陶，黑心的恶势力、受压迫的弱势群体、跌宕起伏的故事情节，当然最后典型的 Happy Ending。情节的安排出乎意料而又合乎情理，节奏欢快而又紧凑。从天而降的希望、惊险的英雄救美、成功的大逃亡都是值得津津乐道的精彩段落。特别是当大逃亡中飞机起飞时，观众紧张的心情会随着飞机的颠簸一起一落，似乎也成为了

其中的一员，也亲历了从迷茫到失望到重拾希望的过程。当飞机最终飞向自由的天空时，观众也似乎呼吸到了自由的空气。

我个人认为最值得称道的是这部动画片的造型设计和精致的口型与表情。先谈谈造型

图 18-3

图 18-4

吧，这部动画中最主要也最多的角色就是母鸡，然而在这众多的母鸡中没有任何两只的造型是雷同的，并且每一只鸡的造型都突出了个性特征。比如说她们中的一只德高望重的老母鸡，整天别着英国皇家空军的纪念徽章，手里拽着指挥棒，一副精神抖擞威严庄重的模样；而另一只聪敏博学的小母鸡则是戴着厚厚的眼镜。每只鸡都有着不同的发型、不同的装饰，然而并不显得凌乱，因为在突出个性特征的同时造型也做到了统一，肥大的屁股、细细的腿和变形成了手的翅膀，这样的造型更加凸显了她们平时的工作——下蛋的机器，显得既笨拙又可爱，使你不得不被她们这样一个群体去追求自由的行为所感动。另外精致的表情和口型动作更是值得称赞的，创作者给每一只可爱的鸡设计了香蕉般的大嘴和圆滚滚的大眼睛，更利于情绪的表达。片中最有代表性的表情就是她们咧着大嘴，露出齐齐的两排牙齿，争着圆圆的眼睛祈求的表情，透露着憨厚和傻里傻气，更加表现她们心中强烈的渴望，让人心疼难以拒绝。这也许就是为什么洛基会被迫答应教她们飞行的一个重要原因。

说道黏土动画的表情制作，如果你不是一个了解动画的人也许会觉得这有什么好难的，那就听我给你介绍吧。黏土动画的表情是要将每个角色根据片中可能出现的各种口型、眼睛的张闭、眉毛的位置等不同状态做出几十甚至几百个模型，然后在进行逐帧拍摄的时候与不同动作的身体模型相结合，然后才能呈现给观众流畅的活灵活现的表情。这是

一个十分精细的工作，要求制作人员有极其灵巧的双手和极大的耐心。一个角色尚且如此，这么一群活蹦乱跳的鸡将是怎样一个庞大的制作阵容啊！说道这里你是不是对这部动画的工作人员的崇敬感油然而生了呢？

很多美国动画都是以动物为主题的，比如早期比较经典的《狮子王》、《虫虫特工队》，但是片中的角色只是一群会说话、有着社会群体的动物。然而在《小鸡快跑》中，创作人员将养鸡场的母鸡们彻底地拟人化，她们不仅造型具有人类的特点，她们的说话方式、她们的行为以及她们的智慧都让你觉得展现在你面前的不是一群鸡，而是被困在铁栏后面饱受压迫的奴隶。她们佩戴人类的帽子、围巾或眼镜，她们懂得人类的幽默。其中我印象比较深的是洛基拔下自己的尾巴羽毛放进一杯酒里诙谐地说道"鸡尾酒"，这时你突然意识到这句话从一只鸡的嘴里说出来是多么幽默。她们还拥有人类的智慧，在影片中她们的智慧甚至高于笨拙的养鸡场守卫和贪婪的女主人，她们有组织地策划着逃跑计划，精密地制造着大逃亡的飞机，她们齐心协力地冲向自由的天空。她们是这部动画片当之无愧的主角，而人类作为她们的陪衬显得笨拙可笑甚至罪有应得。这就是只有动画片才能做到的事情，通过合理的夸张和戏剧化，让作为人类的观众为一群母鸡的勇敢行径而感动而鼓掌，甚至能让某些同样在现在社会中受着压迫和向往自由的观众感同身受。如果你是边看着影片边啃着鸡腿，也许你会情不自禁地放下手中的食物；或者你是一个养鸡场的主人，在看完影片之后整天担心会不会有一天你的小鸡也集体出逃。

然而，剧情的夸张也仅限于此，看似是相当合理的。因为这群小鸡们即便拥有了人类的特征也逃不过达尔文进化论的束缚——她们始终是不能飞的。正是因为这样，她们不能轻易地飞出铁网，才会上演这一出惊心动魄的大逃亡，影片的名字才叫"小鸡快跑"而不是"小鸡快飞"。也许是出于对小鸡们的怜悯，最后还是让她们飞走的，这种幽默也需要细细去体会。

梦工厂 (DreamWorks, USA) 2000 年出品

导演：彼得·洛德 (Peter Lord)

尼克·帕克 (Nick Park)

时间：85分钟

《加菲猫Ⅱ》

——双猫傍地走，安能辨我是雌雄？

不知不觉，加菲猫——这只来自好莱坞最酷、最可爱的猫已经34岁了，不过它的魅力却丝毫不减当年。

记得2004年时，当它以26岁的"高龄"初登大银幕，并一边伸着懒腰、一边缓缓地说出那句经典台词"我讨厌星期一"的时候，相信很多就算之前对它不是很了解的观众也会立刻爱上这只大肥猫！只可惜它主演的第一部电影实在有点"短"，让人意犹未尽，颇感遗憾。

图 19-1

还好加菲猫并没有就此销声匿迹，几年后它终于又重回我们的视野。这部由六区福克斯公司发行的《加菲猫Ⅱ》极尽夸张热闹之能事，誓要续写前作辉煌！

　　与《加菲猫》相比，续集在电影制作上更为精良，投入也更为加大。暂不提其他，单论加菲猫在此片中的造型而言，如果细看就不难发现，它比《加菲猫》中毛发更多，表情也显得更为生动，已到了足以乱真的地步。能做到如此，不仅是因为CG技术上的进步，更是由于相关工作人员严谨细致、精益求精的工作态度所致。

　　每个人都有魔鬼和天使的两面，周作人不是说过么，他的心里头住着两个鬼："流氓鬼"和"绅士鬼"。事实上很多人的心中也住着这两个鬼，只不过大部分人因为社会的约束而压制着"流氓鬼"，表现出来很"绅士"的样子，其实也是个"鬼"。

　　《加菲猫之双猫记》何尝不可看做一个猫的两面？ 一半是具有贵族血统的皇猫，一半是平凡的还带有破坏欲的家猫。当它们的身份发生置换的时候，起初彼此都不习惯：我怎么可以过这样的生活呢？在花园中两猫的初次相遇，使它们惊异地发现还有一个和自己一模一样的东西存在，并不存在的镜子般的效果让彼此发现了自己身上的另一面。

图 19-2

从30多年前诞生的那一刻起，加菲猫同志就充当起了娱乐人民（没有任何贬义）的重任。就加菲而言，它没有高贵的猫族血统，也没有像《加菲猫Ⅱ》中那只英国贵族猫那样接受后天的优雅熏陶，受教育程度低的它只能讲一口在英国佬死板脑筋中俗得不能再俗的美国英语。它有着这样那样的缺点，所有这一切都让它远离英雄史诗的宏伟，更多流露出我们最熟悉的市井气息，让被生活压得弯腰的我们也能一边看着加菲，一边傻笑着说，看，这就是我。

如果说加菲在《加菲猫》第一集中的表现还算是成功折射出市民阶层气质，让美国人聊以自嘲的话，那在《加菲猫Ⅱ》第二集中，编导通过加菲猫在英国的奇遇来调侃美国和英国之间文化差异的构思。从理论上来说，的确有其出彩之处。因为作为一只做事随便、傲慢、嗜好快餐的美国猫，加菲简直就是美国如今30岁一代的代言人。而通过加菲这个体重超标的家伙，在影片中不断嘲笑着英国为代表的老欧洲的腐朽、阴谋和古板，顺利神羡一下英国上层社会的奢侈生活，更符合很多美国人自大的性格。

不过在具体操作上，编导的掌控能力就出现了问题。从影片模仿经典《双城记》的开场白开始，但自始至终，加菲和英国王子猫在角色错位上就没有多少对比冲突可言，在花园里来了一场"李逵与李鬼"的对决后两者就开始携手抗敌，这只能说明编导不厚道或是根本缺乏想象力。

在调侃英国贵族阶层时，编导不但没有注重刻画加菲在周边环境突变之后的反应，同时也忽视了片中其他角色的刻画。比如大反角达吉斯同志，就如同革命影片中的高大全们一样，个性单薄，为了使坏而变坏，缺乏立体的形象感；至于加菲身边的一众人兽配角，则更多是在梦游，没有很好地刻画出围绕着上层社会运转的一干附庸的形象，让人觉得对英国贵族社会的调侃最终还缺了那么一点精气神。

至于剧情桥段和台词的处理，当说就是花园"李逵和李鬼"的那场对决，颇具冷幽默之韵味。至于围绕反派的一系列桥段，更准确地说不是喜剧而是低俗的恶搞，在武艺没有练到炉火纯青之前，这种隔空硬点观众笑穴的招数还是少用为妙。

更要命的是似乎加菲猫在出国之前，就接受了编导的海外出游礼仪教育。在顶替王子猫的这段时间里，加菲同志很多时候更像是有着"金窝银窝不如家中狗窝"淳朴思想的中

国劳动人民，锦衣玉食咱家暂且受用着，但吃的最香最有味道的还是带领一群动物下属齐心协力做出来的平民美食意大利千层肉饼；庄园主的生活也许舒适到了不需动脑筋的地步，但乔恩和欧迪小狗一出现，加菲还是不假思索地抹嘴走人——这还是我们心目中的加菲猫吗？

猫，光占便宜不吃亏，但心眼其实不坏，属于享乐主义者，有缺点的乐天派，这样的家伙现在比比皆是。

其实到现在我都没看过加菲猫的任何故事——承认这一点并不令我感到窘迫。不过，"加菲猫"这个名字和形象倒真的不陌生，比如，一个朋友的网名昵称就是"加菲"，可见这只可爱小猫还是很有人缘的。最关键的问题是最近有人觉得这个懒洋洋、胖嘟嘟、又机灵又蛮横霸道的家伙很像某位同学。像谁，我不能透露，因为这会让那位同学处于无地自容的地步。据可靠情报，此人已经通过科学的检测方法进行自测，得出的结论就是自己跟加菲猫是越来越像了。

图 19-3

加菲猫最恨别人说他胖了，可为了心爱的意大利面又不得不放下那高贵的自尊。有的人甚至自己都恨自己胖，可为了那心爱的千层雪跟大果粒他又不得不……出色的配音——

尤其是国语版配音令其最终成功地"咸鱼翻身",使人在观看影片的过程中,非但不会觉得冷场或沉闷,反而常常会被片中那令人喷饭的对白逗得忍俊不禁。

众多对白之中,"加菲语录"自然是亮点之一。"你让猫哥灰常灰常地开心";"空气、水、意大利面——";"满城尽带萨达姆";"一点技术含量都没有"……诸如此类连珠妙语不仅保持和延续了原著及前作中一贯的诙谐、幽默、夸张、语不惊人死不休的无厘头风格,更难得的是在此基础上,国语版并不拘泥其原版的原话,因地制宜、与时俱进地将许多台词做了本土化处理,把国人熟知的一些电影经典台词及时下流行口语等灵活自然地融入其中,很容易就引发了观众的共鸣,巧妙地拉近了与观众之间的距离。

另外,有必要值得一提的是,除了加菲猫之外,其他动物的国语版配音及台词同样精彩。例如狗仆人温斯顿那句明显谄媚却又不让人反感的"(屁)放得好,音响爆棚,音色动人!"的马屁话被配音演员用一本正经、字正腔圆的中速语调说出来时,绝对令人笑掉大牙。

除此之外,影片后半段中,真假加菲猫初遇时的那段"擦镜子"表演亦可算是全片的亮点之一。尤其是动作结束之后真加菲的那一"哈气"动作,堪称点睛之笔,将其可爱、鬼马的无厘头性格展现得淋漓尽致。

爱上加菲猫,需要理由吗?

或许,是不需要的。

如果《加菲猫》系列下次再开拍续集,会拍成什么样?让我们拭目以待。

《变身国王》

—— "如果没有了朋友,就没有了爱。"

图 20-1

有这样一部二维动画影片,制作公司迪斯尼,发行于充斥着三维技术的 2000 年;有这样一部动画影片,没有使用 IMAX 甚至宽银幕,这是现今迪斯尼在大银幕上很少使用的画面格式,而其电视电影产品也很少使用这种银幕比例了,但是尽管如此,画面看起来却相当舒服。看过这部动画电影,你不得不佩服迪斯尼影片的经典和保值。这部电影没有任何的说教成分,纯粹的搞笑与噱头,让你笑到乐翻天,它就是——《变身国王》。

这是一部有着强烈迪斯尼风格的动画片,影片讲述一个来自神秘印加帝国的故事——南美洲的崇山峻岭中一个神秘的王国。年轻的国王库斯科骄傲自负,爱慕虚荣,为了 18 岁的生日庆典

突发奇想，决定修建一个山间的水上乐园，这将淹没王国中的一个村庄，但他仍旧一意孤行。库斯科被奸臣伊斯玛利用，在谋夺皇位的同时也将国王库斯科变成了一头骆马。幸好国王被一个朴实的农民巴夏所救，在交往中，国王终于明白了做人的道理，并在巴夏的帮助下，返回皇宫夺回了皇位。影片突破了迪斯尼以往的"王子与公主"式的童话爱情故事，这次的重点在兄弟般的情谊上。

《变身国王》用了很怀旧的色调和画面。能想象得出迪斯尼在充斥着三维动画技术的现代社会，力排众议推出了这样一部二维动画，是需要多么大的勇气。虽然《变身国王》没有《星银岛》那样宏伟壮丽的场景与气势，也没有《熊兄弟》那样关于生命的深刻内涵，画面看起来却相当舒服，让人不得不佩服迪斯尼影片的经典和保值。

图 20-2

在影片中，色彩表现并不像其他迪斯尼动画长片那样靓丽。色彩的饱和度也并不高，看起来很有咖啡般香浓的回味感觉。人物和背景也是选择了不够鲜亮的帆布底色（如《泰山》一样），为了增添影片的古典情调。国王库斯科的衣服是红色的，而农民巴夏的衣服是绿色的，在我们的眼中"红配绿"会"丑得哭"，可是在《变身国王》画面中，两人的搭配却是非常和谐；还记得那个农民巴夏说的"群山都会唱歌"的村庄吗？

当这个小村庄呈现在我们眼前时，不是茂盛得耀眼的绿色，而是浅淡适中的绿色调，好像是儿时记忆里幼儿园的那个小草坪和小山包；当变成骆马的库斯科国王和农民巴夏走在夜色中时，大面积的冷色调——蓝色的夜色映衬着骆马库斯科身上赭色的毛，使画面看起来泛着陈年的馨香。

在《变身国王》中，装饰性的色彩也被广泛地运用。影片的开头，照例要呈现的是一段关于库斯科国王的歌舞场面，在这段影片中装饰性的色彩被用来营造一种气质，一种有着美国经典百老汇氛围的气质：当印着印加帝国标志的幕布被掀开时，那排跳着爱尔兰踢踏舞的武士，被油彩涂成玫瑰红和蓝色，尤其是他们的排排站，更是加强了装饰性的视觉效果；画面中的印加王宫设计；阴谋家伊斯玛在想象怎么谋害国王的时候，纯黑的画面中玫瑰红色的人物、跳蚤、盒子；丛林里弯曲的藤蔓植物；伊斯玛的密室；甚至是片头片尾的字幕设计，都极富装饰意味和可爱的幽默感。

除此之外，《变身国王》更是一个出乎意料的、纯粹的搞笑娱乐片——但是，搞笑十分新奇。特别是观看第一遍的时候，影片中那些奇思妙想的搞笑场景绝对值得细细回味，并且还能使人再次笑出声。

图 20-3

《变身国王》

当伊斯玛设计毒死国王库斯科的时候,"傻大个"侍卫高刚先是弄巧成拙地弄混了毒酒,又从厨房兴冲冲端来菠菜泡芙,几乎忘了毒死国王的事情,接着国王库斯科变成骆马的过程让人捧腹;无论是当库斯科国王在丛林里被豹子们追逐,还是农民巴夏和库斯科背靠背"走"上峭壁,都是出人意料的搞笑。

尤其是伊斯玛和高刚被闪电劈的那个镜头,让人不得不佩服迪斯尼动画师们的奇思妙想——原来搞笑也是可以这样出乎意料的!观众们先是惊讶于背着伊斯玛的高刚能有一双大翅膀这样的"先进"装置,接着看到伊斯玛和高刚飞翔于悬崖半空,大张双臂欢呼,这时观众们会觉得他们可以顺利地到达悬崖的对面。但是,这就是意料之中的出乎意料,伊斯玛和高刚被闪电击中,两人都被烧成了黑色。原来在他们的上面有一片乌云……雷电过后还是倾盆大雨,当然还是仅有他们的头顶这块地方!

当然还有最后的人猫大战。伊斯玛误撞了毒药,变成了一只有着可爱外表但是声音可怕的小猫咪,为了回到原型,她和国王骆马一起抢夺最后的还原剂。小瓶子掉下又弹上来,猫咪掉下去又被弹簧床弹上来,接住了下落的瓶子,却又撞到石壁丢了瓶子,在与库斯科争抢药瓶时,猫咪又被推开的窗压扁……看似混乱的场面实则如同环环紧扣的侦探小说,一气呵成又充满悬念。

图 20-4

迪斯尼的动画一向都充满幽默而从不缺少票房，但是我想说《变身国王》是这些经典动画中不可多得的另一种迪斯尼幽默。影片不同于其他的那些迪斯尼动画——基于儿童式的轻松搞笑，更多的是添加了成人的一些黑色幽默，多了嬉皮与雅皮的成分。在这部影片中，幽默与搞笑被运用得恰到好处，作为影片故事之外的另一条线索，轻松地调节了电影院的气氛，串起情节的发展，让故事一波未平一波又起。

　　值得一提的是，影片的搞笑还没有说教意味，只是纯粹的搞笑，美国式的多元文化精神融汇其中，无论是从远景到中景到近景到特写地展现伊斯玛牙齿上的菜叶，还是国王库斯科变成骆马的情节，都令人笑到捧腹。在当时迪斯尼动画的大背景下，《变身国王》这部动画的确是迪斯尼的另类制作。《变身国王》超级搞笑甚至超过了迪斯尼《阿拉丁》的程度。其中的经典段落基本达到看一遍、笑一遍的程度。在世界最大的影评网站 IMDB 上也拿到了 7.4 的高分，比迪斯尼之前的《花木兰》、《泰山》甚至《小美人鱼》都高。迪斯尼公司在《阿拉丁》之后，有很长一段时间不曾尝试"搞笑"类型的电影，因为这一路线需要有出色的剧本以及演职员的配合，而《变身国王》在几经修改，加入许多角色丰富的影片剧情后在美国卖出 9000 万美元的票房，成为迪斯尼第二部该类型的卖座动画长片。迪斯尼的动画是如此经典，观众从来都不会冷落它的票房。

　　我们从小到大看过一部没有说教意味的动画片吗？我相信《变身国王》就是这样一部让你看完之后痛痛快快开心到底的动画影片！整部片子色彩活泼纯净，表现手法创意不断，画面虽简单但空间感极强，可以说是大格局中不失小细节，张弛有度。活泼的幽默使整个剧情上升到一定的高度——不管身处何种身份，人们最终不断追求的还是人与人之间的真诚和信任，那如兄弟般的情谊！

主要创作人员
导演：马克·丁达尔（Mark Dindal）
编剧：马克·丁达尔（Mark Dindal）
制作公司：华特·迪斯尼影片公司（Walt Disney Pictures）[美国]

《怪物公司》
——强悍外表下柔软的心

　　怪物，是每个小孩童年的噩梦，大人总会在小孩不听话的时候说"再不听话怪物就要来吃你了"。这招百试不爽，直到孩子长大才发现这不过是个小把戏。但是在你童年的时候，是否头脑里面出现过怪物的画面呢？他们是有着血盆大口还是尖尖的獠牙呢？有没有想过或许他们只是另外一个世界的拥有着可怕外表的和蔼生物，内心是善良而细腻的呢？这一切都是猜测，因为这些都是我们的想象，但是皮克斯却又一次创造性地为我们打开了一道通往怪物世界的大门——孩子的衣橱。

　　孩子的衣橱通往怪物的世界，每到夜深人静时就会有怪物通过那扇门出来吓唬小孩子，这并不是恐怖电影，也不是什么恶作剧，而是这些怪物的工作，他们通过吓唬孩子取得尖叫来为整个怪物城市提供能量。每个怪物都是怪物电力公司的员工，他们尽职尽责地工作着，因为这个工厂是整个城市的能量来源，没有了小孩的尖叫就没有了这个城市赖以生存的基础。但是无论他们在孩子面前多么可怕，在真实生活中当他们脱下他们的武装他们是普通的、善良的甚至是胆小的。他们的城市就和人类社会一样，有着各种制度和规则，他们会友好地问早安，会遵守交通规则，会恋爱和约会。这是一个你无法想象的世界，打破了你曾经对于怪物可怕的理解，他们并不是生活在阴暗的洞穴和沼泽，而是在一个你我如此熟悉的环境中，他们的世界和人类世界没有区别，仅有的区别就是他们是长相

千奇百怪的怪物。

　　他们的工作有规律地进行着，整个城市有规律地运转着，直到有一天一个无意闯入怪物世界的小女孩阿布一下子把整个城市都搞乱了。她的闯入扰乱了苏利文和大眼仔的生活，也让电力公司面临倒闭的危机，还引起了整个城市从政府到居民的恐慌。也许你会奇怪为什么一个弱不禁风的小女孩会让怪物们大惊失色，不是应该反过来吗？其实人类和人类的一切物品对于怪物们来说都像病毒一样危险，他们是害怕人类的，胜于人类对他们的恐惧，即使他们总是把小孩吓得尖叫不止。阿布出现在了苏利文和大眼仔的生活中，迫于无奈他们只好把阿布带回家，但是对于他们来说她像一颗定时炸弹，随时可能引起轩然大波。他们惧怕人类，因为这是一个和他们完全不同的生物，甚至幻想着这么一个小不点会吃掉他们。就像现实生活中人类总是对外星生物既好奇又害怕一样。而相反的，他们面前的这个纯真可爱的小女孩却异常地喜欢他们，因为他们看上去没有恶意，和她的玩具一样毛绒绒和圆滚滚的，她充满着好奇，并主动接近他们。为了安抚这个属于异类的小孩，他们开始当起了她的保姆。

　　人和人的了解总是有一个过程的，在这个过程中也许你会对第一印象有所修正，也许会消除很多偏见和误会，或者是慢慢建立一种信任和理解。相互的互动和交流会在无形中慢慢改变着彼此的关系。在苏利文和大眼仔与阿布的接触中，他们慢慢觉得她并不是那么可怕。阿布玩弄苏利文的涂鸦画，她和苏利文捉迷藏，他哄她入睡，这些细小的事情慢慢让他们彼此产生了感情，苏利文觉得阿布像自己的孩子一样，需要被照顾和疼爱。于是他的心态从最初的为了送阿布回家，变成了保护阿布的安全，所以在他误以为阿布被垃圾处理机粉碎的时候痛苦万分。而阿布也越来越依赖苏利文，他们越来越像一家人。阿布和苏利文的感情是这部影片中最为感人的部分，作为一部喜剧片，当你在因为里面的情节捧腹大笑的时候，还能被细腻的感情所

图 21-1

触动，这种视觉和情感上的双重冲击是很强烈的。当小不点阿布被庞大的苏利文抱在臂弯中，当作为惊吓人类冠军的苏利文为了阿布担心的时候，当苏利文对阿布讲"你没事我真高兴"的时候，观众内心最柔软的地方都会被触动，最原始的感情也被激发出来，嘴边会带着微笑觉得温馨到了心坎里。

但是对阿布的在乎却给苏利文带来了麻烦，为了不让阿布的出现给电力公司带来麻烦，视苏利文为眼中钉的蓝道联手捉住了阿布，将碍事的苏利文给放逐了，一起被放逐的还有苏利文的死党大眼仔。这也让苏利文和大眼仔的友谊面临了一次挑战。当苏利文依然决定要不顾一切救回阿布，看到自己多年的好友为了救一个非同类而抛下自己的时候，大眼仔是失望的。但是什么是朋友，朋友就是在困难时刻始终给予对方支持与鼓励的人。大眼仔没有让观众失望。平时看起来随心所欲的大眼仔对朋友的在乎超乎了我们的想象，他最终回来和苏利文一起展开了一场激烈的作战。虽然大眼仔在片中只是一个搞笑的配角，但是他和苏利文之间的默契和配合是天衣无缝的，他们之间彼此信任，相互支持，会让你觉得有个这样的朋友在身边真好。虽然他时常抱怨苏利文，但是他始终是陪伴着苏利文的，甚至为了苏利文毁了自己的约会。他们彼此之间知道对方在想什么，需要什么。就像影片最后大眼仔为苏利文把那扇被粉碎的阿布的门拼凑起来的时候，看着他伤痕累累的双手，你能不为之感动吗？在苏利文的世界，大眼仔心甘情愿地当了配角，就像他无论在杂志上还是电视上总是被挡住的那一个，但是他依然很欣喜，因为他有这么棒的朋友在身边。以我看来，如果要颁发奥斯卡最佳动画配角奖，非大眼仔莫属。

坏人得到了惩罚，阿布被安全送回了家，但是苏利文必须面临着和阿布永远分开的痛苦，因为毕竟他们是两个世界的生物，阿布给怪物城市带来了太多的麻烦。还记得当苏利文将阿布最终安全地送到了家中，即将要分别的时候，阿布兴奋地把自己所有的玩具都给苏利文玩，高兴地叫着猫咪时，苏利文的表情是沉重的，他和阿布一起经历的快乐和危险就要在关上衣橱的一刹那变成回忆了。不知情的阿布还以为她的大猫咪和她闹着玩，但是当她再打开衣橱门时，那个疼爱她的毛茸茸的猫咪不见了。观众不愿意接受这样的一个结局，何况这是部喜剧片。好在苏利文是幸运的，他用他的智慧恢复和发展了电力工厂，还有一个始终没有离开他的好搭档一直支持他。他唯一的遗憾就是阿布。这个庞大毛茸茸的怪兽一直保存着阿布曾经涂鸦的画和阿布衣橱门的木削，当最后他把那块木削拼到修复好

的门上的时候，他又可以见到他的阿布了。他见到了阿布，但是导演没有让观众见到，我们只看到了苏利文脸上开心的笑容，听到了阿布那声惊喜的"猫咪"，也许阿布长大了，我们不知道，但是这个温馨的结局就已经很让人满足了。

如果你熟悉皮克斯所制作的《玩具总动员》和《虫虫特工队》，那么你一定不要错过《怪物公司》，因为它将会带给你一个天马行空的怪物世界。相信你会爱上这部影片，除了搞笑的情节、夸张的动作、精良的制作外，你还会喜欢上这个外表凶悍、内心细腻温柔的毛怪苏利文，还会爱上这个好奇心很重、惹人怜爱的阿布，或者欣赏天生的搞笑天才大眼仔。还不止这些，你会在影片中发掘出内心很柔软的情感，在你因为剧情笑得合不拢嘴的时候，让内心的情感得到满足，然后慢慢回味这份细腻的感动。

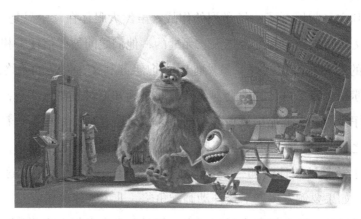

图 21-2

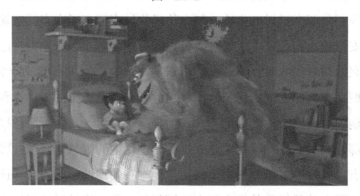

图 21-3

《谁陷害了兔子罗杰》
——对传统手绘动画的怀旧与致敬

"自从卡通发展成彩色后,我就不好混了。但是我仍然活了下来。"
"是的,而且你活得不错。"

图 22-1

这是一个荒诞而有趣的侦探故事,也是个"现实版童话"。看完这部电影,你一定想领一个卡通明星回家做伴,因为整部电影是如此真实地表现了真人与卡通们的生活,以至于你绝对惊讶于这部影片诞生于1984年的动画技术;看完这部动画电影,你一定会充满对传统动画的感动,因为整部电影充斥着那些熟悉的动画明星,和我们熟悉的纯真的善与恶。

影片的故事发生在20世纪40年代后期,洛杉矶有一片划归卡通动物族类居住的地区,称为"图恩城"。卡通明星兔子罗杰因疑心妻子杰西卡另有外遇,拍戏时常常走神。卡通电影公司老板马隆便雇佣私人侦探埃迪,要他去拍下杰西卡与

极乐公司总经理马文偷情的照片。马文意外被杀,而马隆正是想通过这个桃色新闻侵夺卡通城的财产。不料这一切都成为了大反派——卡通城法官杜姆的局中局,他就是这一系列暗杀事件的幕后真凶。经过一番激烈的较量与打斗,当然是正义战胜了邪恶,图恩城欢声雷动,卡通族类们载歌载舞,共庆胜利。

 如今,大家对这种动画与真人结合的电影早已司空见惯,《加菲猫》系列、《精灵鼠小弟》系列、《艾尔文与花栗鼠》等,让人眼花缭乱。但是在 20 多年前,没有借助任何电脑技术的前提下,却出现了这样一部具有划时代意义的真人与动画结合影片,要知道完成这样一部电影是多么不容易。《谁陷害了兔子罗杰》(简称《兔子罗杰》)真正称得上是"观众的视觉盛宴,导演的'灭顶之灾'"。这部动画是较早的真人与动画合拍片,在一定程度上影响了之后的动画片。全片片长 103 分钟,其中纯动画部分有 55 分钟。整部影片制作周期仅 522 天,动画导演查德·威廉姆斯近乎偏执地坚持绝对不使用任何电脑动画技术的方针,他率 326 名动画师制作 82080 帧动画,以确保影片质朴、温馨的怀旧基调。但是这样一来,动画工作者们的工作量非常之大,以至于理查德·威廉姆斯每天都要在工作室门口大喊"快点画!快点画!"

图 22-2

 不仅仅是工作量大,其中要解决的技术问题也是不胜枚举:真人与动画角色身体接触

时真实感问题；真人与动画人物从玻璃后走过的折射问题；真人与动画人物动作的一致性；红色顶光照射下的二者光影变化问题；夜间车辆的灯扫过动画和真人，动画人物在真人演员身上的影子；动画人物与真实物体碰撞时二者边缘结合的问题……并且摄像机镜头是在灵活运动的，这就要求能从各种不同的角度表现动画，角色表演和光影变化要和真人电影一样充满动感。最让我倾倒的是杰西卡在舞台上表演的那段戏，简直是天衣无缝、完美无缺，我瞪大了眼睛想找一个错误的地方都找不到！杰西卡在舞台上表演时那完美的逆光光影效果，当配合她魅惑的眼神时，简直让人有种眩晕的感觉；透过杰西卡那薄薄的纱裙可以看到台下观众们的脸，杰西卡与观众互动时的阴影、动作结合得是那么完美；杰西卡用手帕擦胖老头的头的时候动画与实物的结合……一切都是那么完美！

作为一个现代童话，《兔子罗杰》不仅以兢兢业业的制作技术制造出瑰丽奇幻的画面引人入胜，而且影片充满的怀旧色彩，令人为之动容。

图 22-3

《兔子罗杰》中的一号主角，当然是兔子罗杰，绝对是一个"好莱坞黄金时代"的经典卡通人物。你看他长长大大的耳朵，瞪着两只很大的眼睛，一对大暴牙，穿着大红色的背带裤，还是宽宽松松的，系着滑稽的花点蝴蝶结还戴着黄色的大手套，整个兔子形象充满了好莱坞黄金卡通时代的味道。罗杰的性格也是如此，滑稽固执，有点小小的自私，充

图 22-4

满了插科打诨的招牌动作和情绪化的表情；尤其是兔子罗杰那对会说话的大耳朵，象征了他的内心感情，当他沮丧时，耳朵会耷拉下来；当他高兴时，耳朵会直竖上天；当他看见情侣的时候，耳朵会变成爱心状；当他看见毒液害怕的时候，最先发抖的还是耳朵；当他爬出水池的时候，最先拧干的也是耳朵。可以说耳朵就是"兔子罗杰"的心情"晴雨表"。

《兔子罗杰》中留给大家深刻印象的不仅仅是兔子罗杰这一个卡通形象，我想风情万种的杰西卡也一定能给观众致命一击。杰西卡相比传统卡通明星贝蒂呈现的是充满美国现代感的美，但是又隐约中透出著名影星梦露的形象。杰西卡有挑逗和魅惑的眼神，具有令男人们倾倒的完美身材，她的一颦一笑，都令舞台下的观众们目瞪口呆，甚至让我觉得"此物只应天上有，人间哪得几回闻"。其实在现实生活中，杰西卡细细的蜂腰承受不住她的身体，而她的胸部则会让她摔倒。但是导演和设计师们就是用这样的夸张来展现了一位人间尤物。当杰西卡第一次在酒吧舞台上亮相的时候，伴随着她充满磁性的声音先是露出了腿和胸部，炫彩的裙裾随着她的舞步摇曳。可以说杰西卡周身散发着令人欲罢不能的魅力气质，难怪连黑白卡通片时代的性感女神贝蒂也要自愧不如了。

值得一提的是《兔子罗杰》中的真人表演，他们出色的演技令人叹服。片中真人主角一号埃迪，是个外表木讷、内心善良的侦探。真人与动画相结合的电影，需要真人演员面对空气进行表演，最大的难题是演员们没有办法找到眼睛的焦点，可见片中埃迪的演技之高，他可是面对着空气表演了80多分钟呀！埃迪的表演时时令人追忆儿时的回忆，比如埃迪和小孩子们一起蹭搭公车，孩子们递给了埃迪一支烟，埃迪思虑再三还是接下来放在耳后。看到这儿为止，埃迪先前那种不苟言笑的冷面侦探形象马上多了几分内心深处的温馨。

《兔子罗杰》的精彩片段令人回味。在影片开头，是一大段长达十几分钟的《猫和老

鼠》一样的插科打诨式的小闹剧，欢腾的音乐，最"俗"的追逐打闹，许多坐在电影院里的观众都不知所云纷纷起身。但是导演正是想通过这种"好莱坞黄金"时代动画闹剧形式，唤起观众记忆深处的情感与共鸣，还记得我们小时候捧着大袋零食坐在电视前焦急等待这些动画，然后笑得前仰后合的时候吗？曾经的快乐如今幻化成成人之后银幕上的美丽画面。埃迪驾车穿过长长黑色的隧道，在隧道尽头的是明亮的卡通世界！夹道欢迎的树，天上飞翔的小鸟，坐在篱笆上唱歌的兔子们……影片这时带给我的冲击，让银幕与现实中充满了感动的气息！片中群星璀璨，最为豪华的群众演员阵容，由于当时导演的"试金石"公司隶属于迪斯尼，所以许多动画形象可以随拿随用，如果这些动画明星们都要支付报酬的话，绝对是个天文数字。在片中，我们看见了花与树、白雪公主、小飞象丹宝、兔八哥、三只小猪、淘淘鸭……导演如此翻出那些孩子们幼时嬉笑玩耍的伙伴们，并且如此集中地出现在一部电影中，真的是对好莱坞黄金时代的怀旧与致敬了！

还记得埃迪在酒馆中和昔日黑白卡通时代的性感女神贝蒂的对话吗？

贝蒂："自从卡通发展成彩色后，我就不好混了。但是我仍然活了下来。"

埃迪："是的，而且你活得不错。"

听到这样的对话，我有想哭的冲动。是的，电脑技术越来越发达，但是任何电脑技术都无法取代我们手中的笔！导演正是想通过他们的这句台词，这句小小的不起眼的台词，传达出对传统手绘动画的致敬！那么，不妨让我们带着感动的余温，带着对传统手绘动画的怀旧与崇敬，来欣赏这部温馨的电影吧！

主要创作人员
导演：罗伯特·赞米基斯（Robert Zemeckis）
动画导演：理查德·威廉姆斯（Richard Williams）
主演：弗兰克·西纳特拉（Frank Sinatra）、梅尔·布兰科(Mel Blanc)、克里斯托弗·劳埃德(Christopher Lloyd)
制作人：斯蒂文·斯皮尔伯格（Steven Spielberg）

《千与千寻》
——童话背后的现实

图 23-1

不知为什么,现在只要一看到杂志或是电视上出现日本"汤"的场景,我就想到了那个扎着一条马尾辫,穿着白绿条纹相间的T恤的女孩——千寻。

《千与千寻》是宫崎骏大师在2001年的巨作。在《幽灵公主》之后,宫崎骏曾宣布就此封笔,可幸好,大师复出了,复出的第一件作品就是这部震惊世界的《千与千寻》。2001年的时候,电脑动画的狂潮已经席卷整个地球了,可《千与千寻》并没有像迪斯尼、梦工厂那样用尽了电脑技术,向我们展示绚丽的特效。正是这样的一部传统二维动画电影,赢得了第52届柏林电影节的金熊奖,这是历史上小金人第一次授予给一位动画人。同样是一则童话,与很多美国的商业

动画大片相比，《千与千寻》就是有一股魔力，引领着我们欣赏了一遍又一遍，而且观看每一遍都可以发掘出新的东西。

在我看来，影片的成功之处是其对人物的塑造。片子牵涉到的人物很多，千寻、千寻父母、白龙、汤婆婆、钱婆婆、无脸男、锅炉爷爷，等等，这些无论从主角还是到配角，虽然在造型上并没有突破宫崎骏模式，但深入下去，在他们身上我们仿佛都可以看到某种隐喻——对现实社会中某些现象的折射。影片讲述的故事带有很浓的虚幻色彩：10岁的千寻在与父母一起搬家的途中，误入一个充满神灵的世界，千寻父母由于贪吃变成了两头猪。为了在这个世界中生存，为了解救出父母，千寻独自去汤婆婆掌管下的汤屋工作，并结识了白龙、锅炉爷爷、玲姐姐等一些朋友。千寻在工作中慢慢成长，从原来的胆小懦弱变得坚强勇敢，并帮助白龙记起了自己的名字，最后终于救出了父母回到了现实的世界。

无脸男，一个没有什么五官类似幽灵的人物，不会说话，总是发着"啊～啊～啊～"的声音。他有些神秘，有些懦弱，之所以要做这样的一个人物设定，可能是他始终找不到自我的原因。因为千寻曾叫他进屋躲雨，所以他对千寻有着一丝依赖与好感，更是变出许多药汤的牌子送给千寻，可能就是想要讨好千寻，得到别人对自己的尊重和爱。可无脸男到后来变得越来越贪婪，我觉得他的贪婪并不是想要很多的美酒佳肴，他只是变出无数的金钱来获取别人对他的讨好和尊敬。可当千寻对着他手中的金子摇头时，无脸男才惊醒，汤屋其他人不断讨好他只是想得到更多的金子，金钱买不到别人对自己发自内心的尊重。在这部片子中，我觉得"贪婪"是导演想要表达的一个主题，千寻的父母因为贪吃而被汤婆婆变成了猪，汤屋的人因为贪婪而被无脸男吞进了肚子，无脸男因为贪婪而更加地迷失了自我。贪婪，的确是人性中一个很大的弱点。但丁曾在《神曲》里根据恶行的严重性顺序排列7宗罪，贪婪就排在了第三位，人的贪婪永远得不到满足。可是，为什么才10岁的千寻面对诱惑，始终没有上钩呢？我们在成长的道路上，真的丢失了很多少时的纯真。

汤婆婆也是一个值得一提的人物。她的人设并没有像无脸男那样有个性——矮矮的个子，又大又长的鼻子，总是穿着一条蓬蓬裙，两手戴着价值不菲的戒指，又时还会化身为大翅膀的黑鸟在天空中巡视。她是汤屋的主管，会剥夺每个在她这边工作的人的名字，一旦记不起自己的名字，就只好在汤屋工作一辈子。她总是对每个进汤屋的顾客百依百顺，整天在房间

里算账。在这里导演为我们展示了一个吝啬的老板形象。可在我看来，汤婆婆虽然是个有点凶残的反派角色，可她也有可爱的一面。她还是让千寻留在汤屋工作了，还是给机会让千寻救出了自己的父母。而且，汤婆婆是一个视子如命的女人。和现实世界的父母一样，汤婆婆非常溺爱自己的儿子，看巨婴的人设就不难发现了——比谁都要高大，却还是婴儿的思维，他在汤婆婆的庇护下永远也长不大。汤婆婆觉得外面的世界都是"细菌"，儿子出了房间就会学坏，总是把儿子锁在屋子里让他睡觉。其实，外面的世界很精彩，被钱婆婆变为老鼠的胖儿子在与千寻一起探险的旅途中，知道了什么是友谊，什么是挫折，什么是坚强。宫崎骏的童话果然更适合成人来看，这不正向我们诉说着大人该如何教育、保护小孩？

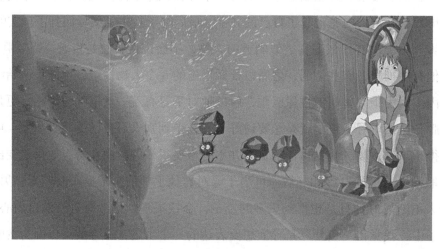

图 23-2

《千与千寻》，看了这个片名，我们便可以猜想到千寻是电影的绝对女主角，因此我现在来谈谈千寻这个人物。千寻的人物设定乍看是没有任何特点的，没有《幽灵公主》中女主人公的飒爽英姿，也没有《龙猫》中那个妹妹的可爱顽皮，很平淡的一张日本小女孩的脸。但就是这样一位小女孩，却成为了宫崎骏世界中最为出名的人物。刚开始，千寻是胆小爱哭的，看到自己的父母变成了猪，看到了自己的身体慢慢变透明，她躲在了河边默默哭泣。有一个镜头让我印象很深，白龙把千寻带到花园里，拿给她3个用魔力做的饭团，告诉她必须吃东西才有力气干活，才有力气救自己的父母。千寻味同嚼蜡地往嘴里塞着，

然后眼泪就大颗大颗地滚了下来，这时音乐大师久石让为影片量身定做的《那个夏天》响起，这种没有对白的镜头让我们看到了千寻对这个陌生世界的害怕。可柔弱的她会对着汤婆婆大声地要求工作，会用尽全身的力气帮河神洗澡，会独自坐着电车去钱婆婆家里寻找救白龙的方法。我想正是不断地工作和陌生的环境，激发出了千寻内心深处那种坚强勇敢的无限潜力吧。千寻也是个善良的孩子，本来河神送给她的药丸可以救回父母，可她没有任何犹豫地把一半药丸给了身受重伤的白龙，把另一半帮助无脸男找回了自我。影片最后，千寻跟着父母回到了自己原本生活的世界，父母什么都不记得，可千寻却不一样了，她知道自己今后该如何生活。我们越来越发现这个长相平平、毫不起眼的小女孩原来是这般地有魅力，我想任何一个观众都可以从千寻身上发掘出一些自身没有的东西吧。

 宫崎骏导演曾经说过："我们生活在一个娱乐泛滥的社会。成年人追求不断的娱乐，以填补心灵的空虚。这同时反映在孩童身上。过剩的娱乐，使他们的知觉淡化了，天赋的创造力减退了。我们的电影创作，就是要刺激那麻木了的知觉，唤醒那沉睡了的创造力。在现实生活中，我们舍不得让孩子独自面对种种困难。我相信一部用心制作的电影将是孩子借鉴的好对象。就是这个信念，促使我制作出了这部电影。"很棒的一段自述。在这个物欲横流、遍地诱惑、让人浮躁的社会中，我们不妨静下心来，欣赏这样的一部动画电影，也许真的会学到很多……

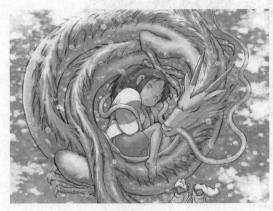

图 23-3

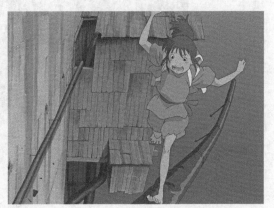

图 23-4

《千年女优》

——交错的时空，永恒的执著

看过很多种类的得奖电影，有气势宏大的，有特效炫目的，有画面华丽的，有以故事见长的。但《千年女优》，这部由今敏导演2001年上映的作品，在日本也可谓家喻户晓。乍看之下好像并无过人之处，但我们静下心来仔细品味一番，不难发现它巧妙的转场设计、故事架构和影片中那份千年的执著，足以与那些奥斯卡大片相提并论。

图 24-1

故事的情节其实很简单，藤原千代子是曾经风靡一时的演员，如今已经年迈，隐居在山林之中。她的一位忠实的影迷现成为了电视制作人，千辛万苦找到她想要做个采访，并送了千代子一份礼物———一把普通的钥匙。然而，正是这把钥匙，勾起了千代子的回忆，她开始讲述她一生为爱追逐的传奇旅程。也许会有人提出异议，这么简单的剧情影片怎么可能精彩，怎么可能获奖无数？不要忘了千代子是一位名演员，整部电影，尽是让我眼花缭乱的时空交错，故事中有故事，回忆中有回忆，而最让人惊叹的当数那一个个毫不生硬的转场：一样的坐姿，千代子的老姬形象慢慢变成了年少时候的样子；本来跌坐在月台上的千代子，一个起身后已经站在了起航的轮船前，踏上了自己的演艺生涯；一个抬头，眼神没变，口型没变，可身后的大背景已骤然变成另一番场景；一个推门，本来是火车车厢里的场景，瞬间变为了千代子上演的亡国戏码……而片中一段表现千代子演员生涯不同造型的镜头更是精彩，同样是一段坐马车的场景，却囊括了她身为演员3部不同电影的造型，但一切就视觉效果上又是如此的顺理成章，完全没有突兀感。试想一下，如果这些华丽的转场都是用真人拍摄电影的话，还是很有难度的，有时还要考虑可行性，并要用上非常多的特效。而动画片里，就可以用我们的画笔随心所欲、天马行空地来进行制作，不用考虑道具、经费等限制我们思维的东西。我想这也就是动画的魅力所在吧。

图 24-2

导演总是把千代子的人生与她在电影中演绎的人生穿插在一起，生活中为爱追逐的女子，电影中同样为爱追逐的女子，就这样莫名而完美地结合在一起，可又是那样的井井有条，毫无零乱之感。现实、电影、回忆三者如此紧密地联系在了一起，让不同时空的千代子能自由地进入彼此的世界。导演很巧妙地在千代子这个人设上做了一个小特色，就是在左眼角下的那颗小泪痣，因此无论哪个时空、哪种身份、哪种装扮的千代子，演员、学生、公主、剑客、太空战士、教师、博士，我们总是能一眼认出，包括影片中那个不时出来诅咒的女巫，直到最后那颗痣戏剧性地出现我们才知道这就是千代子自己，是她自己诅咒了自己的一生。不得不提的是那个电视制作人和那个一直扛着摄像机的助手，这两个人物的存在起到了画龙点睛的作用。他们总能跟随着千代子在各个时空来回奔跑，弥补了千代子在回忆时作为旁听者没有镜头的缺憾。他们总是不辞辛苦地在千难万险中记录下千代子的点点滴滴，也算是对她一生的一个见证与记载吧。

图 24-3

　　影片的结构是巧妙的，导演总是像变魔术一样，把一件件毫无关联的东西神奇地联系在了一起。我想我们并不需要弄清哪段是现实，哪段是在演戏，因为无论是戏里戏外的千代子，都是同样的执著。戏如人生，人生如戏，其实千代子演绎的始终是真实的自己。她总是在不同的电影里说着相同的台词，总是在不停地跌跌撞撞，却始终与自己想要找的那个男人相隔

一线。但要找到他始终是一种决不改变的信念，她始终手握钥匙朝着一个方向奔跑着，那个他们约定的地方，那片有他的雪地。影片的高潮在已嫁为人妇之后，千代子在打扫中无意发现了那把她视作珍宝与生命却被丈夫偷走并藏起的钥匙。不顾外面刺骨的寒风、瓢泼的大雨，千代子又开始奔跑了，不顾一切地奔向那个约定之地——北海道。这是在整部影片中她最后也是最长的一次奔跑，在这次奔跑中我们看到了回忆和电影这两个时空又一次巧妙地结合在了一起，电影蒙太奇在这里用到了极致：年少时追着火车的奔跑与现今的奔跑遥相呼应，同剧本中一样坐的火车遇到突发事故而戛然停止，在现实中的雪地和舞台中的太空蹒跚奔走的步伐……这应该是导演的一种强调和总结吧，千代子这奔跑的一生——生活中从年少到作为人妻，电影中从幕府时代到未来的太空，始终在追随着那个高大的身影，尽管自己已经记不清那男人的容貌了。也许千代子知道，自己无论如何都不会与那个男人相见了，也许她潜意识里也知道那个男人早已经不在人世了，只是拒绝承认。可是千代子也说了，她喜欢的是那个不断追寻着的自己，她已经不在乎这场追逐有没有终点了，有如此轰轰烈烈的一生，也别无他求了。是啊，这是场刻骨铭心的爱恋。但我想这部片子想表达的主题应该已经不是爱情那么简单了，它代表的是一种执著的信念，一种对执著的追寻，对青春的追寻，对梦想的追寻，朝着某个目标不断地前进，哪怕伤痕累累粉身碎骨，哪怕身处遥远的外太空，哪怕濒临死亡，也绝不放弃。影片最后，白发苍苍的千代子躺在病床上，紧紧握着那把钥匙，面带微笑，毫无面对死亡时的恐惧，因为她知道她即将去另一个世界完成他们的约定了，或许这又是另一场追逐的开始。

《千年女优》，一个华丽的人生舞台，让我们目睹了今敏导演娴熟的电影蒙太奇技术和他细腻的感情。不管是现实还是虚幻或者回忆，我们知道了这个世界上有种东西叫做执著。闭上眼睛，再回味一番，蓦然发现这正如片中千代子屋外的那盛开的莲花，美丽却不张扬……

《龙 猫》

——未泯的童心

在宫崎骏的世界中，有一部动画电影是很特别的，它没有过于庞大的故事架构，没有过于复杂的人物关系，没有过多的剧情冲突和悬念，它就像一本童话日记，带着我们找回失落已久的童心，这就是《龙猫》。当我们看惯了好莱坞式的大片，为那些绚丽的特效惊叹不已时，不妨回过头来看看这样一部朴实的传统二维动画电影，全片中弥漫着的温馨的姐妹情、父女情、母女情，还有善良的邻居老奶奶、广袤的田园、清澈的泉水，它唤醒了我们心底那份纯净的童年记忆，勾起了我们对幸福的向往，我想这也便是影片最大的看点吧。

《龙猫》是宫崎骏大师在1988年为吉卜力公司导演的第三部动画电影。影片一问世，那只大大肥肥的龙猫就深得观众们的喜爱。我想看过影片的人无不对这个场景印象深刻——把荷叶顶在头上当伞用的龙猫和两姐妹一起站在车站等公车，它不时偷偷地斜着眼睛看身旁撑着伞的姐妹俩，好奇着雨滴在伞上的声音，当姐姐好心地把伞递给它时，龙猫甚至顽皮地蹦了起来，雨点啪嗒啪嗒地敲在伞上，龙猫开心地大吼，吼声响彻整个森林。虽然这是个只会用吼声和大大的笑容表达语言的角色，但它憨态可掬的样子为吉卜力公司带来了无数的利润，最后还成了公司的标志。其实龙猫并不是影片的主角，它出场的次数也不多，但是它却是影片的灵魂。宫崎骏先生曾说过制作此片的灵感，"在乡下，有

一种神奇的小精灵，他们就像我们的邻居一样，居住在我们的身边嬉戏、玩耍。但是普通人是看不到他们的，据说只有小孩子纯真无邪的心灵可以捕捉他们的形迹。如果静下心来倾听，风声里可以隐约听到他们奔跑的声音。"（引用的原话）片中龙猫就是这样的一个精灵，除了姐妹俩无人能察觉它，它带着姐妹乘着陀螺在林间飞翔，它带着姐姐找到了走失的妹妹。我想正是由于姐妹俩的纯真无邪才使她们发现了龙猫，发现了幸福吧。

图 25-1

片子讲述的是个极其简单的故事，而女主角梅的设定在我看来是非常成功的。影片的大背景是日本的乡下，为了照顾病中的母亲，父女三人从城市搬到了农村。月和梅是姐妹俩，搬家后她们并没有对这个陌生的环境感到陌生，很快融入到了新的生活。大人们在忙碌地搬家，两个孩子在忙碌之余探索一切令她们感到新鲜的事物，妹妹梅更是在家里的阁楼上发现了煤炭精灵，追着精灵们满屋跑，全然不顾自己沾上的满身灰。梅是宫崎骏笔下我最喜欢的一个人物，她绑着两条短辫子，穿着一条红色连衣裙，总是蹦蹦跳跳的，在我眼里和龙猫的魅力不相上下。梅深爱着姐姐，总是像条尾巴似的跟在姐姐身后，甚至哭着去学校找正在上课的姐姐，在她眼里有了姐姐的陪伴，就不会孤独了；梅深爱着爸爸，就

算自己很困，就算冒着大雨，也要坚持在汽车站为爸爸送伞，接爸爸回家；梅也深爱着妈妈，总是抢着要妈妈为自己梳头，要和妈妈一起睡觉，当她得知妈妈身体突然不适要继续住院时，独自一人捧着在她认为能为妈妈治好病的玉米棒，想为妈妈送去……当然，梅在一些细节中表现出来的天真可爱的动作也是这个人物设定成功的很大一个因

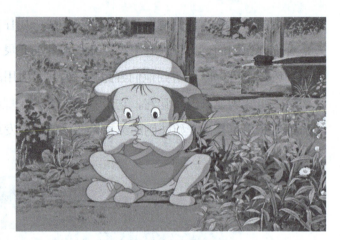

图 25-2

素。譬如她抓煤炭精灵时从惊吓到惊讶再到惊喜的表情变化，双手捧着煤炭精灵从阁楼跑下来时那种既小心翼翼又兴奋不已的跑楼梯动作，看到陌生的邻居奶奶时躲在姐姐身后又忍不住偷看人家的可爱眼神，发现小龙猫消失时撅着屁股坚持不懈等待他们出现时认真的神情，趴在大龙猫身上哈哈大笑的爽朗笑声，最后和姐姐闹别扭时止不住的哇哇哭声，等等，从这些我们不难看出梅的稚气未脱，那份属于这个年龄的纯真跃然于银幕，我们不得不感叹宫崎骏大师塑造人物性格的能力。我不禁想写一些题外话。现在很多国产动画片的受众都是小孩，所以片子的人设都是一些没有什么鲜明个性的小动物。但未必这样孩子们就喜欢看，我们不妨尝试一些像《龙猫》中梅这样的人物设定，从小细节上表现出能让孩子们产生共鸣的东西，这样的片子才是高质量的片子，才是会有大批忠实观众的片子。

言归正传，看完片子，我们再体会一下前面我提到的宫崎骏说的那段话，会有很多感触。由于月和梅的纯真和天真无邪，所以她们更加地去亲近大自然，用心观察着大自然，所以她们发现了森林中的精灵——龙猫。龙猫成为了孩子的朋友、心灵的寄托。所以当孩子们播下种子，希望小苗快点破土成长时，龙猫就出现在梦中，施着魔法让小树转眼间长成了参天大树。所以当月找不到失踪的妹妹时，首先想到的就是去树洞里找龙猫；龙猫唤来了龙猫巴士，载着月找到妹妹，载着姐妹俩去医院看望妈妈。世界上应该不存在这样的龙猫精灵，可是每个年幼的孩子们心中都有着属于他们自己的龙猫，因为他们没有经受任

何的污染，如片子中白云朵朵的碧空和清澈见底的潺潺流水，龙猫是他们的梦想、他们心灵的寄托与希望。遗憾的是，成人已被喧哗的尘世迷住了双眼，看不清那只很久很久以前住在自己内心深处的龙猫，淡忘了那段最纯真、最美好的童年回忆。

感谢宫崎骏导演，他的每部片子都让我们看到一片心灵的净土，一种蓬勃生机的力量，《龙猫》亦然。也许有一天，当我们厌倦了城市的喧嚣，回到农村宁静的生活，会突然发现那只肥肥的龙猫正咧着嘴对我们憨笑。

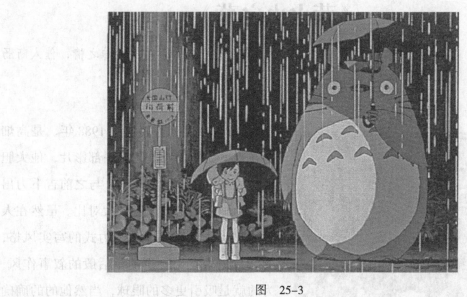

图 25-3

《萤火虫之墓》

——兄妹之情，催人断肠

图 26-1

《萤火虫之墓》制作于1988年，是高畑勋在吉卜力担当导演的第一部影片，他大胆地将故事定位于战争悲剧，与之前吉卜力出品的动画在风格上有着极大对比。虽然在人物造型上依然采用了吉卜力式的写实风格，他却打破吉卜力一贯的童话般的叙事作风，为的就是吸引更多的眼球，当然他的的确确没有让观众失望。

影片开头的第一句台词就注定了这是一部悲剧。主人公阿泰看着自己的尸体平静地说道："我叫阿泰，1944年9月21日晚上，我死了。"然后一个眼神迷茫、奄奄一息的少年咽下了最后一口气离开了这个人世，他脑中闪过的最后一个人是他的妹妹。于是故事以回忆方式展开了。故事发生在"二战"末

期的神户，14岁的哥哥和4岁的妹妹在躲避空袭的途中与母亲失散，当轰炸警报解除后却得知妈妈被炸得重伤，最终还是难逃命运的魔掌。兄妹两人瞬间变成了孤儿，寄住在阿姨家，但是因为生活所迫阿姨对兄妹俩日渐刻薄，他们受不了寄人篱下的生活于是决定离开阿姨，两兄妹遂以洞穴为家，没有大人帮助他们，要自行找寻食物维生，生活刻苦之余，他们也像其他小孩一样活泼好动，闲来在杂乱下的田间玩乐，夜晚一起在草地上观看漫天飞舞的萤火虫。然而生活并不像他们想象的那么简单，食物最终被吃完，而妹妹又染上了重病，为了给妹妹治病哥哥开始靠偷东西来维持生计，但是父亲的死讯再一次沉重地打击了他，妹妹最终还是没有撑过去，离开了人世。

图 26-2

描写战争的动画片是有的，但是像《萤火虫之墓》这样让人痛心的真的不多见。片中并没有太多对战争的描述，只是通过时不时响起的轰炸警报、遍地的废墟和尸体来提醒观众这是个残酷的战争年代。导演也没有直接表达对战争的态度，不过他巧妙地通过片中

的台词告诉了观众他对战争的声讨。我清楚地记得在逃避飞机轰炸中一个军官向天长叹："我们有什么不对，为什么要消灭我们？"还有当家园在一瞬间变成废墟时，哥哥背着妹妹平静地说："你看看还记得起那吗？战争前我经常带你和小朋友们在那玩耍。"而妹妹却带着稚气的声音回答道："我们家已经被炸毁了吗？我们真可怜。"这是导演通过角色所想表达给我们的心声，虽然战争必须分出输赢，必须要付出代价，但是人民是无辜的，他们的生活和生命不应该是这场残酷战争的牺牲品。

 这部影片无论是从故事的结构叙事上，还是对情感的渲染上，甚至是在细节的处理上都相当地耐人回味，都能激活观众的泪腺。首先我们来了解一下这部影片的叙事方式吧。影片采用倒叙的手法，始终都是阿泰以第一人称来讲述着回忆。阿泰在车站咽下最后一口气后，有人发现了他拽着的一个糖罐，妹妹的灵魂捡起糖罐和哥哥坐上一辆空荡荡的列车，到这里一切都很平静，直到车窗外响起了咆哮的轰炸声，才将观众的情绪带入到现实中。于是故事进入了正常叙事。每一个叙事段落之间的衔接并不是那么生硬，并且是具有一定的创意的，每一段之间，阿泰和妹妹的灵魂都会出现，然后以旁观者的眼光来看着当时，他们似乎眼神淡定没有了痛苦，十分平静与坦然。这样的第一人称和第三者眼光的运用十分地巧妙，这样的手法在后来的日本动画片《千年女优》中也能看到。虽然故事以悲剧结尾，但是故事的最后一幕我是很喜欢的。妹妹的灵魂拿着一罐糖依偎在哥哥怀里，他们的身边围绕着几只萤火虫，哥哥对她说："深夜了，快睡吧。"然后哥哥抬起头望着前方，前方是一片灯火辉煌的城市。似乎在告诉观众回忆结束了，而兄妹两人的灵魂却一直在这片土地上，在守候着什么，没有离开。故事前后照应，并且给观众留下了悬念和思考。

 如果说用一个词语来形容这部动画电影，我只能说是催人泪下，感人的不单单是故事本身，还有导演在片中对细腻情感淋漓尽致的表达。最扣人心弦的是哥哥和妹妹之间的兄妹之情，哥哥在得知母亲去世的消息以后不敢告诉妹妹，在妹妹哭闹着要妈妈的时候，哥哥只能强装坚强，他强颜欢笑地翻着单杠，因为作为哥哥他不能在这个时候脆弱，他是妹妹的依靠。当哥哥为了挨饿的妹妹偷东西被人打的时候，妹妹含着泪说："那个人应该打我的，因为哥哥是为了我才偷的。"妹妹死去之前说的最后一句话是："哥哥谢谢你，你真疼我。"哥哥在妹妹死后将妹妹火化，把骨灰放进了她曾经最爱的糖果罐，随身带着直到

《萤火虫之墓》

死去。这样一段段简单的对话和行为，都深深地刻着哥哥对妹妹的感情，兄妹之间虽然没有直接用语言表达过感情，但是他们却时刻都为对方考虑着，这种情意是我们用心感觉到的。除了兄妹的感情外，他们对母亲的怀念也是充分表现了的：当兄妹俩在海边嬉戏的时候哥哥回想起战争之前他们一家四口幸福的生活；而当阿姨拿着过世的妈妈的旧衣服要去换米的时候，妹妹哭闹着不答应。我认为在情感的表达上，导演已经把情感和故事本身融合了，并没有刻意抒情的意思，但是每一个情节、每一句对话都饱含着情感与辛酸。

图 26-3

要说这部影片给我最深的印象，我想绝对是导演对动作和细节的把握。看完片子，你不会发现有任何一个动作是多余的，并且每一个动作都是带有情绪和感情的，很自然，却又那么纠结观众的心灵。片中有两处动作我记忆很深，一是当妹妹打开糖果盒发现只剩下三颗黏在一起的糖果和一些糖渣的时候，她用舌头舔掉了糖渣，将完整的糖放进盒子交给哥哥。这个动作在我每一次观看的时候都会触动，虽然妹妹尚且不知道他们的生活处境，

113

但是她知道糖果快吃完了，她想慢慢品尝，想留到最后。另外一个动作是发生在阿姨家的饭桌上，镜头捕捉了3次阿姨盛稀饭的动作，第一次是给自己的丈夫盛饭，她尽量给丈夫盛黏稠的米和菜，而当哥哥把碗递给她时她只盛了一碗清汤，而当自己的女儿来的时候情况又和给丈夫盛饭时一样，这样的对比表现出了阿姨认为兄妹俩是自己家的负担和累赘。俗话说眼睛是心灵的窗户，我认为行为也是另一张嘴，不用明说但一切尽在不言中，这部片子是个最好的诠释。影片的细节处理更是值得称道，除了画面精致无可挑剔之外，导演同样注意到了一些动作的小细节，虽然这些细节对于故事的发展不会起到决定性的作用，但是对于凸显人物个性确实是不可或缺的。当妹妹在医院吵着要妈妈，而哥哥劝她时她嘟着小嘴，双手背在身后，轻轻地摇摆着自己的身体，然后踮起右脚尖轻踢着脚下的泥土时，你会觉得这个仅仅4岁的小女孩是多么地委屈，你会痛惜怎么这样的命运就降临到了她这样一个幼小的生命身上。另外一个场景中，当哥哥第一次拿水果糖给妹妹吃的时候，他打开一个纸包，想取出一颗糖时，糖被纸粘住了一下。就这样一个小小的停顿，你就能猜到，哥哥是怀揣着怎样的心情将这几颗糖带给妹妹的，它们甚至都快在他的体温下融化了。这样的细节在片中还有很多很多，每一个都在说明着什么。我不得不佩服导演的细腻，在这部影片中他对感情的理解和诠释是很多动画片所不及的。

图 26-4

选择战争背景作为动画片的题材本身就是一大挑战，而导演更是在没有战争场面刻画的方式下将战争的创伤深深铭刻在了每一个观众的心里。我曾经思考过为什么导演要给影片取名为《萤火虫之墓》，也许因为在这个痛苦无助的年代，对兄妹俩来说，只有萤火虫的光亮才能无私地不求回报地照亮他们，给他们带来安稳。然而萤火虫在用尽了自己的能量给他们光亮的同时却也用尽了自己的生命，它们的生命是脆弱的，就像妹妹第一次用手捧萤火虫时用力过大，萤火虫就这么死了。兄妹俩的生命也被比作了萤火虫，这么脆弱，根本承受不起战争这么残酷的东西，还没有成熟就被燃尽了。

　　影片的经典之处还有很多，很多是用文字无法表述的，是一种让人揪心的痛楚，而这种痛楚正是导演要通过影片带给观众的，兄妹俩承受了更大的痛苦，而他们仅仅是这场战争所波及的冰山一角而已。很多无法言语的情感，只能通过观看来体会，因为它真的值得你回味。

日本吉卜力工作室

导演：高畑勋

监制：宫崎骏

片长：88分钟

《幽灵公主》
——森林的哭泣

1997年宫崎骏在创作一部著名的动画大片时，得了严重的手疾，据称他是忍着伤痛完成那部动画的，但在该片的首映式上，宫崎骏宣布从此封笔。这部名片便是震撼心灵的《幽灵公主》。

《幽灵公主》讲述了人与自然之间的关系，并非世俗所谓的"环境保护"问题，而是人与自然的天然存在的、无从化解的仇恨。你可以看下这个：《幽灵公主》是一部足以让世人震惊、留名传世的动画作品，比之商业化的《千与千寻》，它主题更为宏大、境界更为高远、结构更为繁复、画风更为写意壮丽。《幽灵公主》本是患有手疾的宫崎骏的封笔之作，所以也传递出他自《风之谷》以来，苦苦反思后对"人和自然之间的冲突"的彻底失望之情。这种"冲突"并

图 27-1

非世俗所谓的"环境保护"问题，而是人与自然的天然存在的、无从化解的仇恨。

影片通过少年阿席达卡为解除"魔鬼的诅咒"而进行的游侠经历，描绘了人界、物界的许多代表形象，以及它们之间的关系和矛盾。所谓"魔鬼的诅咒"是因为一头野猪被人类的火枪击中而屈死，仇恨并未随着死亡消退，却使野猪变成了魔鬼，而阿席达卡为保护自己的部落而臂膀中了"仇恨之毒"。阿席达卡怀着必死之心前往森林，去探究仇恨的根源和解除之法。在这片森林之中，自然之神是麒麟兽，它可以赐予生命，也可以夺取生命；狼族、猪族都是守护森林、信奉麒麟兽的生物。在这片森林边上有一座铁镇，首领是黑帽子夫人，她是崇尚科技的人类，不断开采铁矿，冶金锻造，研制火器，为此不惜与具有神异力量的生物开战；在森林之外，还有一个王国图谋在黑帽子夫人和森林神族开战时，一举消灭两者。于是人、生物、自然之间(甚至人与人之间、生物与生物之间)环环相扣、不可调和的仇恨日渐激化，最终演变成"人屠杀神"的悲剧。

从500年前传下来的古代部落来的阿席达卡是传统与和平的象征，而被狼族抚养长大的"幽灵公主"阿珊则是人类自赎和反省的象征，两个主人公的设计以爱相连，并存活下来，算是宫崎骏给观者的一点希望。片中尽管阿席达卡和阿珊一个用爱、一个用恨极力阻拦人类向自然宣战、向森林发动进攻，但依然没有阻止住"神"被最新武器枪杀的厄运。于是森林尽毁、万物凋零。当成千上万可爱玲珑的"小树精"坠落死亡的时候，不由让人慨叹——真是一曲"自然的挽歌"！尽管在自然被彻底毁灭前，阿席达卡和阿珊挽救了麒麟兽，使大地得以重生，一切都回归自然。但用阿珊的台词说，"这个自然已经不是原来的自然"，——更何况死里逃生的黑帽子夫人只是淡淡地说"一切只好从头再来"，这其中多少包含着仇恨将要循环下去的含义。或许，宫崎骏为避免自己的绝对悲观的思想影响普通的观众，结尾处他让阿席达卡对阿珊说："你在森林，我在铁镇，我们一起活下去吧！"——这不过是他无奈、苦笑着的一个让步。主角阿席达卡手上的伤口作为人类与自然难以调和矛盾冲突的佐证不断折磨着观众的神经末梢，阿席达卡的一次次疼痛，都似是不堪负载的地球母亲严厉的劝诫。

《幽灵公主》于1997年12月公映，十多年过去了，人与自然的战争并没有像影片中因麒麟兽倒下化为漫山遍野的绿色植被而终结。无论是北极熊因饥饿而步履蹒跚的画面，

或是某某岛国因海平面上升将遭受灭顶之灾的报道，似乎都已经起不了多大的作用，潘基文在巴厘岛会议上只能毫不客气地把应对全球气候变化推到了道德的层面。再看《幽灵公主》，发现宫崎骏没有以预言末世的姿态去讲述故事，相反他对人与自然关系百思不得其解的状态下酝酿的这部作品，恰恰是对自己因清醒而承载的巨大痛苦的一个交代。麒麟兽死的结局不是答案，只是给予了一种可能性，虽有"众人皆醉我独醒"引起的莫名哀伤，最终希望的隐约闪现更加坚定地发出了人类不能旁观而必须行动的召唤。

电影符号必须将含义准确地传达给观众，引起过多的揣测和推断的作品多数是不成功的，作为卡通片更是如此。片中阿席达卡造访的铁城多少有着从自然界异化的人类社会的影子。那里纯粹为了生产而存在，人人都从事着单调而固定的工作，刺耳的打铁的声音时时撞击着耳膜，铁城的存在如同翠绿玉璧上的瑕疵，造成了强烈的不和谐感。城里的百姓乐于对自己制造的武器进行夸耀，并为自己找到这块独立于战乱的土地而欣慰无比，面对山上野兽们的袭击，他们仅仅是恐惧，并没有任何亏欠的意识。现在，人类了不起得多，因为整个自然界都已经充满了人类改造的影子，平衡早已被打破，一切似乎都在按着人类创造的规则来运转。恩格斯曾告诫过人们，"不要过分陶醉于我们对自然界的胜利。对于每一次这样的胜利，自然界都报复了我们。"麒麟兽如同地球母亲，它施与或毁灭生命，轻轻一呼，万木逢春；微微一吸，叶凋草黄。拥有这样的神力，麒麟兽却对兽族和人类的战争视而不见，这让我们联想到在人类诞生的漫长岁月里，自然是以如此大的包容允许人类的非常作为，直到地球真正发起了烧，它的狂暴就如同被砍下头颅的麒麟兽，也许只是在一瞬间迸发，却足以将我们征服者的骄傲扫到九霄云外。

《幽灵公主》对阿席达卡阿珊的爱情进行了淡化处理，使得影片能够始终聚焦于人类与兽族剑拔弩张的矛盾中。兽族对人类的仇恨几乎达到癫狂的地步，野猪所化为的魔神更是这种仇恨的外化。在这场丧失理智的疯狂对决中，阿席达卡和珊代表着调和化解矛盾的中坚力量，他们在拯救麒麟兽的行动中诞生的朦胧爱情，只有几处的轻描淡写，更多的时候阿席达卡和珊都为自己所扮演的角色感到痛苦和困惑。在片末，两人许以领导各自一方和平相处的承诺，在麒麟兽化身的绿色环抱中，导演把两人的情感维系幻化成一种美好的期待，和那个在绿色掩盖中晃动脑袋的小树精一道，恒久地留存在观众的记忆中。

影片中的铁城女人的地位比男人显赫。比起诸如《生化危机》的片子把女性变成拿着枪炮的玫瑰的噱头比，宫崎骏笔下的女主角个性要丰富和鲜明得多。这也许与他深受个性严格坚定的母亲影响有关。铁城里女人从事的是男性的体力活，男耕女织的局面因战争的残酷而打破，为了生计铁城里的女人担当起了比母系社会还要沉重的责任。宫崎骏不经意地为我们提供了很好的审美取向，把那些肚大臀肥的原始人形象可以放进博物馆里，"短长肥瘦各有态，玉环飞燕谁敢憎"的词句也大可不必理会，没有被任何桎梏所束缚，在劳作中挥洒汗水的女性们，才拥有最真实的美丽和最迷人的曲线。

讲到这里，大家还有什么理由不去看一看这部经典巨作呢，让我们一起感受《幽灵公主》的宏大高远、写意壮丽的魅力吧！

图 27-2

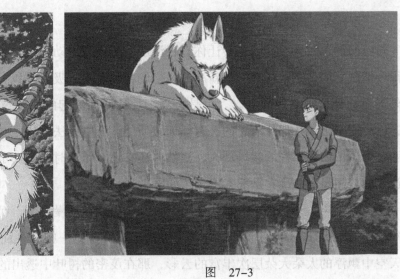
图 27-3

《云之彼端》
——那些年少时的梦啊

新海诚的东西，看过后总会让你有种淡淡的悲伤与感动。云之彼端，约定的地方，一个很诗情画意的名字，配上一张新海诚风格的精致海报，吸引着我一个人静静地看完了这部外界对它评价很一般的电影。可是，当影片片尾曲响起的时候，我却迟迟不想关闭视频，已经完全沉浸在那片清澈的没有任何杂质的蓝天中无法自拔。画面依旧是那样的清新华丽，音乐依旧是那样的悠扬动人，当然，还有那个年少时候的约定，那个无论如何也不会放弃的梦想。谁能说它是部索然无味的电影呢？

从《星之声》开始，新海诚这个名字就开始出现在动漫界了，而他的标志性特点就是那华丽的CG背景，《云之彼端》亦然。影片里，几乎每一帧的画面都能做成明信片：那在天空中飘浮的大朵大朵层次丰富的云彩，那在茂密的树叶中透出的缕缕阳光，那生长在小河边嫩绿得不可思议的草地，那笔直的一望无际的铁轨，那高耸入云的白色巨塔，还有女主角那拉小提琴修长的手指和总是随风飘扬的长发，这一切的一切组合在一起总是那样的协调，给人一种华丽但又不失清新的感觉，虽然真实得就像一张张照片，但仔细一看又完全都是二维的手绘笔触。还有那独特的光影效果——夕阳下拖着的长长的影子，沐浴在阳光下的火车车厢和教室，蓝得发亮的天空和海水，等等，都有着一种超越现实的理想感。这些，都是在其他的动画电影中很少看到的。当然，新海诚画面的魅力，并不是全在

这逼真得过分CG画面上。很多日本TV动画的制作方式,总是把背景固定住不动,然后让人物在背景上不停地反复做动作,完全没有视觉立体感。现在一些稍许高级点的动画电影的制作方式,也就是二维的人物加三维的背景,为的就是能让背景跟随前面的人物一起做空间上的运动,拉出一种视觉空间感。新海诚在画面的拍摄手法上却有他的独到之处,他总是从各种角度描绘背景,时而仰拍,时而俯视,就算是在静帧的时候,镜头也总是在悄悄地变化移动,完全弥补了二维动画在背景上与三维动画相比而产生的弱点。当然,他这种很多时候以背景为主的手法,还要再配上另一种新海诚特有的东西才显得不乏味、不空洞,那就是大段的内心独白。《云之彼端》中,男主角浩纪的独白始终贯穿全片。对佐由理的爱恋,3年后对佐由理和拓也相继离开后淡淡的悲伤,对自己放弃梦想时的迷茫,对3人那个约定的坚持,等等,导演都是用了独白的方式表达出来,同时配上细腻而又磅礴的小提琴声和无可挑剔的画面,真的是很不一般的动画电影。

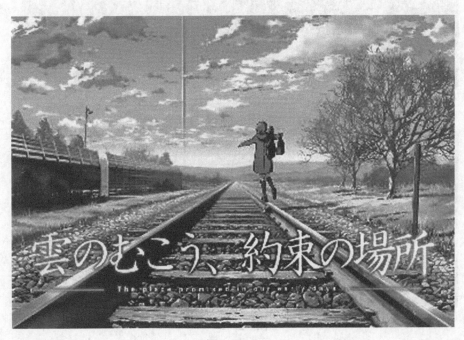

图 28-1

《云之彼端》的故事并不是太复杂,让我深深感动的是那个年少时的约定,那个年少时的梦想。关于约定的动画片有很多,像CLAMP(日本漫画家4人组合的笔名),她们的每部作品都围绕着约定展开,而每一个约定几乎都能让动漫迷们津津乐道。《云之彼端》中,浩纪、拓也、佐由理在那个碧海蓝天、绿草浮云的地方定下了属于他们的约定:坐着亲手制作的飞机,飞越国境,亲眼看一下那座白色巨塔。人为什么要约定呢?片中的这个约定不仅仅是一个约定,它还是一种梦想,是人物精神力量的来源。记得看过一位漫友对于"约定"的评论,很有感触。他说:"活着的是需要动力的,无论人或是神,一个约定就是一个目标,一个信念。无论对与错,遵守这个约定,也就是证明自己的存在。"可是,《云之彼端》的世界,是一个战争的世界,充满着死亡与背弃。拓也去了研究所,佐由理突然销声匿迹,浩纪去了东京读高中,3个人都孤独地遗忘了那个最初的梦想。但是,好的影片绝对不会有这么消沉的结尾。浩纪和拓也知道了一切的真相,他们知道控制着白

图 28-2

塔，等于控制着佐由理的梦境，一旦佐由理从睡梦中醒来，这个世界会被这座白塔所吞噬。只有让佐由理一个人安静地睡着，这个世界才能安静地存在。可是，浩纪看到了那个在梦中孤独地哭泣着的佐由理，他和拓也为了世界争吵打架，他想拯救佐由理，更想完成年少时的约定与梦想。我沉默了，每个人都曾经有过梦想，有过约定，但由于年龄的增长和岁月的打磨，我们都渐渐忘掉了这些美好的东西，做着自己并不喜欢的事情。像拓也，他在研究所研究着白塔，精湛的技术也被羡慕着，可这是他真正想要的东西吗？像浩纪，他在同学面前谈笑风生，可实际却在东京孤独地穿行，找不到想要真正说话的人。也许，他们只是在为别人而活，当他们放弃了自己的梦想而为其他东西努力的时候，他们都变成了寂寞的人。于是，拓也救出了依旧在沉睡的佐由理，与浩纪一起在那个旧工厂里，制作着那架3年前未完成的飞机，完成着他们那个未完成的梦。

　　我想我们不必去太过探索片中那晦涩的有关平行世界的问题，也不必太纠结宇宙究竟会不会做梦，更不必去争论那座高塔究竟象征着什么，去批判两个男孩为了约定而不顾世界安全的自私行径。电影总是夸张的，要让男孩在世界的存在和梦想的实现中作抉择，庆幸的是男孩选择了梦想，宁愿世界支离破碎。因为这是他们的青春，这是他们的约定。记得有首歌这样唱道，"还记得年少时的梦啊，是朵永远不凋零的花……"有一天，当你在现实与梦想之间徘徊时，当你年老回忆青春时，你不妨看看这样的一部片子，一定会启发你些什么。

《穿越时空的少女》

——那些曾被肆意浪费的青春原来如此美好

图 29-1

如果此刻你正一脸疲惫地坐在地铁上，走进几个雀跃着打闹的中学生，你的眼神是羡慕，不屑，还是漠然？不论你选择哪一个，潜台词或许是你已经不再青春。于是你拖着沉重的身体回到家，吃过饭，机械性地坐在电脑前，发现一部叫做《穿越时空的少女》的动画片，你觉得名字有点耳熟，为了打发无聊的休息时间，就看了。一个半小时之后，你蓦然发现，自己居然被感动了，只为那些看起来平淡无奇的情节，只为那些每个人都有过的青春。

我们对青春的定义有很多，一个80岁高龄的人也可以拥有年轻人的心态。但是谁都不能否认，17岁，或许是解释一

个人的青春最好的时光。

　　绀野真琴，一个平凡的 17 岁少女，拥有日本校园题材动画典型的女主角性格，活泼，精力旺盛，自然卷，男孩子气，做事大大咧咧，不计后果，成绩差，每天过着没心没肺的生活，最多的课外活动就是和两个死党玩棒球。就是这样一个女主角，即使无意中得到穿越时空的能力，也理所当然符合动画的创作思路，没什么好惊讶的。那么，这个合乎常理的女主角，又会发生怎样不合常理的事情呢？

　　先撇开剧情不谈，这部 2007 年度夏季档上映的动画电影，确实算得上是一匹黑马，36 天就突破了 1 亿日元的收入。它的制作阵容，个个如雷贯耳。首先，《穿越时空的少女》这个名字本身，许多人会有似曾相识的感觉。没错，它的原著作者就是鼎鼎有名的日本科幻小说家筒井康隆。2006 年今敏导演监督的《红辣椒》亦是出自这位天才小说家之手。《穿越时空的少女》自 1967 年在角川书库发表以来，这是它首度被改编为动画。动画电影中真琴的姑姑，一个文雅的在博物馆工作的女性，其实才是原著中的女主角。原作中真琴是在东京下町高中就读的二年级学生，是个典型的优等生美少女的形象，在此次的改编中，真琴却设定成了喜欢投接球练习、活力四射的积极少女，也是一次商业化的尝试。

图　29-2

这部动画电影之所以受人关注的制作阵容之二，就是聘请了人气漫画家贞本义行担任人物设定。熟悉日本动漫的朋友绝对不会对贞本义行这个名字感到陌生，《新世纪福音战士》就是他的代表作之一。在本次人物设定中，贞本义行依然延续了他简练而精道的绘画风格，配合着浓郁的校园风，使新改编的《穿越时空的少女》有了不一样的味道。角川书店还适时地发售了新装版《穿越时空的少女》原作小说，特地采用了贞本义行绘制的封面和插画，让这部名作在40年后重现光辉。

此外，美术导演山本二三的用心制作、编剧奥寺佐渡子的剧本修改也为影片增色不少。而吉田洁打造的原声音乐，以钢琴、角钢等乐器为主，帮助影片营造出了一种轻松愉快的氛围。声优仲里衣纱的加盟，也为这部片子的成功起到了锦上添花的作用。

但是，真正打动我们的，也许并不是华丽的画面，而是每一个镜头中渗透出的，女主角性格上强烈的青春气息。

故事的一开场，女主角就经历了糟糕的一天，一如既往的迟到，突如其来的考试，措手不及的料理课，走在路上，摸着烧焦的头发，居然还被飞来的同学砸到。这一连串让人捧腹的情节是日本校园题材动画的惯用题材。但是同时，这确实是每个人学生时代的真实写照，在学校的我们，总是踏着铃声奔进教室，气喘吁吁地瘫在座位上。面对考试，总是无奈又头疼。对于拿手的课程积极认真，却在另一些课上尴尬不已，窘态百出，还会不时被飞来横祸所困扰，感叹自己的人生为何如此不幸，颇有些"为赋新词强说愁"的意味。但是究其终，不过都是些琐碎小事。所以不论世界上哪个国家的艺术创作中，赋予神奇能力的人，往往是些平凡得不能再平凡的小人物，或许也是因为创作者本身在平凡生活中追求刺激、变革的一种暗示吧。

前文提到，真琴，作为动画片典型的女主角，无意间得到穿越时空的超能力，有着这么多的理所当然，导致的直接结果就是她就像中彩票一样肆意挥霍这神奇的能力，观众们也有幸看到她无数次表演电影海报上的标志性动作——飞跃。并且每次飞跃后，都会从一个莫名的地方翻滚着出来，面对周围吃惊的下巴掉在地上的人们，一脸狼狈地说："没事，没事。"所以从另一个角度上来讲，《穿越时空的少女》也可以戏称为《翻滚着的少女》。当然，这是题外话了。看到这里，80%的观众估计都会涌起一种自己某天也会拥有某种超

能力，或是发现自己其实是外星人然后拯救地球的伟大联想。但是可惜的是，我们的真琴并没有什么壮志豪情，这种能力对她来说，居然仅限于可以多唱几次卡拉OK、吃布丁、重新考试的功用。但这些足以让我们天真的真琴得意忘形地仰天长啸，"做什么都无所谓，只要重新来一次就行了啊！"结果真相揭露后，隐藏的主角说，"还好落在这种傻傻的人手里，否则不知道会出什么事情"。

图 29-3

但是，这样撞大运的生活始终是不符合事件的发展规律的。就是这样生活无比滋润的真琴，也开始有了自己的烦恼。三人棒球组中的一个，开始有了暧昧的恋爱趋势，而另一个好朋友千昭，一个日本动画片中典型的红发热血美少男，居然向自己告白！真琴开始陷入了青春期的忧郁，拒绝还是接受？朋友还是恋人？17岁的真琴像其他少女一样小鹿乱撞心神不宁。最后本能的反应就是逃避。想来也是，稳定的朋友关系突然被打破，确实让人手足无措，所以对于头脑简单的真琴来说，逃避是最完美的办法。可是逃避的方法？不要忘了，我们的女主角拥有着别于他人的超能力哦。在她自以为很完满地解决了这一系列的事件之后，真正的烦恼却降临了，熟悉时空穿越题材的朋友应该知道，就像《罗拉快跑》或是《蝴蝶效应》，追回去重新来过的事情也许反而更糟。真琴也没能走出这个怪圈。一次次穿越，未必就有更好的结果。但请别忘了真琴的性格设定，放弃可不是她的作风。

于是在一次次重来的过程中，穿越时空的机会也随着她根本没有留意到的手臂上的数字变得岌岌可危。

当数字终于变成了0，真琴开始由衷地懊恼，"居然把时间都浪费在了那些无聊的事情上"。但是时间没有给她任何的机会，就像写在黑板上的那句话 Time waits for no one，在朋友生死攸关的那一刻，手臂上大大的0仿佛在讥讽地笑。当飞驰的列车越来越近，观众也随着真琴的叫喊声调起了每一根神经，为什么总是在关键的时候才后悔？如果时间可以停止，结局又会怎样？

图 29-4

一切都安静之后，最后的谜底也揭晓。但是对于真琴来说，却成为了另一个残酷的事实。面对即将离去的千昭，真琴又一次地后悔了，"别人在说那些重要的话时，你又在做什么？"总是在失去的时候才懂得过去的意义，也许这正是人类最大的弱点。

到这里为止，如果故事就此结束，观众也会和真琴一样不甘心吧。没错，再次重复一下女主角真琴的性格设定，放弃绝对不是她的作风。最后的一次机会，真琴用尽全力开始人生中最重要的一次奔跑和跳跃，为了追寻一次可能渺茫的机会，为了曾经浪费的时间，为了没有认真对待的情感，一步一步，坚定而漫长。

故事的最后，当然不是大团圆的结局。未来会发生什么，没有人会知道。但是真琴坚定的眼神，或许比什么都重要。

蓝天，操场，教室，书包，三人的背影，这些生活中司空见惯的场景，在影片中被处理得干净，清澈，恰到好处。这对擅长唯美校园题材的日本艺术创作者们也许并不是一件难事。不论是宫崎骏大师的《侧耳倾听》、《听见涛声》，新海诚的《秒速五厘米》，还是人气颇高的《蜂蜜与四叶草》等作品，都处处洋溢着那种扑面而来的青春气息和对消逝的岁月那种淡淡的感怀。就像真琴的姑姑所说，"你不会和其中任何一个人在一起，你会毕业，结婚，然后继续生活"。那些曾在我们的生活中掀起或大或小的波澜的事情和人，就在一点点流逝的时间中，渐渐地成为了过去，成为了记忆的一部分。就像《听见涛声》的结局中，地铁对面匆匆而过的身影和淡然的一笑。我们不知道千昭所说的"在未来等你"的含义是什么，也不知道真琴最终坚信的是什么，或许她会像姑姑一样永远坚持地等待，或是获得另一次穿越时空的机会。但是作为观众的我们，作为一个普通人的我们，在这样的蓝天白云下，能够依稀回忆起曾经的点滴，就已经足够了。

　　Time waits for no one，我们总是感叹过去的不成熟，感叹错过的机遇、错过的时间，但是，如果你是真琴，再重新来一次，或许还是同样的结局。因为正是那些在懵懂中肆意浪费挥霍的时间，才是真正美好的青春。

《恶 童》
——颓废世界中的黑与白

图 30-1

2007年有一部动画电影作品是你无论如何都需要关注的,这就是《恶童》。喜欢的人对它华丽乖张的风格膜拜至极,不喜欢的人会直言不讳地说:"太丑了。"诚然,这不是一部传统意义上的唯美型动画片,虽然主角是两个小孩,但这是一部彻头彻尾拍给成人看的动画。

《恶童》给人最初的印象就是一张全然不同于普通动画风格的海报。海报上,两个造型怪异的小孩背离了大众定义中大眼睛可爱状的小朋友形象,而小孩子身后则是一片无比华丽颓废的城市。给人的第一感觉是,另类。再从商业制作的角度出发,细数它的制作阵容,原作是以风格独特著称的漫画家松本大洋于1993—1994年期间在小学馆漫画杂志《Big Comic Spirits》上连载、销量突破100万册的

同名漫画作品；导演是堪称好莱坞视觉效果第一人的电影人，曾担任《黑客帝国动画版》制作监督的 Michael L.Arias，而最后呈现出来的完美画面和特效全靠日本著名动画公司 STUDIO 4℃的超强制作；两个主角小黑和小白的声优也分别由日本正当红的偶像艺人二宫和也与苍井优担任。有着这么强大的制作团队，《恶童》的成功是意料之中的事。第 19 届东京国际电影节，《恶童》作为特别邀请作品参加。同时，它还和今敏的《红辣椒》一起被选为第 79 届奥斯卡金像奖最佳动画的提名候选作品。美国纽约现代美术馆发行的艺术杂志《Artforum》也评定它为 2007 年度最佳电影。

图 30-2

我们先说说动画中这个故事的发生地，宝町。不管你喜不喜欢这部片子的风格，你绝对会被那个色彩厚重鲜明、风格杂乱混沌、细节炫目精致的城市所带来的视觉盛宴所震撼。可以说这个城市简直就是东南亚各个城市加上一点童话和科幻的混搭产物，并且，没有明确的时间交代。你看到的，就是一个仿佛和我们生活的地方很接近，又只能在梦境中呈现的诡秘工业城市，充满了怀旧的意味。你可以看到上海的弄堂、香港的老街、泰国的

建筑、柬埔寨的风格，当然也少不了日本的风情。在这个神奇的场景设定里，你能在钟楼上看到印度教的神猴哈努曼、象头人身三头六臂的迦尼萨神。在街上看到伊斯坦布尔的清真大寺，在肮脏河流的顶空看到类似轻轨的飞行器，还有旧电车、公鸡雕像、写着汉字的老店，甚至有联通的标志和宜而爽的广告。这么多眼花缭乱的细节足够你一遍遍回味和研究的。时而是糖果色的童话世界，时而是神秘的未来建筑，时而是残酷的现实写照，这样一个城市，会发生怎样的故事？

在这个城市中，有和观众一样生活着的普通群众，有在空中飞来飞去一蹦三尺高的人，还有外星球的神秘人种，有流氓，有学生，有情侣，有警察。黑和白，两兄弟，同时也是在城市中流浪的孤儿，就是片名中的"恶童"。之所以称为"恶童"，是因为他们的另一种身份。可以说是流氓，也可以说是守护城市的人，当然，也许只是他们一厢情愿的说法。在故事的开场，两个从其他城市来的小流氓试图跟"猫"——就是黑和白的代号决一胜负，从而争夺宝町，于是展开了一场美妙的追杀。之所以用美妙来形容，是因为在这场戏里，镜头的表现十分完美。一路上随着两伙人的路线，镜头节奏强烈，配合鼓点打击音乐，快、慢、远、近各种景别的切换极有张力，黑与白的"恶"和城市的风情被展现得淋漓尽致。

图 30-3

接着，城市开始发生了变化，高楼越来越多，陈旧的东西逐渐消失，人们的生活开始变得五光十色。伴随着更多人物的登场，警察，商人，黑社会……看起来像是一场普通的黑帮片要上演了。而黑和白就夹杂在这群人中间。

各色人物开始了对宝町的争夺战，每个人的立场都发生了微妙的变化。黑和白也是这样。虽然"猫"是一个整体，但是，黑，象征人性中的黑暗暴力；而白，正是相反的方向，如婴儿般的单纯自由。所以当他们两人在一起的时候，才能取得一种微妙的平衡。然而，这种平衡被外来势力对宝町的侵袭所破坏了，黑试图从中找到自己应有的立场，在他的心目中，宝町是"我的城市"，没有人可以夺走。于是，黑心中暗藏的凶残日益膨胀，他试图用暴力手段解决自己想解决的问题。而白，则变得不安和躁动，因为意识到黑的变化，因为隐约不安的预感。最终，黑选择了离开白，用残暴的"鼬"的身份投入到无休止的争斗中。血腥，颓废，离开了白的黑，罪恶像脱了弦的箭一样膨胀。而作为善的小白，在离开了黑的庇护后，虽然有警察的照顾，却呈现出了一种疯癫的状态，这也是善良和单纯在恶的笼罩下所呈现出来的无助与恐惧。

每个人的心中都有一个黑与白，类似天使与恶魔的关系，任何一方失去了平衡，人都会走向一种极端。

再看看城市的其他角色此时的作为。蛇，神秘力量的象征，本身就是一个外星物种，残暴，精明，狠毒，当它试图侵吞这个城市的时候，给人的感觉只有恐惧。就像被追杀得走投无路的黑和白那种绝望的表情。而回到现实中来，我们生活的城市难道不是这样吗？肆意的变化，却丝毫不顾及生活在它其中的人的想法。就像照顾黑和白的乞丐爷爷所说，"这个城市正在以我们不能控制的速度向我们不希望的方向发展"，"你保护不了那孩子，他远比你想象的要坚强"，"这是我的城市，是坏习惯"。黑对爷爷的话不以为然，但是爷爷说得对，城市不会属于任何人。我们感觉城市的变化，适应城市的变化，但更多时候，面对"蛇"这样的势力，我们似乎无能为力。

铃木，典型的黑帮形象，却与一手提拔的手下有着像父子般的关系。铃木曾经应该是个叱咤风云的人物，但却是个极怀旧的人。当旧有的脱衣舞馆最后一次表演后改造成儿童乐园，铃木像个多情的老头子一样开始絮絮叨叨，怀念起记录他成长的时代，甚至开始关

心起木村的终身大事。在最后被木村瞄准头的时候，还不忘提醒木村擦掉指纹，活像个唠叨得让人心酸的家长。

对于城市的执著，是黑和白精神世界的依托，也许对于没有家的他们来说，城市就是他们的家。在日本的艺术创作中，经常可以看到一种追求值得守护的东西的精神。没有这样的精神，可能比死更可怕。

作为一部中西合璧的片子，影片的精髓和内涵还是彻头彻尾的日式风格，复杂，晦涩，隐藏在种种表象之中。多亏导演是个日本漫画迷，否则，这样隐晦的情感恐怕不是西方人喜欢解读的类型。但是，由于片子的美术风格过于华丽，以至于很多人在看的时候似乎被外表所吸引而忽视了，或者说，是片子本身弱化了自己想表现的主旨。这是一个很有趣的现象。看来，如何在抢眼的画面和影片的本质之间找到一个适当的平衡点也不是一件容易的事啊！

不一样的城市，不一样的人。一样的城市，一样的人。生活在宝町的黑与白其实就是现实生活中我们的缩影，形形色色的人，在五光十色迅速变化的城市中，什么是内心真正想要守护的东西？或许，只是一份怀旧的情感。

图 30-4

《骇客帝国动画版》

——绝不比电影逊色

如果你本来是带着看《骇客帝国电影版》的动画翻版的目的去看此片的话，你一定会得到足够大的惊喜。惊喜在何处？首先，从电影的角度，你看到的是同一主题下的9个风格迥异的故事。但最重要的是，你领略到的不仅仅是9个故事本身，而是几位世界顶级的动画大师极致精彩的同台竞技，足以见识到当今动画电影市场中商业与艺术的最高水平结合，必定令你大呼过瘾。

影片围绕着《骇客帝国电影版》的主题展开，虚拟世界，母体，矩阵，对于没有看过《骇客帝国电影版》的观众来说，有点儿一头雾水。但这并不妨碍你对动画本身的欣赏。围绕电影版的主题，来自日本、韩国、美国三国的7位顶尖动画制作人制作了9部

图 31-1

相对独立的动画短片，如果说 1 部动画片不能完全符合所有观众的口味，那么，在这样一部类似"水果拼盘"的动画电影中，不论你是喜欢日式的、美式的、科幻的、写实的、风格化的、传统化的，或是挣扎于二维动画和三维动画之中，一句话，总有一款适合你。

那么就让我们直奔主题，逐一看看几个故事。

《机器的复兴：第 1 部》

9 部动画中唯一的传统全三维动画，风格化相对最弱，商业性最强。虽然技术不比现在，但是短短的 10 分钟，它足够性感。黑人猛将和东方佳丽斗剑的场面，那令人窒息的气氛和隐隐的热血沸腾，商业卖点可见一斑。而这也绝对是整部影片中的经典场面。节奏掌握得刚柔并济甚至盖过之后激烈的战争场面。有的时候，过于频繁的视觉冲击让我们眼球乏累的时候，一丝不显山露水的情调更让人心跳加速。

图 31-2

《机器的复兴：第 2 部》

它与上一部动画的内容是连续的，本身可以当做一个整体。用一刻钟的时间来表现一段历史性的题材，大部分的时间用一种纪实性的风格把一段沉重的、屈辱的、残酷的人与

机器人的对立史赤裸裸地呈现，干净利落，真实得有些让人发指。风格是很明显的日式，导演是前田真宏。整个片子沉浸在一种压抑的、快速的悲悯之中，冷漠和残忍随处可见。机器人和人类的对立不是个新颖的题材，利用，反抗，被利用，统治，压迫，被统治，无限的循环，无尽的悲哀。旁白的女声有些神的感觉，但是即使是神，也没有办法阻止应该发生的一切，这并不是完全的虚构和科幻，直面人类的贪婪和自私，也许这就是未来。

《少年故事》

一个网络少年被唤醒的故事，情节上最靠近《骇客帝国电影版》。值得一提的是本片的美术风格。在领略了美式和日式两部之后，《少年故事》那些抖动的素描线条、造型西化的人物、实验性的风格，你大概想不到它的制作团队来自日本，但这已经足够吊起你的胃口。流畅的剪接、细腻的肢体动作和表情，绝对是动画制作的上乘之作。

图 31-3

《虚拟程序》

对比度强烈的色彩，浓郁的漫画风，犹如浮世绘般雕琢的背景，竹林，冷月，飘雪，飞檐走壁，刀光掠影。忍者风格的打斗场面镜头快速有力，麻利干净，表现了一段男女主人公游戏的真假场面，再加上点爱情的元素，最终又扣回到骇客帝国的主题，是一部很有杀伤力的短片。

《世界纪录》

小池健和川尻善昭合作的作品，是9部片子中最表现、最厚重，爆发力却也最强的一部。傲慢的运动员试图一次次打破自己的纪录，但另一方面，这样却容易使他从培养液中被唤醒，所以监视着并时刻注意着他的动向。最终，他还是挑战了自身的极限，代价是终身瘫痪，也被重新拉回了虚拟世界。但是，结尾处他挣脱轮椅，低沉但有力的那声"自由"让这个粗线条、硬朗作风的动画拥有了震撼心灵的一声敲击。

图 31-4

《侦探故事》

在众多的故事中与众不同的理由就是那种浓浓的怀旧风。忧伤的蓝调，爵士乐配着绅士风情的男主角，后工业建筑，老式火车，鸡尾酒，版画风格，如果不是加入了骇客的主题，就是一场古典浪漫主义爱情小说。像是品味一杯有点苦涩的咖啡，散发的迷人清香和舌尖隐隐的苦涩让人难以拒绝。

《超越极限》

风格最清新的一部，开头的场景几乎向青春校园片靠拢，让人在整部1个小时40分钟的影片中适当地得以放松。整部短片充满了一种孩子气的调皮，宁静，悠闲，奇妙，光怪陆离，有些《爱丽丝梦游仙境》的意味。但是回味起来，却是有种淡淡的忧伤，孩子们玩乐的天堂就是虚拟程序中的小错误，最终逃不掉被拆除的命运，转而想到我们的真实生活说不定就是如此呢。

《矩阵化》

造型夸张，风格迥异，其中大段的虚拟世界的表现采用了一种梦境式的色彩缤纷的表现方法。人类和机器人的立场到底是什么，也许人类自以为为机器人制造了虚拟世界，却不知自己或许也活在机器人的虚拟世界中吧。当机器人具备了人类的思想向人类靠近时，人却不由自主地害怕了，退缩了，这无疑是讽刺的，或者说，是一种更深的孤独。

当9个故事全部降下帷幕，一场无以伦比的动画饕餮也结束了。但是留给我们的悬念或是思考却永不落幕。对于动画发烧友来说，这样千载难逢的动画盛宴，下一次，不知道是什么时候？那么，就让我们保持热情，拭目以待。

《红辣椒》

——本身就是一场华丽的梦

一直以来我总有这样的想法，如果可以把我们的梦记录下来，想象力之天马行空、情节之跌宕起伏一定不比市场上卖座的电影差。2006年，在今敏的动画电影《红辣椒》中，真的出现了这种能进入别人梦境的心理医疗仪机器 DC-MINI，以及梦境的治疗师——女主角红辣椒。

影片延续了今敏的一贯风格，晦涩的题材和复杂的故事难免让初看的人一头雾水。其实，围绕"梦境"这个本身就有点神秘的字眼展开，影片所表现的东西实在是多元化的。众多的人物也是你方唱罢我登场，好不热闹。

主角红辣椒，当然是影片的核心人物。在片头的最后一个镜头中，穿梭而过的车辆告诉了我们，她的真正身份是冷艳的研究员千叶研究员，红辣椒是她的一个分身，或者是她分裂的一个人格。有的时候，红辣椒和千叶之间的对话，其实也是她自己内心世界的一种挣扎。作为为别人治疗梦境的精神分析师，千叶自己却也有着无法挣脱的情结。这个情结就是和 DC-MINI 的发明者，天才大胖子时田的感情。说到时田，这个剧中外形最有特色的人物，很难让观众联想到这个又大又傻的大胖子和美艳高挑的千叶会有什么交集。然而故事却是让人大跌眼镜。在影片的一开始，千叶和时田在电梯中的那一幕，非常有趣。时田因为太胖卡在了电梯里，而千叶拼命地拉他出来。镜头到这里就落幕了。然而在影片的

结尾，当故事发展到了尽头的时候，又出现了这个镜头，千叶从背后拥抱着从电梯里被拉出来的时田，安静而温馨。这个拥抱，其实就是千叶的一种解脱，她终于可以勇敢地面对自己内心的情感，甚至不顾红辣椒，自己内心的另一方的反对。

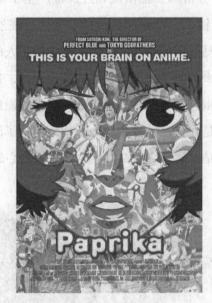

图 32-1

被千叶这样的大美女喜欢上的时田到底有什么魅力呢？除了是 DC-MINI 的发明者，他似乎就是一个不被欢迎的宅男。能吃是他的最大特点。在餐厅的一幕，千叶、粉川一边聊天，时田的食物不停地上来，果然是"什么东西都吃得下"。但那是在影片的最后，却也正是因为这种什么都吃得下的特点，使世界最终恢复了安宁。像一个垃圾桶，可以吞噬好的东西，却也能吞噬糟粕之物。时田的性格很傻，从眼神、动作都可以看得出来，加上胖，使这种傻变得更笨拙。但是这种傻其实是一种天真的表现，一种在现代人类社会中不太常见的原始的天真。也正是因为这种天真，他才可以专注地研究，才可以不受外界的干扰，或者说，才吸引了千叶吧。

除了红辣椒和时田，粉川刑警也是个线索型的人物。作为一个有着今敏动画常用的男主角形象的粉川，外表看起来硬朗可靠，内心却纠结于抛弃自己小时候的电影梦想和放走

一个犯人的遗憾和内疚中，以至于经常做奇怪的梦。他的这段奇异的梦在影片的一开始以一段极具今敏风格的流畅镜头所展示。这种独特的镜头剪接，了解今敏影片的观众都会非常熟悉。不论是在《千年女优》还是在《未麻的部屋》中都有类似的镜头。受到困扰的粉川请来红辣椒作为他的精神分析师，也由此和红辣椒产生了微妙的朋友关系。在他的梦里，不断重复的稀奇古怪的镜头，都深深显示出了他内心强烈的压抑感。跑不出去的走廊，长着自己面孔的旁人，马戏团的乖张，泰山，远去的犯人的背影，等等。这些梦对于粉川来说，就是一个逃不出去的笼子。他在自己的梦中挣扎，找不到出口。但是，他同样是在自己的梦中，在和红辣椒经历了一系列事件之后，内心慢慢地有所转变，开始接受和冲破自己的牢笼，终于，还是在自己的梦中，他成功地解救了红辣椒，击毙了反派。虽然这一切都是发生在梦中，但是，醒来之后，其实这是粉川内心的一种解脱和超越。

图 32-2

至于大反派，一如既往的拥有所有大反派的特点，贪婪，野心，占有欲，迫害欲，等等。作为只能坐在轮椅上的理事长，所以才会想在精神世界中控制整个世界，得到自己内心的满足。其实，这也是人类一种贪婪的表现。但是最后往往是作茧自缚，因为精神的力量是不会轻易被控制的。

其他的一些角色，院长、理事长的跟班、咖啡店服务生等，众多角色的刻画，使整

部片子在角色上非常地生动，有更多的细节可以挖掘，也是一部影院片应该达到的细致与认真。

影片借由"梦"这个虚幻的词，呈现的内容却是现实的，并且坚持了今敏一贯的批判现实的精神。虽然是一部动画片，但是其中的讽刺、反讽，或是小小的广告，今敏都做足了心思。在游行的大场景中，让人印象最为深刻的就是被精神催化的上班族，一个个以出水芙蓉的经典动作跳下高楼，整个头部变身为手机的男子低头去探女学生的裙底。这些夸张的、象征式的表现，确实是对日本社会或者人类社会的一种讽刺与探究。也使今敏表现出了令人佩服的民族自省意识，这一点是值得我们好好学习和借鉴的。在最后的电影院场景中，街上的海报就是今敏以前的三步作品的海报，《未麻的部屋》、《千年女优》、《东京教父》，不得不让人暗暗称赞今敏的一点幽默精神呢。

有人说，《红辣椒》是成功的，因为它完成了一个不可能的任务，将如此复杂的描写心灵、精神、梦境的一部科幻小说以动画形式搬上了银幕。也有人说，《红辣椒》是失败的，因为它始终没有走出今敏自己的圈子，没有突破，结构上也有些混乱，容易让人看得云里雾里。但是，筒井康隆和今敏擦出的火花必定是不同寻常的，至于究竟如何，还是有待欣赏过影片的你去评定了。

图 32-3

《人 狼》
——最残酷不过现实

"从前有一个女孩,她已经7年没有与母亲见面了……准备回去母亲身边的女孩在森林里遇见了大野狼……妈妈用头巾盖住了脸,以很奇怪的打扮睡觉……'妈妈,你耳朵怎么这么大?''妈妈,你眼睛怎么这么大?''妈妈,你爪子怎么这么大?''妈妈,你的牙齿怎么这么大?'……"

如果你知道《小红帽》的原版其实是一个残酷的成人童话,那么不会对这段台词陌生。这段淡淡的故事独白不时地穿插在电影《人狼》中,既是线索旁白,也是电影情节的暗示,恰到好处。

押井守的影片一向是直面惨淡的绝望。没有辩解,没有生机,赤裸裸的残酷。影片强烈的写实风格会让你产生一丝错觉,怀疑自己并不是在看动画片,而是一场纯粹的电影。影片开始一系列纪实性的镜头展示了故事的背景。战后日本,经济快速发展的同时,贫富差距等社会矛盾日益增长。首都警机动队、自治警、反政府组织几方势力互相对立,互相牵制。"小红帽"就是反动势力中对女性的称呼;而"人狼"则是一群神秘组织,未知力量。

男主角阿伏是首都警特别机动部队的成员,在一次围剿反动势力的行动中,亲眼目睹了少女阿川在自己面前的自杀性爆炸袭击。这段情节配合着片头穿插,是全片最让人震撼的情节之一。冷酷的机动部队成员,穿着厚重冰冷的盔甲,端着武器,唯一与外界联系的

双眼放着血红色的光芒，在阴暗潮湿的地下通道中冷静地追杀反动组织。当机枪扫射时，一边是喷涌的鲜血和扭曲的面孔和着残缺的身体直挺挺地倒下，一边是少女惊慌地逃命。安静的地道，水声和脚步声的回声格外清澈而毛骨悚然，少女挣扎着向外逃去，前方似乎是出口，阳光像通向天国的路一般照射进来，让你感到了一丝希望。然而，这真的是希望吗？别忘了，这是押井守，这是他制造的第一个毁灭。当少女似乎松了一口气的时候，阿伏已经站在了她的面前。

图 33-1

　　有了这样经历的阿伏，似乎没有在一瞬间缓过劲来。当被询问道，为什么没有开枪？阿伏的答案是"不知道"。对于作为观众的我们来说，对阿伏似乎下了和影片中其他人一样的定义——感情用事。而这种感情用事，定会引出一场大悲剧。

　　就这样，阿伏和阿川的"姐姐"雨宫圭相识了，影片第一次出现了安详而美好的画面，空气中也飘浮了一层暧昧的味道。一个老套的故事似乎即将上演。雨宫圭把阿川的《小红帽》送给阿伏，于是，随着情节的发展，女主角穿插的旁白开始一点点讲述这段让人幻灭的故事。阿伏对雨宫圭的感情是复杂的，在他的梦里，他看着雨宫圭的背影，而身边，多了一群狼。他推开了门，狼蜂拥而去，瞬间撕碎了雨宫圭的身体。野兽的撕咬，破碎的衣衫，少女的身体，狰狞的表情，潮湿的地面，阿伏从自己的梦中惊醒。但是这不是

梦，而是一个预言，一个暗示。

这是影片第二次出现狼。第一次是以标本形式出现在阿伏调查阿川身世的博物馆。我不知道这是不是一种暗示。在那个时候，阿伏似乎是摇摆且自责的，对于阿川的死，他有着自己的迷茫。透过玻璃，狼的标本静静地陈列在那里，没有邪恶，也没有温暖，仅仅是一尊标本。而梦中的这次的出现，却是那么的真实，那么的血腥，野兽的本质暴露无疑。如果问，阿伏究竟是在什么时候变化的？那么，在做这个梦的时候，那些狼，是不是已经占领了内心剩下的那部分？

图 33-2

接下来的情节拨云见雾，和许多同类型的片子一样，雨宫圭是个陷阱。当真相大白，阿伏营救雨宫圭后，两人再次踏入顶层的游乐场，静静地看着外面，没有言语。一切都像是安排好的电影，除了阿伏脸上那一丝不易察觉的冷酷。一瞬间，阿伏说道："不如我们……"但很快又说："那是不可能的。"这个时候的雨宫圭，也许还沉浸在自己编织的一线希望之中，然而现实已经朝着不可逆转的方向驶去。

最坏的结果，阿伏的真实身份，是"人狼"的一员。影片完成了间谍与反间谍的游戏之后纳入正题。阿伏和组织的人会合后，脸上的表情就没有了一点点的犹豫、自责、彷徨或是温暖。穿盔甲的过程，伴随着雨宫圭惊讶的表情，冷漠得像是机器人。当他转身走向

要完成的使命时,雨宫圭喷涌的眼泪已经粉碎了她之前所有的幻想。欺骗与被欺骗,主动或是被动,这些都挡不住结果的残酷。小红帽终于到了妈妈的家,可是妈妈已经被大野狼吃掉了,大野狼伪装成妈妈的样子,躺在床上等待小红帽的到来。当阿伏变身成为人狼,冷静地追逐着前方的敌人,不再有任何的感情用事,剩下的只有无尽的杀戮。被他背叛的朋友被追到走投无路,绝望地冷笑。他的失败在于低估了阿伏的能力,低估了阿伏变身成为狼的能力。在他眼里,他的朋友只是一个技能充沛,而不够理智的人,是一个可以被自己的陷阱轻易打败的人,是一个可以利用的棋子,然而,这一切的结果太让人讽刺。而面对曾经是好友的阿伏,举枪扫射毫不犹豫,和面对阿川时的犹豫判若两人,狼的兽性已经深入到阿伏的每一个细胞。

杀戮结束,阿伏和雨宫圭的命运最终要做个了结。小红帽吃过了妈妈的肉,喝过了妈妈的血,静静地,无知地走到了大野狼的床前。当阿伏在做出人生中最痛苦的决定时,雨宫圭抱着最后一丝无望的希望撕心裂肺地喊道:"妈妈,你耳朵怎么这么大?""妈妈,你眼睛怎么这么大?""妈妈,你爪子怎么这么大?""妈妈,你的牙齿怎么这么大?"而回答她的,是枪声。

押井守又制造了一个希望并亲手把它葬送。没有辩解,没有生机,赤裸裸的残酷。阿伏通过了成为人狼的资格,他的梦终于变成了真实的场景。

"然后野狼就吃掉了小红帽。"

如果说悲剧就是毁灭美好的东西,那么押井守的悲剧就是让你知道现实才是最大的悲剧。作为狼,这是阿伏唯一的选择,没有对与错。当片尾音乐淡淡的女声轻轻地哼出,没有眼泪,没有叹息,有的只是怔怔地站在那里,就像雨宫圭倒下时,阿伏握着枪的身影。

图 33-3

《未麻的部屋》

——看今敏如何变魔术

图 34-1

说到日本著名动画大师，也许你曾经仰慕过押井守的冷静与残酷，沉浸在宫崎骏童话般的人文世界，或是被大友克洋的浩瀚视野深深震撼，但是你可能不熟悉今敏这个名字。他是一个留着个性的胡子、戴着黑框眼镜、长头发的动画导演。但是如果你翻一翻任何一本动画分镜的教材，在范例中都会发现他作品的身影，《千年女优》、《东京教父》、《妄想代理人》，或是《红辣椒》。说起来，今敏算得上是大友克洋的徒弟，这位出生在1963年，毕业于武藏野美术大学的动画和电影的狂热爱好者，在1990年，作为大友克洋《老人Z》的美术设计而踏入动画界，与大友克洋有了较长时间的合作。所以在今敏的作品里，不论是电影蒙太奇手法、精致到位的画面风格，还是浓重而沉着

的色彩设计，都受到了大友克洋的影响。他自己也曾说，大友克洋的《童梦》和《亚基拉》是他受熏陶最为深刻的作品。这也为今敏今后奠定自己独特的动画风格打下了基础。而如今，今敏凭借一部部杰出的动画作品，已经成为与其他3位动画大师齐名的知名动画人。如果你已经熟悉了以上3位大师的作品，那么不妨欣赏一下今敏独特的动画世界观，感受一下他的另类与成熟。

《Perfect Blue》，一部低调的成名作，却最能代表今敏的风格。这部让今敏在世界动画领域一炮打响的作品，在刚刚问世时却一直被人误解是大友克洋的作品。除了因为今敏深受大友克洋的风格影响之外，主要原因是为了提携徒弟，大友克洋亲自出任了这部今敏处女作的策划。所以在宣传这部片子的时候，今敏的名字反而被弱化了。但是，最终这部影片获得的最大的成功就是，让世人知道从此有一位叫今敏的动画人从幕后一跃成了"教父"。

图 34-2

在一般人的概念里，动画片就是拍给小孩子看的。这也是造成中国动画落后的一个观念性的错误之一。在20世纪90年代的日本，为了突破这样一种观念，押井守的《攻壳机

动队》、庵野秀明的《Eva》、中村隆太郎与安倍吉俊的《Lain》等作品的问世，标志着动画也可以很现实、很深刻，用极为成人化的视角去思考。今敏也是在那个时候，在参与《回忆三部曲》的剧本和美术设定后，全心投入到了《Perfect Blue》的创作中。

人们戏称今敏的片子有这样两个特点，一是完美的分镜头设计；二是极丑陋的男主角和极美丽的女主角，而《Perfect Blue》就是开山鼻祖。未麻，《Perfect Blue》的女主角，从小城市到东京打拼的年轻漂亮的女艺人，在经纪公司的安排下从偶像歌手转型为电视演员，却遭到了不知名歌迷的抵制和骚扰。刚刚学会用电脑的未麻发现了一个叫做"未麻的部屋"的网站，其中详细地记录着自己每一天的生活。显然，她被人监视跟踪了。从此以后，怪事一件件发生，未麻身边的人开始遭到残酷袭击，而未麻本身也因为转型不成功造成的巨大压力而变得精神恍惚，几近崩溃。到底谁是凶手，是疯狂歌迷？是未麻？还是另有其人？戏里戏外，到底哪个才是真实的世界？在所有人都认定事情的发展是这样的时候，真相却出乎所有人的意料。

当你刚刚开始播放《Perfect Blue》的时候，你绝对不会想到自己即将看到的是怎样一部动画。写实，悬疑，惊悚，甚至有些暴力，充斥了心理学和暗示成分的手法足以让人在观看完后挥一挥手心的冷汗，放松一下被吊了两个小时的心，由衷地感叹："原来动画片也可以这样啊！"

没错，今敏的目的很漂亮地达到了，并且丝毫不输于任何一部真人悬疑电影，像变了一场不留痕迹的魔术，完美地欺骗了所有的观众。而这场魔术的主要道具就是今敏的蒙太奇剪辑手法，利用巧妙的剪辑将现实、幻想与梦境三者之间的界限模糊，引导观众进入导演布下的阵局。

故事一开场，未麻的出现就是一个典型的邻家美少女形象，善良，敏感，有些内向，生怕给别人惹麻烦。而与这样的形象相对的，就是反对未麻转型的疯狂歌迷，中年男子，丑陋，猥琐，阴冷，还有一只令人感到恐惧的充满着独占欲的独眼。到这里为止，今敏已经布下了第一个局，按照一般的思路，观众会自然而然地认为疯狂歌迷和未麻之间会出现难缠的瓜葛。果然，未麻在经纪人留美的帮助下发现了一个叫"未麻的部屋"的个人主页。在今天看来这不是什么新奇的东西，但是在故事的发生时间，20世纪90年代初的日

本，网络还不是很普及的情况下，未麻惊奇地发现有人在以自己的口吻和心理记录自己每一天的生活，而且非常完整、细致和准确。接着，未麻被跟踪、被寄恐吓邮件，就显得顺理成章。但事情还会更糟，那些帮助过未麻转型的人，都遭到了袭击，每件血案中，被袭击者的眼睛都变成了独眼，这无疑是和疯狂歌迷的特点相一致。

到这里为止，疯狂歌迷构成了第一条线索。

图 34-3

第二条线索是未麻的幻觉和梦境，也是整部片子中处理得最为出色的地方。由于转型失败，未麻被迫开始接拍限制级写真，因此遭受了巨大的压力和痛苦，再加上疯狂歌迷的骚扰，未麻的精神压力越来越大，开始出现幻觉。幻觉中，身穿粉红色裙装的是身为偶像歌手的未麻，纯真而俏皮。她不时地出现在未麻的生活里，不断嘲笑着现在堕落而愚蠢的她。这个幻觉让观众自然而然地认为，未麻是不是出现了人格分裂。而人格分裂也恰恰是很多悬疑题材的惯用手段。尤其在经典电影《搏击俱乐部》等片子的熏陶下，大部分观众都会认为，未麻是在精神分裂的情况下袭击了周围的人。除了幻觉，未麻开始分不清现实和梦境。但实际上，并不是未麻本人分不清现实和梦境，而是镜头所呈现出来的东西让观

众分不清哪个是现实，哪个是梦境了。最经典的一段就是未麻连续3次的梦中梦。惊醒，惊醒，再惊醒。行云流水般的剪辑，没有一丝破绽，到底哪个是真的？可能观众自己都被搞糊涂了。最后最容易下出的结论，就是未麻真的精神分裂了。但是当我们知道了最后的结局之后，才知道这个著名的梦中梦镜头，完全是被导演的剪刀给骗了。举个最简单的例子。如果我们把一个人3天的生活完整地记录下来，然后只保留每天醒来的那一段，其余的时间都剪掉，那么，这就是一串梦中梦中梦，但实际上，只是剪辑中时间的省略罢了。但是，就是这样的一个简单的戏法，直接把观众引向了一个错误的胡同。

但是今敏似乎还不甘心，非要把观众彻底弄晕。于是第三条线索出现了，就是未麻的戏。我们常说戏如人生。在影视创作中，常常用戏来暗示现实世界。这样的手法在今敏的另一部知名作品《千年女优》中得到了延续。整个片子里加代子戏里戏外的穿插手法就是照搬《Perfect Blue》。未麻转型为电视演员，在一部电视剧中演了一个很小的角色。而巧合的是，这个角色的很多情节，台词就像是未麻现实生活的映衬。当然，这是导演刻意安排的结果。未麻的戏和未麻的现实生活同时上演，最终戏的结局是，未麻扮演的角色在妄想症的情况下幻想出了自己的世界。

看到这里，观众的思路已经彻底纠结了，凶手到底是谁？是疯狂歌迷不满未麻的转型？还是未麻本身的人格分裂？还是两者皆有？又或者，这一切全部是未麻的幻想？包括自己是偶像歌手的身份？但是，在观众还没有任何喘息和思考的机会时，真相揭露了。可以说在意料之外，也在意料之中。因为再回过头去看，剧中实在留下了很多隐蔽的伏笔。只不过，都被今敏刻意安排的陷阱所掩盖了。看过《保镖》的观众一定记得其中的结构设置，和《Perfect Blue》有些相似之处。在早期的悬疑创作中，创作者为了误导观众，通常设置一条错误的线索掩盖真实的线索，后来技术成熟后，创作者技高一筹，开始设置两个都很像真相的线索，让你在犹豫是这个还是那个的时候，忘记了真正的真相是在这两者之外的。但是影片最终，未麻神秘地一笑，还是留了一个开放式的尾巴，所以说，到底真相是什么？只有今敏本人知道了。

可以说，今敏在处理这些线索上，手法大胆熟练。但是，除了片子本身设置的悬念手法之外，其中反映的社会现实也是片子的一大看点，也是这部片子真正的内涵所在。毕竟

再漂亮的手法，刺激过后，再看几遍也会感到无味，但是通过悬念所传达出的象征和暗示却是值得回味的。

片子中，未麻的转型其实是无奈的商业化、娱乐化包装的结果。过大的压力，紧张的生活，其实也是现代都市的真实写照。拥挤的地铁，狭窄的房间，被窥视般的生活，这些压抑的场景已经让人觉得透不过气，确实是发生恐怖事件的好背景。剧中更有些讽刺搞笑的小细节，比如在书店里，几个年轻人讨论着"现在日本的恐怖电影越来越差了"，不知道今敏在设置这样的小细节时，又是怎样一种心情呢？

图 34-4

《心理游戏》
——什么是另类

图 35-1

动画有无尽可能性，这是当我看《心理游戏》时最大的感受。对于这部获得2004年度日本"文化厅多媒体艺术祭"的实验性商业动画电影，了解它的人并不多。但是，什么是创新，什么是另类，什么是酷，看过之后你才会有自己的答案。

影片的卡司是最近几年大名鼎鼎的日本动画工作室STUDIO 4℃，代表作最为人熟悉的就是2007年的《恶童》。整部影片可以说是一个大杂烩，不常接触这种风格动画的人应该会大跌眼镜跟不上节奏，或者对它的"乱七八糟"感到厌恶。没错，这不是一部常规的动画电影，所以抱着看一部打发无聊时间解闷儿的电影的心态的人必定会失望，因为在这两个小时里，你的眼球和你的大脑都要

经受一次高度集中的经历，并且在结束之后依然想去细细探究个中线索，思考回味并且再惊叹一下，然后播放第二遍或者第三遍，也许这样才是完整的解读方法。

《心理游戏》的男主人公西是个典型的普通甚至有点懦弱的上班族。在地铁上遇到梦中情人之后，到她家经营的酒馆里小聚，并且遇到了女主人公的姐姐。但是万万没想到被追讨酒馆债项的人窝囊地枪杀。他死之后遇到了一个超级恶搞的上帝，在走向死亡之门的时候，西突然觉得自己死得太难看、太愚蠢，于是突然拔腿跑向另一个方向……就这样，西又回到了事发当时，于是乎，他和女友及女友的姐姐开始飞车逃命，却不料在大桥上被鲸鱼吞进了肚子。绝望的3人在鲸鱼肚子里的世界中发现了一个已经住了30多年的老人，4个人开始了神奇又快乐的与世无争的生活。但是他们却不知道几个人的生活轨迹中那些微妙的联系。终于有一天，他们找到机会冲出了鲸鱼肚子，获得了新生，而生命又开始了新一轮的延续。

图 35-2

之所以说这部影片另类，更多的表现是在它的美术风格上。导演用繁多的艺术手段极其夸张和有张力地表现每一个情节，并且，不落俗套。在STUDIO 4℃惯用的风格上，大胆穿插了真人写实、蜡笔、漫画、怀旧动画、二维和三维等各种风格，加上镜头运用夸张

极端的怪异视角，呈现毕加索式风格的手绘背景，再加上一点美国动画元素，可谓天马行空，让人震撼。

故事一开场，男主人公遇到梦中情人，两人走在路上。本来是一段很正常的镜头，但笔锋一转，男主人公的脸变成了处理后的真人写实风格，之后，这种风格在人物对话之中适时出现，让这部貌似比较商业的电影霎时间有了实验动画的味道。估计所有的观众都是在这里第一次感受到了这个风格多元化的动画电影的厉害。

当然这只是个开始。男主人公死后遇到上帝的那段戏，相信看过的人一定记忆深刻。前段残酷冷血的记忆还没消退，影片突然来了个 180°大转弯。在一个空白的异次元空间里，居然让男主人公遇到了一个超级恶搞的类似上帝的人物。这个不明生物平均每 3 秒换一个造型，表情动作到位而夸张，梳着头发准备去约会。这里的风格不知道是不是因为导演做过《蜡笔小新》的监督的关系，恶搞得实在很到位。我保证这是所有电影中上帝造型最另类的一个。

图 35-3

还有一场在鲸鱼肚子里的戏。4 个可怜鬼在里面尽情地享受着生活，配合着明快的钢琴曲，几个人玩得不亦乐乎。在这里，整个画面呈现出一种接近美式的简约明快风格，大

块的高饱和度色块，像舞厅一样的炫目的光，平涂的人物，快切的镜头，节奏感强烈，甚至让人有点头晕。但就是这样一种处理方式，却把表现力做到了极致。和在鲸鱼肚子中本来的阴暗潮湿的感觉做了个极端对比，但这确实是人物最真实的心理描写。那种黑暗中的明媚，那种绝望中的激昂，的确需要用这种像梦境般的表现手段才能到位。

除了艺术风格让人眼花缭乱，让你忍不住想看第二遍的另一个原因将会是在这个看似荒诞的故事中的繁多线索。影片中一个大的主题就是曾经出现过的一句话"人生就是选择的结果"，这里有些类似"蝴蝶效应"，许多艺术创作者都擅长并热衷于表现此类主题。而《心理游戏》绝对就是其中优秀的一员。片中的几个人物，男主人公西，梦中情人，梦中情人的姐姐，眼镜男，光头，还有鲸鱼肚子里的爷爷，其实他们的生活轨迹是互相交叉和影响的，只是他们自己在自己的生活中并不能感觉到。影片并不是直接表现了他们之间的联系，而是用了不计其数的细节让观众自己去领悟，就这一点而言，线索的铺设丝毫不逊色于悬疑或者推理电影。尤其是开头和结尾两段头尾相接的碎小镜头的设置，每个镜头只有短短的 1 至 2 秒。但是这短短的 1 至 2 秒，就是把几个人物成长和故事发展完整串联在一起的绳子。

图　35-4

开头女主人公在车门警告灯闪烁的时候飞奔进地铁。第一次，也就是开始的一次，她没有冲进去。而在影片最后，同样的场景，她以同样的方式向前冲，不同的只是更加地卖力，而结果却是大相径庭。任何一件事情的发生，也许只是差了0.00001秒，其结果都会不一样，这是一个很有趣的论点。影片中的其他角色也是一样，一件小事，不同的人生。

但是结果的改变和选择是分不开的，最直白的人生选择就是主人公西和上帝朋友的一段戏。当他知道自己死了，本能地朝那个出口走去的时候，也不知为什么，也许是觉得自己的死相太难看了，也许有其他不甘心的事，或者只是莫名地灵光一闪，男主人公撒开步子向反方向跑去，以至于上帝都来不及阻挡他。这次逃跑显然是成功的。他回到了死之前，他做到了，所以未来也会改变。

当4个人划着小船，冲出鲸鱼肚子的时候，相信你也跟着一起热血沸腾了一番。浪花，旋涡，同伴，船，还有挣脱后那纯净的蓝天。久违的世界，曾经习以为常的世界，突然间那么美好。

这样的情节很容易让我们联想到自己的人生，如果有两个方向的门，你会选择哪一个？你会以怎样的方式选择其中的一个？是顺其自然地慢慢走，还是迈开腿开始奔跑？如果你有一个冲出鲸鱼肚子的机会，你会怎样？会奋战到底吗？会抗争到底吗？会坚持到看见蓝天的那一刻吗？相信每个人的心中都有自己的答案。而作为观众的我们，被感动，被震撼，也许已经足够幸福了。

《蒸汽男孩》

——对科学的执著

图 36-1

对蒸汽时代，国人的心中总难免升腾起一股无法言喻的失落感："中央帝国"失落的200年正是从蒸汽时代开始的。19世纪初蒸汽机的发明和应用，将人类带入了蒸汽时代，同一时期的中国却在清王朝"闭关锁国"的闭塞和"天朝上国"的迷梦中，步向了几乎亡国灭种的灾滞状态。

相对地，日本的大和民族却是牢牢地抓住了蒸汽时代的历史机遇，从一个默默无闻的外岛属国一跃而成为世界军事、经济大国，甚至一度在它曾经赖以依附的"中央大陆"上燃起地狱之火。因而，日本人对蒸汽时代的好感与创作热情总会刺激到我那敏感的"受害者"神经，对《蒸汽男孩》这部影片更是带着先入为主的成见。

图 36-2

意识到这点后,我尽量压抑自己的这种不理智倾向,从纯粹艺术欣赏的角度去理解导演大友克洋通过《蒸汽男孩》想要向观众传达的理念——科学与战争之间剪不断理还乱的关系。本片以蒸汽家族三代天才科学家之间的矛盾冲突为载体,通过主角雷的主观角度在一种疑惑的状态下去挖掘"科学是一把双刃剑"的精神本质。

爷爷是一个非传统教育体制下成长起来的科学怪才,正因其脱离教条的束缚且对科学充满狂热,他的所有创造发明都那么充满创造力与想象力。各种各样天马行空的蒸汽动力机械设定在这样一个人物存在和铺垫下都显得那么理所当然,毫不突兀。正因为他是一位如此伟大的发明家,所以对于科学的伦理观念有着自己绝不动摇的认定:"科学是为了人类的幸福而存在的。"这也是他创造的动力,为财团小姐设计的宠物狗跑步机,为了农业发展而设计的荒地开垦机,为了好玩而设计的潜水艇、飞艇,甚至是后来造成恐慌几乎引发战争的"蒸汽城",他原本的设计初衷是一座飘浮在空中的儿童乐园。但是,科学的发展离不开金钱的支持,当科学与金钱捆绑在一起的时候,这个年迈单纯而伟大的科学家猛然觉醒自己遭到了背叛:他的创造被财团利用来开发军火生意,由于欲望与贪婪,天使变成了魔鬼!

为了体现一名有良知的科学家的责任感，为了全人类的福祉，爷爷决定与自己的发明同归于尽。他向坐在"蒸汽城"主控制台上的亲生儿子开的那一枪，射穿的就是这样一个科学的魔障。

　　雷的父亲，在整个故事设定中相当于一个BOSS的角色状态，但其实他更像是科学狂热的牺牲品。他是爷爷科学创造活动最强有力且值得托付的助手，而财团也是通过他来间接控制爷爷的创造活动的。他没有爷爷那天马行空般的才华（估计是隔代遗传到了雷那里去了），相对地，他显得更世故、更传统、更服从。对财团代表的金钱，服从；对爷爷代表的科学，服从。他像一面镜子，被动地映射外部环境赋予他的影像并将它放大。

　　而我们的主角雷，就像前文提到的，他很有才华，继承了家族对科学的敏锐嗅觉，又有父辈、祖辈所没有的新的东西——对科学本质的极早领悟。雷具备了一切主角应有的素质：勇敢、聪明、正直以及一点点不完美，在全剧的起承转合中，他由一个冲动莽撞少年成长为一个有勇有谋的主角，在他身上清晰可见导演赋予他的使命。他是爷爷的希望，也是爸爸的托付，身上承载着科学的未来。

　　科学就像蒸汽城完结时形成的那朵巨大美丽的冰花，伴随着旋转木马那熟悉的充满童真童趣的音乐，如昙花一现般晶莹剔透。在貌似世界末日的一阵寒冷蒸汽雾肆虐过后，当孩子们从躲藏的角落里哆哆嗦嗦地探出身来，发现原本那黑色笨重恐怖的飞行恶魔不见了，眼前赫然矗立着那么漂亮的白色结晶体，典型的恶魔升华为带羽翼的美丽天使。然后，那孩子小心翼翼地触碰了一下，"叮～"地一声缭绕在耳边，那脆弱的美丽瞬间瓦解，结晶碎片像雪花般飘洒而下，每个人的内心都受到了洗礼般仰望着天空。我们的小英雄带着他的公主如小飞侠那般，背着爷爷发明的飞行器在孩子们的欢呼中掠空而过，等待着着陆。那就是科学的未来呀，只有在理性的土壤下才能开出美丽恒远的科学之花。

　　此外，导演还通过雷爷爷之口，旗帜鲜明地对至今仍然有人拥护的"以科学之恶制服科学之恶"的言论表达了他的态度："谁是敌人呢？真正的敌人来自我们的内心！敌人——不过是我们自己用傲慢与嫉妒、贪婪和仇视塑造出来的产物！"的确，战争、血腥、暴力，这些有哪个不是出自人性中最卑劣的一面呢？尚记得当年历史老师在给我们讲解战争中的科学发展时说过，战后世界科学之所以得到突飞猛进的进步，是因为各国在战争的驱使下，

为了研发先进的武器而投入大量资金，从而客观上促进了科学的发展，但那时的科学是罪恶的，是恶魔手中的玩物。"二战"结束后，人类反思战争的丑恶，反思科学的本质，当人们用当时已有的科学技术去寻求"为人类的幸福"而创造时，科学之花空前绽放。

在此不得不提关于万国工业博览会，也就是当年伦敦世博会的展览馆——水晶宫。关于水晶宫的传说大家应该早有耳闻，与其后的法国巴黎埃菲尔铁塔一样，是引领一个时代的代表性建筑。但可惜已经被焚毁，不复存在。一个巨大的用玻璃和钢铁搭建成的现代实用主义建筑先驱，估计如果到了现在还完好的话，人们必定如同去埃及看金字塔一样抱着朝圣的心情来看水晶宫吧。《蒸汽男孩》里的水晶宫和现实那个不是完全一样的，只是继承了本尊的精华，十足气派。当雷和公主在夜深人静时去感受那一份温馨的悸动时，水晶宫是那般地美丽，毫不比蒸汽之花逊色，但是同样脆弱，为人类的无知、傲慢而摧毁。

此外，这部片子的制作工艺极其奢华，仅是那令人叹为观止的蒸汽机械设定，就让人目不暇接。虽然蒸汽时代已是过去了的历史，我们也正在迈向民族复兴之路，当你带着悲观的情绪细品《蒸汽男孩》的时候，也不免有一种激励的感觉。

图 36-3

《天空之城》
——值得用心去感知的天空

喜欢宫崎骏的观众一定都发现了，宫崎骏先生是一个极富童心的导演，他爱憧憬美好的事物，爱挖掘人性中最纯真的部分，赞赏孩童的天真与智慧，也善于描绘细腻的情感。这是他作为一位德高望重的动画导演的个人风格。也许你在《龙猫》中的童话仙境陶醉过，或者在《千与千寻》的奇幻迷宫中逗留过，那么这部作为吉卜力工作室的开山之作的《天空之城》即将带你畅游一片无比广阔的梦想天堂。我不想花过多的笔墨去描写影片的造型和美术风格了，因为大家太熟悉宫崎骏了，喜欢他的观众也不仅仅因为着迷于精美的画面，他的故事就已经足够吸引人了。

这次，宫崎骏把我们带到了一个奇幻的世界，有着巨大怪异的飞行艇、火力十足的先进武器、高耸在悬崖间的交错的铁轨，又

图 37-1

有着欧洲 18 世纪的街道和工业革命时期高耸的大烟囱。不过不必去追究故事究竟发生在什么时代什么地方,因为即使配上了造型怪异、行动敏捷的天空海盗,一切还是很和谐与合理的。这就是一个宫崎骏想象中的世界,在这个世界中有着一个神秘美丽的天空岛屿的传说,没有人能证明它的存在,但是它却是很多人追寻的梦想。人类从很早之前就向往天空这片神秘又寥廓的领域,从古巴比伦时代的空中花园,到飞机发明的伟大故事,到现在翱翔天空已经变成一件稀疏平常的事,再到人类对宇宙的不断探索进展得如火如荼。但是人类对天空的了解到底有多少呢?那我们就来通过这个影片读读在宫崎骏的世界里,天空意味着什么吧。

故事开始于一颗飞行石,拥有这颗石头的人能在它的庇护下飞翔于天空,更重要的是它可以引领人类去那个传说中飘浮在空中的岛屿——雷帕特——一个蕴藏着无穷宝藏的神圣之地。这样的诱惑驱使着人类不顾一切地去争夺它,冲突的双方是横行霸道的天空海盗以及有着强大军事基础的军队。拥有这块飞行石的女孩舒达,在两方势力的逼迫下跳向了天空。飞行石保护着她降落在了一个宁静的村庄,也带给了她一位值得信赖的朋友巴斯,本以为可以过上一段幸福平静的生活了,但是两方的追杀却随即而来。是啊,被欲望冲昏了头脑的人哪有那么容易善罢甘休呢?于是巴斯用尽自己的全力保护着舒达逃亡。小孩子又怎么对抗得了狡猾的军队呢?最终他们还是被军队抓了去。

图 37-2

来比较一下争夺这块宝石的两方势力吧。一方是由活力十足的海盗婆婆带领的一群行为莽撞的海盗们，他们为财而生，一切有财宝的地方都是他们的目标。但是他们却不怎么狡猾，而是笨拙憨厚，甚至他们追杀舒达的过程都会让你觉得搞笑不断。他们被两个充满智慧的孩子和善良正义的村民耍得团团转，让人看了捧腹大笑。而另外一方的军队，似乎才是更有野心和狡诈的对手，他们不仅拥有威力无比的武器，还虚伪无比，舒达和飞行石都是他们实现可怕野心的工具，等目标实现后便会把他们轻易捏碎。他们抓走舒达后，没有严刑拷打，而是百般示好，最终表明了他们的用意——让作为雷帕特王国继承人的舒达带领他们前往传说中的雷帕特，他们的目的并不是雷帕特上的金银珠宝，而是它蕴涵着的人类还无法达到的强大科学力量，拥有这种力量就可以支配整个世界。

　　没有丝毫利用价值的巴斯被军队放了回来，但是刚逃出虎口的他一回到家中便又掉入了狼穴——他被埋伏在家中的海盗抓住了。但海盗是有着真性情的一帮人，他们虽然我行我素，但是并不虚伪做作，有着江湖中人的人情味。当得知舒达被军队抓住了便决定去劫持人质，虽然他们的初衷也是得到那块飞行石，巴斯请求加入他们的行列前去营救舒达，他们也同意了，就这样巴斯和海盗达成了统一战线。另一方面，被关在军队的舒达，无意间的一句咒语唤醒了沉睡的巨大机器人和古老的传说，机器人的巨大的破坏性超出了军队的预计，他们完全惊慌失措了，但却更加坚定了他们要拥有神秘力量的野心。但是机器人是忠诚于它的主人的，它在舒达面前是一个可爱听话的随从，是她的护卫，在熊熊燃烧的烈火中机器人将舒达放到了安全的地方，自己却被军队消灭了，舒达也正好被及时赶来的海盗和巴斯所救。看着慢慢融化的机器人，难道你不觉得被震撼吗？虽然它身躯庞大，威力无比，但是它为了保护主人而自我牺牲了；虽然它没有痛苦没有知觉，但是却让人感觉到它是有情感有精神的。相比那些为了达到目的不择手段的贪婪又善变的人类，它的忠诚和奉献精神显得尤其可贵，即使它有着可以毁掉一座村庄的威力，也没有邪恶贪婪的人心来得可怕。

　　被海盗婆婆救回的舒达和巴斯重聚，于是开始和海盗一同踏上了寻找传说中的雷帕特的旅程。在途中他们与海盗婆婆彼此互相了解，发现她是一个外表凶悍、内心仁慈宽厚的人，刀子嘴豆腐心的她和憨厚的儿子们过着追求简单的物质满足的生活，对其他人并没有

恶意。舒达、巴斯以及海盗们这个奇怪的组合慢慢在飞船上生活得融洽温馨起来。在他们的协作下他们终于抵达了雷帕特这块神秘和神圣的土地。想象一下天堂的样子吧，这里就是一片仙境，鸟语花香，自然清新，有着古罗马石头砌成的建筑，远离着地球的硝烟。这里也由巨大的机器人保护着，它们的任务仅仅就是保护这里，它们忠诚于这片土地犹如它们生来的使命一般，寸步不离，几百年乃至几千年。它们有着善良和淳朴的内心，保护刚出生的鸟蛋，和小鸟与小动物共存，还会用巨大的手掌摘来一朵小花送给舒达。这样的场景就是让人觉得幸福的，这里的和谐让人觉得舒适，比起地球上人类世界中的你争我夺、钩心斗角一切都太不一样了。

 可悲的是，这样的宁静与和睦还是被汹涌而来的贪婪的军队破坏了，肆虐的炮火打碎了这里的神圣，他们兴奋地在这里掠夺着，像人类任何时候发现了一块未开发的宝地那样疯狂。他们的眼里只有闪闪发亮的财宝，看不见在天空中飘浮了几个世纪的岛屿的真正美丽，他们也不如巴斯和舒达这两个单纯但是意志坚定的孩子，虽然力量微薄还是想要保护这片土地。几个世纪沉淀的气韵和美好在一瞬间就被这么野蛮的入侵破坏得灰飞烟灭了，让人感到无比心痛和遗憾；而更可怕的是同样和舒达是雷帕特家族后裔的军队司令，他想占领的是雷帕特尘封已久的中心力量，那个人类科技还无法触及的力量，然后统治这个世界。虽然和舒达一样来自同一个伟大的民族，却有着这样截然不同的想法，和司令的贪婪比起来，舒达只是想让那种力量继续安稳地维系着这座岛屿的和谐与宁静。岛屿的真相被揭开，它曾经是一个巨大的武器，除了外部的和谐土地，它的内在错综复杂，全由精密的机关控制着，组成一个庞大的武器，而这些能量的来源就是岛屿中心蕴藏无穷能量的巨大飞行石。司令为了得到这能量杀红了眼，甚至将一切他觉得是阻碍的人都无情地抛向天空。这时才想起山洞里的雷爷爷所说的"飞行石有时候带来幸福，有时候带来祸害"，能量和科学技术也是这样，当人类急功近利地想去得到它们的时候有没有想过后果呢？真正有智慧的人是不会创造出危害人类的东西的，无论这个东西有多么地完美与强大。这让我想起了天才画家达·芬奇，他尽管精通一切科学技术，甚至在原子弹诞生的几个世纪前就发现了它的威力和原理，但是他还是在临终之前毅然烧掉了所有的手稿。有后人说，如果有他的手稿，科学将进步几百年，但是究竟有多少人明白他的用心呢？我想当他的在天之

灵看到原子弹带来的无数死伤的时候，心是很痛的吧。

　　故事的结局是令人满意的，恶势力终究会是失败者，不然人性就太脆弱了。岛屿最终在舒达和巴斯的咒语中解体，那些强大的武器永远地消失了，虽然随之而去的是先进的科学资源，但是这两个孩子还是做了正确的决定。因为对最单纯的心灵来说宁静才是最宝贵的，与其这样的力量被不怀好意的人滥用，不如让它回归到原点吧。岛屿最后只留下了温馨的外在，生活在上面的机器人和生灵将继续这样和谐共存，这才是天堂应该有的美丽景象，才是人类数千年来对天空向往的最完美的答案吧。宫崎骏先生在影片中随处都透露着他个人对于人性和科技的认识，在这个科技日益膨胀的年代，我们的生活真的像说的一样便捷了吗？难道我们不像被复杂机械和先进科技所操纵的傀儡吗？是不是有时候也应该回归到最原始的状态，像宫崎骏笔下的孩子一样用最干净的心灵认识这个世界呢？现代人类的野心太多，总是想要占领和寻求一切的未知，森林也好，宇宙也罢，但是得到了这些人类生活真的变得更好吗？人感到更幸福吗？并没有，相反地我们忽略了那些美好的传统，善良、正义和真诚。这个宫崎骏先生在1986年想告诉我们的道理现在依然需要被关注吧。

　　一部《天空之城》能带给你除了画面和故事本身之外的很多收获，让你慢慢细嚼宫崎骏崇尚的孩子的世界，细细品尝在你争我夺背后的人性的真善美。还在等什么呢，让这缓缓奏响的天籁之音带你领略真正的天堂吧。

图 37-3

《攻壳机动队》

——生命的定义

当你在繁华的都市中穿行,当你在静谧的月光下漫步,当你在餐桌旁品尝着咖啡,当你在电脑前享受着网络带给人类的乐趣时,你可曾想过生命的定义究竟是什么?你可否想过,当这具备无限潜能的电脑能像DNA那样作为人类生命的基础,创造出人的记忆,创造出人的意识时,人类还有灵魂吗,人类的生命还能称之为生命吗?这些看似很晦涩的问题,也许现在无人能够回答,但是《攻壳机动队》却向我们诠释了有关生命的理念。

1995年,日本三大动画监督之一的鬼才押井守制作出了一部震撼全球的动画片,此片后来甚至成为《黑客帝国》的灵感来源,它的名字叫做《攻壳机动队》。

在我看来,《攻壳机动队》的出现完全颠覆了人们对动

图 38-1

画片的一种潜在概念——动画片只是供人们在闲暇时娱乐消遣用的。若我们抱着这样的心态去欣赏这部片子，我想未必能看懂电影深层的内涵。影片的英文名字叫做《Ghost in the Shell》，直译的话应当是"壳中的灵魂"，而这个"壳"在片中的定义我想就是人的肉身。这部电影完全将动画片上升到一种新的高度，引发我们去思考生命的定义。而这种科幻的假设、现实的思想，正是本片最大的看点，也是最值得我们慢慢去回味的地方。

 影片中女主角素子说过的一句话给我留下了很深的印象，"也许我很早以前就死了，现在的我只剩下义体和由电子脑构成的虚拟人格。"没错，如今人类正毫无顾虑地享受着计算机带给我们的无限乐趣与潜能，我们虽掌控着计算机却也离不开它。日积月累，科技越来越发达，是否会有那么一天人类自食其果，没有了心灵的寄托，终究被电脑所控制？影片的背景是在2029年一个看似中国香港的地方，这个时代人类的各种器官都可以被人造化，甚至很多人的大脑都被电子化。这是一个真正数字化的时代，人的身体有着与电脑连接的端口，对这些全身都进行过改造的人而言，肉身躯体只是一个容纳灵魂的容器。影片中有这样一段小插曲：一个开垃圾车的男人被片中最大的反派角色傀儡师注入了一段虚幻的记忆，他一直以为自己有着美丽的妻女，并时刻把天使般的女儿的照片揣在身上。但其实这一切都是假的，他原本的记忆早已被篡改，做事的动机也是在别人的暗示下进行的，这个男的一直是单身，那张他最宝贝的女儿的照片只是他自己的独照。男人痛苦着说："可以让我忘掉这个梦吗？"这个男人已经完全丧失了属于自己的记忆，拥有的只是电脑给他的一场梦。这是多么的可悲！一个人若是没有了应当属于自己的记忆，那他还是原来的自己吗？所以女主角素子看着他，沉默了，然后不断地迷茫着，"什么是我"，"我还是我吗"。素子同样没有属于自己的记忆，不知道自己的童年。她茫然地走在街上，看着川流不息的人群，看着商店橱窗里的人偶模特，她依旧迷惑着，思考着生命的定义。

 写到这里，不得不提一下影片中的一组经典镜头——一切时间都被放慢了，飞机缓缓地掠过，轮船缓缓地驶过，路人们麻木地行走于街头，人偶模特同样面无表情地站在橱窗里，高大的建筑物在雨中矗立着。这段镜头中，没有一句对白，画面始终保持着一种灰暗的色调，只有影片的主题曲鬼魅谣响彻云霄。这首曲子没有朗朗上口的曲调，主唱者用她高亢的声线吟唱着，给人诡异加冰冷的感觉，就像女主角素子处于这个满是机器的信息时

代感受不到任何欢乐，她始终睁着一双大而无神的眼睛，看着这个让自己迷惑不已的世界，虽然人类在不自觉地衰落着，但自己是否还是和行人们一样有着属于人类自己真正的意识呢，还是彼此都像这商店里的人偶一样已经丧失了自己的灵魂？这段意蕴深长的意识流式的画面，可谓全片的点睛之笔，运动的镜头加特别的背景音乐，也铸就了押井守特别的电影风格，这些我们在他之后的很多动画电影中都能看见。

图 38-2

图 38-3

影片最后，傀儡师找到了素子，要求与素子合二为一，原因是这样可以不断优化自己，并让自己的后代在网络上无限延续下去，就像人类遗传基因留给后代一样。素子想着长久以来一直困惑自己的问题，终于答应了傀儡师的要求，两人融合成了一个新的生命。这段情节，应当是全片的高潮了。纵观整部电影，我们很难找到像这个情节中如此多的对话，在素子和傀儡师简明扼要的对话中，我们终于可以慢慢地体会出导演究竟想要表达一种怎样的思想。从那堵载满战斗激烈痕迹的墙上，我们看到了人类的基因图，人类就是靠着这个不断繁衍自己并且优化自己。可是科技的发达完全将这一定律改变了，它能将人的记忆（我们也可称之为意识）复制、克隆，这已完全把人类精神方面的东西物质化了。生命是短暂的，人类害怕面对终有一天的衰亡，所以想控制住自己的生命，不断尝试着各种途径延续自己。可是，生命真的能被控制吗？就算能控制得了肉体，有时很多情况会像蝴蝶效应一样无法掌控，就像素子和傀儡师，他们都在意料之外地有了自己的意识。

还记得前面说的那首鬼魅谣吗，音乐其实有着它一定的规律：一记女声，然后一记太鼓，接着再一记铃声，然后整首曲子就是不断重复这个顺序，但是它的配乐会越来越丰富，每次循环都加入新的元素，像小提琴、混音等，就算乐曲中每个单元的旋律都是相同的，但是由于不断有新元素的加入，曲子已经和原来完全不同了。这样的巧妙安排我认为与影片的主题也是不可分割的。我们能不断复制出肉体，但是精神是无法复制的，就算我们认为很完美地克隆意识了，但其实新的物体已经在悄悄发生改变了。

图 38-4

很多人都说《攻壳机动队》是一部极其晦涩的片子，但是只要慢慢品味，不难发现片子并不像人们说得那样黑暗，那样令人迷茫。片子 TV 版的片尾曲这样唱道："静止的世界在遥远的彼方，为了不必再更加畏惧虚无，我可以，挣扎着从深处逃脱，然后升到前所未有的高度，望着未来而微笑，与全新的自我一起，待到太阳升起之时……"当然，《攻壳机动队》并没有结束，它还有第二部剧场版，片子并不是在素子望着庞大的世界思考时就结束了。看了这样的歌词，我想说我们不必一味地追求绝望和悲情，好的动画片是能给人带来无限希望与光明的，个人的精神虽然很渺小，但只要内心存在希望，我们的生活必会达到一个前所未有的高度！

《风之谷》

——一千年后的一个天使般的女孩

当风之谷再也没有风的时候,当人们心中再也没有希望的时候,愤怒占据了天空,危难就要来了。

片中从山谷到村落,从野兽到植物,所有的细节似乎都寄托着宫崎骏的创作思路。他塑造的那个魔幻的超现实主义世界,投下的全是现实的影子。《风之谷》中有很多让人难忘的东西,但我相信很多人都会像我一样最难以忘怀那个可以驭风驾驶的小女孩。娜乌西卡的形象连续10年在日本本土排在人气女主角的第一位。她是宫崎骏笔下最完美的女主角,她的完美在于她令人折服的坚强和奇异的灵性。我甚至觉得宫崎骏意图把娜乌西卡作为他本人的复件,因为他把自己太多的想法和心意放到了娜乌西卡的头脑中。她敏感得像打开了全身的细胞以接收外界的信号的精灵,像一个游走在人类、野兽、植物与自然之间的媒介体。

片中最触动我的就是娜乌西卡对于交流的不可思议的魔力。现实生活中人们的交流是那么脆弱而扁平,语言像是几乎无能的工具。娜乌西卡的灵性却是完全立体的,她几乎可以用任何一种方式去交流,无论是人、是敌人、是兽、是虫还是树木。

最初是那只受惊的狐松鼠,红着眼睛竖着毛,时刻准备攻击。娜乌西卡只是坦然伸过手指让它去咬,流了血也无所谓。娜乌西卡竟用这种方式使对方平静,她总是卸下任何武

装，犹如赤身裸体一样化解敌意。这是她和兽的交流，一种语言之外身体性的沟通。这让人感到神奇：这种坦然的表达，竟然那么容易被理解。

图 39-1

还有虫的世界。没有一个人认为人和虫是可以交流的。人与虫相互憎恨，从来没有想过能共同生存，甚至当人类误入虫的世界惊扰了荷母，就只会急躁地掏出武器准备攻击。娜乌西卡是唯一一个想到去和虫对话的人。她相信虫只是敏感地想自我保护，它们并不想挑起战争。娜乌西卡的勇气像一块魔石，让所有人都惊讶地闭上嘴。飞行器漂浮在荷母巢穴的水面上，娜乌西卡放下武器，轻盈地走到机翼尽头，昂起脸，用一种渗透人心的坦然注视着几十只宫殿般巨大的荷母。荷母伸出千万只金黄色的触角包围着娜乌西卡的身体，如此温暖，好像看到童年的阳光。娜乌西卡在这种包围中似乎褪去了盔甲，褪去了所有外衣，回到了小时候奔跑的草地，听到了最熟悉的儿歌。那一幕，感人至深，让人无法不相信沟通的信念能战胜一切，即使没有语言，即使远在不同的世界，即使曾是敌人，即使根本是不同的生物，沟通仍然可以那么简单和完美。这时，真觉得宫崎骏是拥有魔力的，他能使那沉默的、庞大的、令人恐惧的荷母，也拥有可以让人触摸的灵魂。当它们愤怒的时候，红色的眼睛染亮天空，让人感到绝望；但当它们平静而友善的时候，眼睛就像湖水一

样碧蓝而清澈，透明得能映出天空中飞鸟的影子。当成群的善意的荷母像蓝色的潮水一样退去，你简直都会觉得连荷母也是那么可爱了。

娜乌西卡又像是人类与自然界之间的媒介。当人类憎恶那些有毒的植物，憎恶飘扬着邪恶孢子的腐海，并绞尽脑汁去争取最后的生存地盘时，只有娜乌西卡知道这毒源自人类，是人的污染产生的反噬的自然。她相信植物是善良而纯净的，只要有干净的土壤生存，它们就会用自己的躯体一点一点净化毒素。而所有人都认为植物是邪恶的，会产生有毒的孢子。娜乌西卡只能偷偷地把树木和花种在地下室的花园，用没被污染的地下水浇灌。她了解植物的心性，竟亲手塑造了一个极度纯净的花园，开满了绚烂夺目的花，这是她和自然自由对话的一小块圣地。而她对外界依然感到无力，四处充满愤怒与敌意，毒气在向她的家园蔓延，人们在与虫争夺着生存领地，甚至人与人之间也是无休止地侵略与征服，人类的野心竟驱使他们唤醒最具攻击力的怪兽，以自我毁灭的方式去换取梦想的财富。贪婪与自私让人们只想到自己眼前的利益，从不考虑他人，不考虑自然，重复着用暴力去索取，义无反顾地走向灭亡之路。

这让人觉得《风之谷》其实是一部忧伤的电影，娜乌西卡这个小女孩的身上承载了宫崎骏本人太多的忧虑与哀愁。片中的未来世界与现实中人类的作为不谋而合，这像是宫崎骏对人类命运绝望的预言。娜乌西卡是唯一清醒的人，这使她极度孤独，每一次都是她一个人挺身而出去化解冲突，每一次她都奋不顾身。当人类自相残杀时，她不顾一切地去说服他人停止厮杀；当人和虫面临最后的决战时，她甚至愿意牺牲自己以换取和平。"战争只能使人类灭亡，只有和平才能生存"，这个信念甚至要用她最终的性命以换取人们的理解。这让人觉得，和兽、和虫、和自然的交流都那么容易，和人的交流却那么艰难。

娜乌西卡因此而孤独，她总是在思索，总是在寻找着什么，以至于那个无足轻重的男主角评价她是个"不祥的小孩"。当他们一起随流沙坠入地下，娜乌西卡竟发现了她梦中的纯净世界：干净而透明的溪水，蓝色而安静的参天大树，金色的一尘不染的土地，可以尽情呼吸的空气，光线随着流沙一起洒向宁静的世界。男主角惊讶地发现，娜乌西卡竟久久地匍在土地上哭泣。

娜乌西卡的梦想是什么呢？就是这种让人感动得流泪的宁静吧？一切都那么和平，一

切都按照自己的方式去生长，又能相互和谐。娜乌西卡梦想的是一个平衡的世界，人类与人类间的平衡，人类与兽的平衡，人类与自然的平衡。决定这一切的核心，必然是人类。可是人类却在不停地打破这种平衡，他们相互争斗，攻击虫的世界，拼命向自然索取，并放出毒素。人类又是最缺乏灵性去交流

图 39-2

的生物，他们听不到虫的声音，听不到植物的声音，听不到对方的声音，也听不到娜乌西卡的声音。即使是那位善良的男主角，已经竭尽全力地去理解娜乌西卡，却还是对她的想法懵懵懂懂。最后，他只能凭着对娜乌西卡本能的信任，劝说族人放弃攻击风之谷。他也许是人类的一个代表，虽然缺乏灵性去看到自己的未来，但只要努力和真诚，还能够挽救自己而走向生存。

《风之谷》这部动画电影让我对宫崎骏佩服不已，他将自己对于人类、自然、战争的理念淋漓尽致地表现在电影中，简直无法阐述得更清楚了。他因此被奉为环保主义者的教父，也像预言家一样揭示着人类的未来命运。但这个影片真的让人对现实产生巨大的怀疑，对人类的愚蠢感到极度灰心，如果不是影片最后的那一株萌芽的树苗，真会让人以为等待人类的只有绝望了。那株树苗似乎是人类对未来的选择，到底是选择继续厮杀争斗还是选择打开心扉相互交流呢？今天的人类依然继续着那些肮脏和愚蠢的行为，他们过度开发自然资源，每天产生着大量有毒的垃圾；他们掠夺别人的财富，发动残酷的战争；依旧认为种族高于一切，藐视和憎恶他人；敌意充满世界的每一个角落。而核武器的产生难道不就是片中那毁灭一切的怪兽吗？宫崎骏的电影是他用尽心血向人们发出的一个危险的信号，如果再不停止愚昧而疯狂的走向毁灭的脚步，人类的命运将难以挽回。宫崎骏希望人们重新审视自己，对过去进行深刻的反思。人类不该盲目地高傲自大，不该以为自己是这个地球居高临下的主人。人们不能再一如既往地自私了，应该平静下来，听听别人的声音，听听

别的民族、别的国家的声音，听听兽和虫的声音，听听植物和自然的声音，听听地球的声音。人类应该和一切生物平起平坐，人类之间也应该绝对的平等。而交流，应该是人们挽救自己的唯一手段吧。从这个意义上来说，宫崎骏也渴望传达出"世界大同"的信念。但在以利益驱使着世界前进的今天，"世界大同"听起来是那么遥远而可笑。这部电影最终能产生多大的意义呢？就像是John Lennon的那首《Imagine》，曾打动那么多人的心，可歌中那和平世界今天看来依旧遥不可及，甚至是幼稚而荒谬的。看到今天的地球上依旧不间断的炮火和人们对霸权的野心，John Lennon和宫崎骏都会深深地叹息吧。哈姆雷特的那句"生存还是毁灭"，真是必须在今天做出选择了。到底是走向绝望还是希望，我想宫崎骏是相当忧虑的，但他最终还是在影片结尾生长出那个希望的树苗，给人类以挽救自己的可能。

像娜乌西卡那样去交流吧。微笑着去倾听他人的声音，解除全副武装，让自己坦诚地、赤裸地、毫无防备地去交流，只有这样，我们的家园才会有一天变成纯净世界。

图　39-3

图　39-4

《国王与小鸟》

——经典所以不朽

"爱情哪，总要有所选择。"

"要选择值得爱的人。"

"你呢，你爱谁？"

"我？我只爱你。你呢？"

"跟你一样，我也只爱你。你是最好的扫烟囱的人。"

"你是最美的牧羊姑娘。"

"那别的姑娘呢？"

"我，做梦都没想过。"

 法国动画片《国王与小鸟》，是导演倾尽其30年心血全力打造的一部作品。这部世界经典动画片诞生时即在世界引起了轰动，如今仍然一如既往地吸引全世界的孩子和大人们。记得我在很小的时候就看过这部经典的动画。中国观众们也对这部伟大的动画片记忆犹新。那是一个魔幻般令人着迷的故事，诙谐的法国式对白和幽默，浪漫的法国情结，充满想象力的动画设计……而它本身就是世界动画史上一个完美而动人的故事。

 该片改编自安徒生童话《牧羊女和扫烟囱工人》，经过导演保罗·格里牟30年的努

图 40-1

力,全片活泼生动,自始至终贯穿着法国式的智慧、幽默色彩。故事发生在一个虚构的塔基卡迪王国中,这个机械科技极其发达的王国里有个性格暴戾的国王"夏尔第五加三等于第八,第八加八等于第十六陛下"。一个迷人的牧羊姑娘和一个扫烟囱工人坠入爱河,但是国王却想霸占牧羊女。一只小鸟意识到了险情,千方百计帮助这对恋人逃跑,但结果和扫烟囱工人一同被捕并被关入狮笼。小鸟和扫烟囱工人最终合力组织狮群救出牧羊女,击败了国王,而一对有情人终成眷属。

相比美国的影院动画片,《国王与小鸟》洋溢着质朴的味道而不是散发着商业化的气息,它带给我们的是一个全新的视听享受。这部经典的动画电影在1980年首映时,一经推出就被认为是法国动画史上巨大的突破,就像20多年前人们所期待的那样。《国王与小鸟》是保罗·格里牟导演的代表作,这位导演终其一生都在维系那种把动画片当做个性化作品的感觉,在这部动画片中也是同样有所体现。

　　我不得不佩服法国人做动画的这种个性化,包括后来法国的两部经典动画长片《疯狂约会美丽都》和《青蛙的预言》,在影片中非常自然地体现着法国式人文精神的独特,那个长长的国王名称"夏尔第五加三等于第八,第八加八等于第十六陛下"就足够可笑的了。《国王与小鸟》带给观众一种质朴的视觉,比如它的画面色彩,那是种泛旧的颜色;比如片中的角色,独特的人物造型和表现手法,拟人化的动物形象,没有任何华丽的修饰,透着温馨的回忆。那个可笑又自负的暴君落个如此可怜的下场,却无法使观众对他生出一丝怜悯;机械而愚笨的警察们非常绅士地行脱帽礼;那只机智勇敢、富有正义感的小鸟无疑是人见人爱的;美丽又略带羞涩的牧羊女;善良的扫烟囱工人。片中的角色们带着

最本质和单纯的善良抑或正义、邪恶抑或狡猾，正如导演格里牟说他追求的不是现实主义而是艺术上的真实。

《国王与小鸟》带给我们不同于美国动画的感受，尤其是片中充满的天马行空的想象，将现代机械文明巧妙地结合到了中世纪的时代背景当中，飞行器、先进的升降梯、无处不在的能够将人掉下的地板、无处不在的陷阱、用雨伞当做降落伞、能够当翅膀用来飞行的蝙蝠大衣，甚至连隐身术都被拿了过来，还有那只可爱的黑色小鸟，这些正是本片的独到之处。即使是成绩辉煌如宫崎骏大师也公开声明《国王与小鸟》对其有巨大的影响，甚至可以说是因为看到了本片后才会有了今后吉卜力工作室的诞生，以至于从之后宫崎骏动画中的机器人造型、奇异的飞行器都能清楚地看出《国王与小鸟》影片中铁巨人和飞行器的影子。

图 40-2

浪漫的法兰西精神，也是《国王与小鸟》这部动画影片的又一个魅力所在。不同于美国动画如《埃及王子》或是《小马王》那样振臂高呼地呼吁着自由，法国动画《国王与小鸟》用近乎诗意的语言讲述着关于压迫与革命的精神。这让人想到两百年前的法国大革命，以及在这场大革命中体现的法国人的精神。

"夏尔第五加三等于第八，第八加八等于第十六陛下"显然就是法国末代统治者路易

十六的缩影，国王性格暴躁爱好狩猎且喜欢滥杀幼小；画中国王取代真正国王的情节大有大仲马名著《铁面人》中路易十四的味道；塔尔卡迪城里到处是抓小鸟的陷阱、抓老鼠的陷阱、抓小孩的陷阱以及满足国王害人欲望的各种陷阱；居住在地下城里没有见过阳光的贫民们无疑就是对残暴统治最好的控诉；小鸟象征着自由和幸福，地下城的人们看到小鸟后都大声欢呼；而地下城的盲人乐师总是向往着太阳和月亮，向往着外面的世界，不断地用优美的音乐表达情感，这象征着法国人民不屈不挠的梦想；而铁巨人的出现是影片的一个转折，它是国王最后的武器。铁巨人在国王警察们的操纵下肆意破坏着地下城，铁巨人是象征着权力与暴力的国家机器。猛兽们的暴动就仿佛当年法国大革命的重现，被粉碎后的宫殿代表着暴政的终结和被冲破的牢笼。

革命与反抗最初应该是从那只小鸟嘴里的冷嘲热讽开始的，而且相当有力，直接划破了国王的颜面，刺伤了他的自尊心。真正的革命源头是一个牧羊女和一个扫烟囱的穷光蛋的反抗。国王要强占牧羊女，牧羊女与跟她相爱的扫烟囱的穷光蛋一起反抗出逃。国王要娶牧羊女的理由是书上都是这么写的，"美丽的姑娘嫁给仁慈善良的国王"，但是这个仁慈善良的前提却被国王忽略。发生在丑恶的宫殿里的婚礼就是讽刺的对比，国王强行拥着牧羊女，而一边他的爱犬却是自愿地庇护着几只幼鸟。影片的最后，国王被自己的铁巨人吹飞则代表着他的政权彻底地被推翻，也是人民走向新生的标志。

其实《国王与小鸟》的剧本诞生于1949年，那时法国人还对"二战"期间被德国人

图 40-3

图 40-4

占领的屈辱历史记忆犹新，故事的情节包含了残酷压迫和极权统治最终必然崩溃的政治意味。影片的最后一个场景是代表着国家暴力机器的铁巨人坐在王宫的废墟上沉思，一只小鸟又误食了笼中的诱饵而被关进笼子，铁巨人打开铁笼放飞小鸟，鸟笼被铁拳击碎。所有的观众都会对最后的这个结尾记忆深刻，这无疑象征着为自由的斗争取得了胜利以及对美好明天的向往。这种浪漫的承载尽管和《大独裁者》结尾一样有些老套，但不能否认，自由、反抗、爱情和幸福是人类艺术永恒的主题。

《国王与小鸟》可以真正称得上是影响了整整一代人的经典，也成为了后来无数动画作品的参照，所以回到本文的开头——它是世界动画史上一个完美而动人的故事。在这部影片中，你可以看到美丽的爱情和幸福、坚定的自由与反抗以及法兰西式的黑色幽默和巧妙的娱乐性安排设计。出色的制作以及天马行空的想象力使得这部动画被列入了不朽的经典行列，从此法国动画开始为世人所瞩目，并且对之后世界各国动画制作都产生了巨大的影响。无论如何，这绝对是一部你看过之后仍会久久回味的动画经典影片！

主要创作人员

导演：保罗·古里莫（Paul Grimault）

编剧：安徒生（Hans Christian Andersen）

保罗·古里莫（Paul Grimault）

《黄色潜水艇》

——想象力决定一切

对 20 世纪 60 年代那点事大家都很陌生，无可厚非，将来会看这本书的人多是"90后"、"80后"、"70后"的人……即便是"60后"的那阵子最大也只是 10 岁左右的小屁孩而已。而且那时候的中国，按我最敬爱的周总理的话，还在"关起门来打扫灰尘"，真正战战兢兢地敞开心扉那也是"80后"才渐渐兴起的事了。了解《黄色潜水艇》这部动画影片，必须带着朝圣般的心境去吸收一些 60 年代世界的事，因为这不仅仅是一部经典的动画电影而已，更是一部蕴涵了披头士乐队（又名"甲壳虫乐队"（The Beatles））精华的经典音乐 MTV。

2001 年，法国后现代大师德里达说"60 年代发生的事，动摇、改变了世界的根基"。60 年代，特别是其后期，西方世界在经历战后 20 多年的发展和繁荣之后，普遍出现了严重的政治动荡和发展迟缓。第三世界的迅速崛起震撼了世界，反对帝国主义和新老殖民地的革命运动不断高涨，武装斗争波澜壮阔，捷报频传。美国的侵越战争激起了全世界和平正义力量日益高涨的反战、反帝运动。美国国内的反战运动、黑人民权运动、妇女运动、反传统运动愈演愈烈。《法国 1968：终结与开端》一书中写道："'六十年代'是美国人权、新左（派）运动的同义语。"以 1968 年震动世界的法国学生运动为代表的学生工人运动席卷多数发达国家，主要发达国家响起激烈的造反之声，激进的造反者甚至已在设想"后资

本主义"的新秩序。在思想文化领域，西方发达国家20世纪50年代初发端并盛极一时的以麦卡锡主义为代表的右翼保守主义思潮已成强弩之末，后现代主义异军突起，左翼思潮在不长的时间里席卷西方主要国家，西方新左派的影响迅速扩大。西方左翼对当代资本主义的批判达到一个新的高度。

图　41-1

　　披头士乐队是整个60年代的代表，而动画片《黄色潜水艇》色彩鲜艳、音乐纷呈、故事曲折、节奏激荡，完全将那样一个动荡、激进、戏剧、激情迸发的年代概括了。

　　历史总是在不断地复制自己。兴许是巧合吧，世界经历了战后将近60年的高速发展，目前我们正面对据说可媲美20世纪30年代末席卷世界的经济危机（"大萧条"时期）的金融危机，人们甚至已经想好了相应的名字——"大衰退"。我们同样面对一个必将载入史册的充满戏剧性的时代，看《黄色潜水艇》将为我们打开一扇窗，来更好地面这个世界：了解它，战胜它！

　　黄色的明度比较高，看上去明亮鲜艳。尤其在低明度色彩和其补色的衬托下，十分鲜明，黄色是光源的主要色泽，所以便有了光明、希望的意象。黄色潜水艇是一个标志、一杆旗帜，象征着在爱与和平口号的感召下，艺术对科学的正确引导。而这种觉悟与认知正是当代中国社会所亟须突破的，比如我们高中阶段的所谓"文理分科"的教育体制就是严重违背艺术与科学正确关系的一种社会现象。

影片中的黄色潜水艇神出鬼没，可以在利物浦昏黄灰暗的工业文明天空下缓缓前行也能在科学的海洋（The Sea of Science）中自由遨游，随心所欲地驾驭、变幻出各种超现实的道具、武器、战斗方式……《黄色潜水艇》是一部迥然于传统叙事动画片的真正意义上的"想入非非"的艺术品。

图 41-2

图 41-3

片子一开始以乔治·马丁的弦乐引述花椒国是色彩艳丽、祥和、充满美丽与快乐的桃花源，由林戈（Ringo）演唱的主题曲《黄色潜水艇》象征着花椒人民一片朝气。此时的花椒国象征的正是艺术给人们的思维带来的美好、和谐。谁知好景不长，恶棍蓝色坏心族来势汹汹地向花椒人民进攻而来，不费吹灰之力就将花椒国的美好毁灭殆尽，人们毫无招架之力地被剥夺了美丽色彩进而被禁锢。勇敢的弗雷德慌忙中被长老送上了高高祭坛上的黄色潜水艇，匆匆踏上寻找救世主的旅程。

20世纪60年代的利物浦，钢筋水泥土的灰暗丛林里一曲《Eleanor Rigby》将当时人们心中的孤独、疑惑、冷漠与迷茫诠释得入木三分。这般场景与此时正遭受蓝色坏心族蹂躏的花椒国是那般地相似，现实与幻想之间的界限模糊了。现实世界中的美好被蓝色代表的忧郁笼罩，即便是在本该狂欢的周六晚上都是那般寂寥沉闷。林戈在周二早上的利物浦街头游荡，自言自语表达自己内心的苦痛，却被一架从天而降的黄色潜水艇如影随形地跟随。那正是来自花椒国的弗雷德和黄色潜水艇，他找到了林戈并以一首简单却朗朗上口的歌谣成功地打开了林戈的心门："'H' for hurry, 'E' for ergent, 'L' for love me and 'P' for please help!"（H代表匆忙，E代表紧急，L代表爱我，P代表救命！）

图 41-4

　　林戈的城堡看似守卫森严，笔直的走廊上密密麻麻地分布着无数扇门。可是，一旦走廊上没人了，那门就噼噼啪啪地一扇接一扇地打开，里面各种各样古怪、不可思议的东西穿梭路过：红色的青蛙、飞翔的帽子、一蹦一跳的鸭子、彩色的蜗牛、眨眼睛的黑框眼镜……那辆爬楼梯的红色敞篷汽车说不定就是《汽车总动员》的原型呢。此外，其他3个主角的形象设计也各有特色。喜欢食物和卡通人物的约翰（John Lennon），正享受印加风情冷面的笑匠乔治，自恋优雅的保罗（Paul McCartney）。我还记得，在林戈和乔治间发生的一段有趣的插曲，林戈指出乔治开的那辆汽车是自己的，乔治却不认账：

"你有什么证据这辆车是你的？"

"红色的车身，橘色的轮子。"

车子变成蓝色的车身，橘色的轮子。

"蓝色的车身，橘色的轮子。"

车子却变成黄色的车身，蓝色的轮子。

"……"

"想象力决定一切！"

　　是的，《黄色潜水艇》的想象力和艺术上的造诣是无人能出其右的，至少在我看过的所有这么多影片中。

《青蛙的预言》

——来自天堂的愤怒

图 42-1

"上天将连续 40 昼夜下雨，一场如神话时代的大洪水，会把世上的一切淹没……"

老船长费迪南、妻子茱莉和儿子小汤就住在山上的谷仓内。一天，小汤的好朋友莉莉来到费迪南家寄居，她的父母要到非洲寻找鳄鱼，打算为他们经营的动物园增添新的成员。

时值炎炎夏日，一群青蛙在池塘边向正在游玩的小汤发出了一个惊人的预言："上天将连续 40 昼夜下雨，一场如神话时代的大洪水，会把世上的一切淹没……"一时间，大雨哗啦哗啦地下不停，老船长将动物园的飞禽走兽赶到谷仓内。一夜过后雨水泛滥，他们已经在汪洋之中，谷仓

图 42-2

变成了他们避难的方舟。于是,一次漫长的旅程悄然展开。

　　虽然大家共同乘坐一条船,却未必可以同舟共济。谷仓内的28吨土豆,对于一家人以及那些食草动物们来说,还能过得去。然而对于狮子、老虎等肉食动物,却形同折磨,它们一直对其他的小动物们虎视眈眈。最糟糕的,是他们在后面救上来的一只海龟,是只唯恐天下不乱的动物,给所有人带来了一场比这洪水更可怕的危机——鳄鱼群的攻击。

　　故事结尾,当然是邪不能胜正,一切真相大白,鳄鱼们的误会和海龟的阴谋都像洪水一样退去,天空开始恢复初始的晴朗与明亮,人们的生活归于正常。

　　《青蛙的预言》是由法国疯影工作室于2003年推出的一部动画长片,本片由140名专业动画人花了6年时间手绘而成——这两个数字已足以显出它与美国动画的不同。这部完全由法国人制作的、完全的手绘动画就好像他们的国家一样浪漫,充满了温馨与怀旧,也充满了法国式的幽默与童话;充斥画面的是一种典型的欧洲儿童画风格,每一个静止画面给人的感觉就是一张独立的画作。完整的美术形式,带来完美的视觉效果与画面,所有过程都一气呵成。

　　《青蛙的预言》中角色形象设计很独特,也很可爱。当我似乎已经对美国动画片产生审美疲劳,对日本动画片也不再感到新鲜,法国动画片无疑带给了我一种新鲜的视觉盛宴。看到这部作品中那些可爱的形象、那些可爱的小动物们,我会想起自己在幼儿园时代

的涂鸦，以及那些逝去已久的童年回忆，或许这就是这部法国动画的魅力所在。那个歪歪倒倒的房子，没有透视效果简简单单得好像一推就倒；花朵是一大簇一大簇的油彩，似乎让我嗅到了香味；老船长胖胖的模样非常亲切，好像就是我童年记忆中那个"大胡子船长"；一对大象胖乎乎，眨巴着两只小绿豆眼睛，不时地在窄小的空间里斗嘴；绵羊细细的腿，似乎支撑不了它们毛茸茸的身体；长颈鹿的脖子长得快要升到天上；一对圆滚滚的小猪，每次都会非常开心地大嚼土豆……当所有动物坐在一起手挽手唱歌的时候，我真想冲上去抱抱那对可爱的小猪。这些看上去格外欢乐的小动物们，就像童年塞满柜子的玩具，这些童年里零零碎碎的记忆就这么乐陶陶地挤满了动画中老船长的谷仓。

独特的艺术风格和形式——纯净明亮的彩色铅笔画，带给我时光倒流的怀旧感觉，让我莫名地感动，仿佛又回到了童年无忧无虑的涂鸦生活。画面看似简单，好像都是儿童的简笔画，但画面的细腻，尤其是到位的光影处理，并没有受到简单线条和看似简单形象的影响。彩色铅笔的着色给画面带来了一种文字难以形容的奇妙质感，看似随意变化、细微抖动的线条，细腻中又有着画面的变化感和流动感，总之就是让孩子看上一眼就会喜欢。鲜艳的色彩是法国动画乃至法国电影中的常客，在《青蛙的预言》中，大多数环境都有着自身独特的色调，让观众可以一目了然：夜晚的深蓝色笼罩中的小屋，夜空中有神秘的深紫色；炎炎夏日中是明亮的浅黄色；食肉动物们暴动的夜晚是躁动的艳红色；谷仓着陆后是冷冷的迷茫的白色……在这部影片中，每个不同的环境色彩基调都代表着一种不同的情绪，也预示着故事的发展。这些并不是《青蛙的预言》整个影片艺术风格的全部，它时时刻刻地提醒着关于美好的一切，并不仅仅只限于孩子，其实大人们更需要这份久违的纯真。

《青蛙的预言》不仅风格独特，其中的情节也构思巧妙，可以说片中的细节都充满了奇思妙想，充满了法国式的幽默和法国人特有的情怀。片中的法国式小幽默随处可见，所有的动物都会直立行走并会说话，甚至肉食动物们还会用刀削土豆皮；一对可爱的大象只能拥挤在狭窄的空间里，只能从开着的窗户中露出长长的鼻子，转动小小的眼睛不时地斗嘴；更可笑的是，公象对海龟有过敏症，它的脸上会长痘痘！大家的早餐是像快餐一样的一包包炸薯条；食肉动物们蠢蠢欲动时被关在的不是房间，而是浴缸……法国式的幽默不是像美国动画那样让我立刻开怀大笑，而是值得细细回味。片中有些对白很让我感动，夜

晚老船长关于流星、地球和宇宙的那段话，隐隐解释了人类的出生，充满了法国浪漫的童话色彩；老船长对妻子茱莉说的那句话"我唯一能确认的就是，我会一直爱着你"，洋溢着法国特有的浪漫与爱。《青蛙的预言》不仅是关于小孩子梦想中的故事，也是大人们单纯的心灵直白。

《青蛙的预言》改编自《圣经旧约》著名的"诺亚方舟"故事，但是并非上帝的惩罚，而是关于自然与人、动物与人，关于爱的故事，探讨的是人与自然如何和谐共处等发人深省的内涵。"大雨即将下40个昼夜并淹没一切"的预言由青蛙们说出而非令人敬畏的上帝；所有的动物与人都被迫挤进谷仓，被迫渡过滔天洪水……片中无时无刻不忘强调人与自然、人与动物的和平共处。在这艘船上许多动物就像人一样，甚至它们代表了我们人类，要压抑渴望才能生存。但是这种压抑又是何其的脆弱而不堪一击。可是，我却不能谴责任何一个食肉动物，哪怕是那个叛变者——差点让鳄鱼吃掉所有船上生物的海龟。我还记得老船长说的那句话，"当你点燃复仇的烈火，你永远不知道如何熄灭它"。我想这就是影片想要阐述的关于博爱与宽容的思想内涵。

同时《青蛙的预言》还宣扬了众生皆平等的思想。当所有的动物都聚集在谷仓里避难的时候，当只有土豆可以作为食物，所有的食肉动物都对食草动物虎视眈眈，这时老船长弹唱起了吉他，说大家能幸存下来就是奇迹，希望大家都能接受现实同舟共济渡过难关。

图 42-3

这时所有的动物——不管吃荤的还是吃素的，包括人，都坐在一起大合唱，每当看到这里，我都会被深深地感动。是的，众生皆平等！片中还有一只海龟，它的咆哮与愤怒，真的让人无法记恨，它是最具悲剧色彩的角色。现实生活中，很多海龟被捕捞上岸都被切下四肢，四肢被用来做钓饵而尸体被放在沙滩上暴晒。片中的海龟哭诉人类的行为，它残缺的肢体，它悲惨的过去，都是人类造成的，它是来复仇的。与其说天降大雨是上帝的愤怒，不如说这只海龟就是来自天堂的愤怒，是大自然对人类的愤怒。影片的结局是充满了希望的，除了有"诺亚方舟"中的彩虹出现，更重要的是人们的生活又恢复了正常，这是对善良世界存在的肯定。《青蛙的预言》带有浓烈的儿童式的气息，但是创作者却刻意用贴近儿童涂鸦式的模式来建构影片，这种简单而稚嫩的笔触无一不触及观众们内心那温暖而又遥远的童年记忆。

图 42-4

《想成熊的孩子》
——一部梦幻与现实的童话

你能想象当一个婴儿睁开眼睛看到的第一个生物是一只熊是怎样的结果吗？你能猜到一个被熊养育大的孩子会有怎样的思想和行为吗？你想体会一个人类坚定地要变成一头熊的巨大信念吗？《想成熊的孩子》能解决你所有的疑惑，并把你带入一个充满梦幻氛围却又不时提醒你残忍现实的传说世界中。

这个传说发生在一个了无人烟，甚至生物都少有的地球最北端——北极，也许你开始好奇，在这样的冰天雪地中能有什么故事发生呢？的确，这样的荒芜之地没有复杂的社会矛盾，没有钩心斗角的人际关系，也不具备一个英雄人物诞生的条件，但是这个远离喧嚣的大陆却是酝酿一个传说的宝地。故事的发生地就为传说的展开做好了铺垫，因为这个人际罕至的地方离我们的生活太远了，以至于我们可以随意想象这块神秘的土地，一望无际的冰川，漫长黑暗的极夜，奇幻迷人的极光，难道还没有充分的理由让你期待这片土地上发生的一切吗？

影片的画面给这部片子奠定了一个梦幻的基调。在导演的笔下这个冰雪的世界并不是白茫茫的一片死寂，而是大胆地赋予了它艳丽的色彩：亮黄色的天空，紫色的海水，绿色的溪水，鲜红的山峰。这些绚丽夺目的强烈对比在影片一开场便给观众带来了视觉震撼，强烈的色彩并没有带来浓重的感觉，相反画面的美术风格是柔和的，山峰没有那么锋利，

冰川没有那么冷峻，背景是如中国水墨画般用大块的色块晕染开来的，鲜有细节刻画，给人一种大气的潇洒的气魄。而事实上，如果你留意便会发现，这些场景竟然都是用三维手法制作渲染成二维水彩效果的，让你不得不为影片如此低调而强悍的制作技术而折服。在这样的视觉冲突感中，奇幻和未知也在蠢蠢欲动着。看过《冰河世纪》的观众也许对同样是冰天雪地的环境产生了定式，但是这部影片却将打破你的藩篱，带给你一个奇幻迷人的绚丽冰雪世界。

 传说开始了，开始于两个新生命的诞生——熊的孩子和人类的孩子。但是他们的命运是截然不同的。刚出生的熊宝宝因为不敌狂风和严寒的考验，还没来得及睁眼看看这个世界便到了另一个世界。而人类的孩子却在童谣和暖炉的呵护下诞生，在他的父母为他的诞生而欢呼雀跃时，熊夫妇却为失去了孩子而痛苦哀嚎。巧合的是正是他们的哀嚎让这个即将带来传奇故事的人类小孩有了一个普通又不寻常的名字——"小熊"。这种种巧合似乎是在预示着他将在人和熊的世界中做一个选择，缔造一段传奇。任何故事都有一个导火索。多嘴的乌鸦提到的降生的人类小孩，使得熊爸爸产生了冲动，为了能够安抚熊妈妈的悲伤情绪，他居然毅然来到了猎人的家中。看着躺在被褥里的这个和他截然不同的弱小生命他动了带走他的念头。而对于这个小生命来说，他永远不知道他睁开眼睛看到的这个巨大生物，即将给他的人生带来多大的转变。

图 43-1

"小熊"被熊爸爸带到了母熊身边，母熊出于母性的本性开始悉心照顾他，她把"小熊"当成一只熊抚养着，而作为熊的孩子的"小熊"甚至不知道人类是怎样的生物。他从熊妈妈那里学到了作为一只熊全部的生存技能，他说熊的语言，做熊的动作，除了他本身是人类这个铁定的事实外，他几乎就是一只熊了。这段时光是快乐的，他无忧无虑地成长着，而他的快乐却伴随着猎人夫妇的痛苦，这就是矛盾的根源，传说不会就这么结束。历尽千辛万苦的猎人终究找到，并残酷地杀死了熊妈妈，带回了"小熊"。而痛苦的小熊完全不能适应这个本应该属于他的人类的世界，他的语言和行为与人类的世界是如此的格格不入，他觉得他不属于这个世界，尽管他和他们看上去是那么相似。他越来越坚定了离开的信念，遵从熊妈妈临终前的话，去请求山神让他变成一头真正的熊。

图 43-2

神总是喜欢考验那些有求于他的人，这让我想到了《海的女儿》中，小美人鱼用曼妙的歌声换来了一副艰难行走的双腿。不过"小熊"比小美人鱼幸运些，他的山神是个爱搞怪但很可爱的精灵，他要求"小熊"经历三个考验，如果成功他就能变成一只真正的熊。生灵总是眷顾弱者的，"小熊"在其他动物的帮助下终于彻彻底底从外在到内心都变成了一只熊，但是传说并不会就这样结束，不然就太落入俗套了。导演考虑得很周到，因为除

了得到幸福的"小熊"外，还有一对承受着痛苦的人类父母。在一次意外中，被猎人刺中变回人类的"小熊"再一次被带回了人类世界。他更加激烈地反抗和挣扎，最终使得人类为之动容了，他们放开了锁链，让他自由地奔跑在真正属于他的路上。也许最后人类的妥协是导演认为最完美的结局，没有任何一方需要再承受痛苦，也为这个传说画上一个圆满的句点。童话传说总是有一个美满结局的。

图　43-3

这部电影是一个传说，但又不仅仅是一个传说。在这个传说中它强烈地透露着作者对现实的思考。一方面动物养育人类的小孩这样的故事似曾相识。也许你听说过狼孩的故事，被狼群养育了七八年的人类女孩，被强行带回了文明社会，然而这些对她是一种折磨，她被展览着，被做着各种实验，而人类的自以为人道的种种行为却是对这个具有悲惨命运的女孩的残忍。"小熊"比狼孩幸运得多，因为也许出于导演对狼孩的怜悯，他为"小熊"营造了更多的机会，山神的考验，父母的妥协，使得"小熊"最终有个完美的结局。然而这些只有童话里才会出现，现实是残酷的，狼孩最终死去。当时的她是否也希望自己能够变成一匹狼呢？我想导演是仁慈的，也在什么是真正的仁慈上做了很深的思考，无论他的观点是否得到你的认同，至少从影片的结局看来，他的选择是正确的。

影片的现实性还在于，它从一个隐晦的角度提醒着人们对动物无尽的屠杀带来的残忍结果。虽然影片的主要矛盾在于"小熊"自身的精神和肉体的矛盾，然而当观众为熊夺走

猎人的孩子而为猎人感到惋惜和怜悯时,有没有想到现实世界中人类又夺走了多少动物的生命和家园呢?导演巧妙地在影片中让观众站在换位思考的角度考虑这个严肃又残忍的问题,真正以设身处地的而非教条与宣言的方式来认识人类与动物共存的重要性。导演带着讽刺意味,含蓄和深刻地在这个梦幻的传说中表达了如此现实的意义,却更能让观众记住那种强烈的触动。环保的主题对于一部以童话故事为基调的作品来说着实是一个极大的创新和突破,它就像寓言一般让人铭记和警醒。

 传说结束了,它也许带给你更多的是故事之外的内容。虽然故事圆满了,但是对于这个社会这个地球来说不圆满的事情太多,传说只是灌注了人类最美好却又遥不可及的希望,是让人类得以平静的工具,或者是对自身罪过的救赎。法国动画并不像美国动画那么具有商业潜力,但是总能以其独特的美术风格和深刻的内涵深得人心,如果你真正热爱动画,或者你真爱人生,那么你一定不能错过《想成熊的孩子》。

《疯狂约会美丽都》

——蓝调的幽默与真情

"二战"结束后不久，宁静的法国的小镇上住着相依为命的祖孙两人。孙儿查宾（Champion）自幼父母双亡，性格孤僻。祖母苏萨（Souza）为了让他开心起来，送给查宾一条叫布鲁诺（Bruno）的狗和一辆小自行车。

图 44-1

图 44-2

查宾真的迷上了自行车运动，一心想参加环法自行车赛。祖母便风雨无阻地陪着他一起刻苦训练。

环法大赛中，来自美丽都（Belleville）的黑手党图谋不轨，绑架了查宾等几名选手。苏萨历尽艰难跟踪黑手党来到美丽都，遇到了年轻时意气风发，如今年老色衰的美丽都三姐妹。三姐妹收留了身无分文的苏萨及布鲁诺，并协助他们找到了查宾，一起联手捣毁了黑手党组织。

这是一部巧妙的、意趣横生的、充满温情的写意电影。在好莱坞快餐流水线式的动画影片充斥全球、占领市场的时代，这部风格清新、另类的作品给人耳目一新之感。在当年的动画领域获得好评如潮，但因为夸张的手法有丑化美国、影射好莱坞的嫌疑，在奥斯卡奖的争夺中输给了票房巨头《海底总动员》（*Finding Nemo*），但是法国人的性格所致，似乎并不在乎区区的奥斯卡。

这是一部二维动画为主，结合三维特效的创意影片，在视觉效果上最终获得了成功。二维的景物和人物，使人感到亲和、有神韵，而动态的景物，比如飞驰的列车、火焰、海水，则以三维特效加以描绘，和二维的动画融合得十分自然，相得益彰。

人物和景物的塑造上，一律采取了夸张的手法来进行处理。美丽都高耸的摩天大楼，看上去似乎有几百层，高几千米；巨型的轮船又高又细；美丽都几乎没有瘦人，一条街道仅容一人通过；查宾的狗布鲁诺身材肥硕而四肢纤细，反而是查宾，瘦弱的几乎能被风吹走，但是四肢的肌肉异常的发达，夸张得让人咂舌。

图 44-3

图 44-4

夸张的艺术手法，可以说是这部电影的灵魂，通过夸张来反映我们的生活，通过夸张电影在质疑、在控诉发达的社会中丑恶的一面。看过了电影，我们必须佩服法国人的想象力和创造力，以及对生活深刻而细致的观察力。

正因为如此，一部80分钟的动画电影，每一秒都有故事和寓意，每一分钟都有值得思考的创意表达。如果细心，可以发现很多有趣的东西。

当然，作为一部动画片，你完全可以不用看得很累，只是单纯地欣赏唯美的画面和沉静的内涵，也是一件愉快的事。

另外值得一提的是，这是一部对话和台词很少，但是完全不会感到沉闷的影片，更多的时候，导演通过画面和音乐的搭配来讲故事，用人物的动作和表情来传达情感，用故事和情感来探讨问题。不能不说这是一种巧妙又高超的手法。而仅有的几句台词，也都很精彩。比如本片结尾，查宾已经年老，而祖母也早已不在，查宾还是坐在年幼时坐的位子上，对着祖母的位子说了一句话。只这么一个镜头，就传达出本片的一个重要的主题——亲情，祖孙之间深深的爱。当年的《海底总动员》做的是相同题材，相较之下，表现的手法显得十分幼稚。

精彩片段：美丽都市区追车戏。这一段其实有些恶搞好莱坞泛滥成灾的电影追车镜头，但是构思得很巧妙，拍得也非常精彩。祖母个性十足沉着冷静，给人深刻的印象。

精彩片段：环法自行车赛。这个片段是法国人自嘲加上自我反思，拍得逸趣横生。

另外片中有一些明显的影射：美丽都指纽约，三姐妹年轻时表演的场所是百老汇。将贝弗利山上的Hollywood，写成了Hollyfood，实在是有趣。讽刺美国人吃得太多，太胖，连自由女神也是胖妞的形象。其实自由女神就是法国人帮美国人建造的。查宾的名字就是冠军的意思。

很多值得玩味的细节，不能一一尽数，只有看过的人，才能心领神会。

《奇幻星球》

——充满幻想的蓝调情怀

图 45-1

对《奇幻星球》的执著缘起于人类对于天外来客的无尽幻想以及对自身物种起源的不断探究。发端于20世纪60年代法国电影的"新浪潮运动"造就了《黄色潜水艇》那样的经典之作，但作为一部动画片它的光环难免被其音乐价值所淹没。而《奇幻星球》则是一部货真价实的经典动画影片，是一部典型的"新浪潮"风格科幻电影：重视科学和人类的关系的探索，注重心理描写，不在意科技细节；在风格情感上则带有明显的悲观主义色彩。

这部电影虚构了一个灰暗的未来，在那个世界里人类被叫做欧姆斯（Oms，是法语词汇 hommes 的缩写，意思是 men，人类），且不再是星球的主宰。在那个世界里人类成为了弱势而卑微的物种，在惑星人统治的星球上苟延残喘，艰难求生。这种外形酷似人类却比人类巨大的生物有着蓝色的皮肤、蹼状的耳朵、血红突出的眼睛以及非凡的智慧，他们的

时间也与人类不同，惑星人的一周相当于人类的一年。一部分人类被惑星人像宠物般圈养着，即所谓的高级人类；另一部分逃脱束缚在荒野生存，被称为野蛮人类。极具讽刺意味的是尽管惑星人拥有高度文明的科技和文化水平，但他们对待人类，无论是前者还是后者都极其幼稚与粗暴，时时刻刻折射出现实中人类自身进化所难以克服的傲慢与粗俗。

一个怀抱婴儿、穿着原始简陋的女人惊慌奔逃的镜头，像噩梦般扼住观众的咽喉，虽然没有华丽的蒙太奇和绚丽的特技应用，却成功地让人瞬间进入导演所营造的悲壮气氛中去：一只从天而降的巨大的蓝色的手挡住了女人逃跑的路线，末路的女人转而向来时的方向奔去。观众顿时领悟，这就是她躲的，这只恶魔之手。可是，又有一只巨掌降下，前后围攻，她就像待宰的羔羊一般被玩弄于股掌之间，不带一丝的怜悯。当她心碎地咽下最后一口气时，一直被她保护在怀里的婴儿终于意识到危险的迫近，开始嚎啕大哭。

到此，导演才开始利用视角的转换来交代剧情：原来是两个惑星人的小孩在逗弄他们偶尔在野外抓到的人类，不小心把她弄死了而已。呜呼哀哉！这种在现实人类社会司空见惯的行为，换一个角度，当受害者是人类自己的时候，是多么令人发指啊！

图 45-2

图 45-3

人类的婴儿随后被一对惑星人父女所救，正式成为惑星少女蒂瓦的人类宠物。蒂瓦给婴儿起名泰瑞（Terr，是法语词汇 terrible 的缩写，意思是 Earth，地球），并在父亲的教授下给泰瑞戴上了防止逃脱的项圈。

不知是巧合还是时代的必然，《黄色潜水艇》和《奇幻星球》都不自觉地流露了创作者对于人类未来的焦虑与发自内心的自省。《黄色潜水艇》极力赞扬了艺术对科技的正面效应，而《奇幻星球》则朝圣般地渲染了"知识就是力量"、"知识改变命运"的观念，正面肯定了知识对于人类社会的催化剂作用。泰瑞是一个很普通的脆弱无力的人类小孩，被他的主人当做洋娃娃般逗弄：穿滑稽的衣服，表演杂技戏耍，住玩具小屋，甚至喝水都是被主人倒捏着灌进去的。而他命运的转折点，甚至惑星上人类命运的转折点就是他的主人允许他和自己一起学习知识。知识让泰瑞觉醒了，在他身上我们渐渐找到了当代人类的影子：聪明、勇敢、尊严、自由……即使被套了防止逃逸的项圈，泰瑞还是义无反顾地选择了逃亡，远离舒适的金丝牢笼，面对未知的荆棘密布的蛮荒之地，而他唯一的行李就是那个记录了惑星文明的头箍，而这个头箍随后也成为惑星上的人类找回尊严与自由的契机。

图 45-4

除了知识，导演对于人类生生不息的繁衍这种物种存续方式也批判性地褒扬了一番。相对于惑星人的寿命，人类的时间少得可怜，虽不至于朝生夕辞，但惑星上的人类即使活够了整整一百岁，惑星人的一年也还没过去呢。这也间接导致了人类在物种竞争上先天不敌惑星人。但爱情拯救了我们，由爱情激发的生育这种繁衍模式使人类得以续存，像"小强"一样一次次躲过惑星人残酷的灭杀，即使只有少量的幸存者也能够恢复元气。

　　彩铅手绘风格的画面使每一帧都似一幅风格怪诞的插画艺术作品，色彩鲜明饱满却又有一种忧郁的蓝调情怀，怀揣着那个年代特有的淳朴与艳丽并存的矛盾印象。同《黄色潜水艇》一样，《奇幻星球》一片对于惑星的描绘是极具想象力与创造力的，绝对不愧为"奇幻"一词。反观当代动画，即使是欧美的大片也难免被飞速发展的技术所束缚，在脑筋急转弯的能力上明显敌不过这两部三四十年前的经典。抽鞭子的树，编织衣物的虫子，被关在植物笼子里却专门杀害用鳍飞行的鱼且时不时发出诡异笑声的怪物，走路僵硬得像机械的多眼兽，像食蚁兽一般猎杀人类的翼兽……简直是童年时噩梦的大集合，天真烂漫的小孩子看了肯定会恐怖得睡不着觉的，但又经不起诱惑，因为只有进入画面你才能够真切地感受到《奇幻星球》的魅力，令你不得不为这些无边的想象力所折服。很多当代著名的艺术作品中也能找到这些幻想的影子，比如《哈里·波特》中那个会抽人的树，《幽灵公主》中那些可爱诡异的树木精灵……很多后世的导演名家们都忍不住从中汲取灵感，那你还在等什么呢？快去找到这部片子好好过把开发想象力极限的瘾吧。

　　另：这位导演何内·拉鲁还有两部脍炙人口的经典，非常推荐大家也去寻来一并观摩比照，即《甘达星人》和《时间之主》。

《夜之曲》
——孩子们的美丽幻想与记忆

"妈咪说，人人都有属于自己的星星，
自己选一颗。
只需抬头仰望天空，
就会看到光芒。"

夜晚悄悄降临，夜色潜潜而来，在睡梦中，你听见害羞的妖精们轻轻扇动翅膀的声音了吗？浓重的夜色中，你是否也会因为害怕黑暗而发抖？……这些都是我们孩童时代的记忆。2007年度公映的一部动画片，唤醒了那些尘封的童年回忆，那些在我们的睡梦中出现的可怕的黑暗、奇异的梦境等都被西班牙动画师们美丽的想象和精湛的技艺重现在观众眼前。这部动画电影，以它华丽的画面、丰富的想象，让所有的观众再一次对欧洲的动画报以惊叹的赞美，让所有的观众明白在动画世界里，除了迪斯尼，还有欧洲！

这部影片有着诗意与幻想，但是温馨而怀旧的故事：在一所古老的孤儿院里，来自属于他自己的星星的光芒成了一个小男孩蒂姆对黑暗恐惧的唯一疗伤药。由于恐惧，蒂姆在一个晚上来到了孤儿院的楼顶，可是他发现一直以来为他驱除恐惧的那个星星消失了。不幸的是，这还不是最糟的，所有的星星和光亮都在渐渐消失。所幸有一个善良的"猫大

图 46-1

大"可以帮助他，于是小蒂姆骑在气球一般的"猫大大"身上，穿过熟睡的城市，他们要去拯救不断消失的星星。最终，蒂姆发现消灭光明的恶魔"阴影"正是自己内心恐惧的产物，他最终战胜了恐惧，拯救了夜之曲和星星们的世界。而从此之后，蒂姆也不再惧怕黑暗了。

《夜之曲》的画面非常华丽和浪漫，其风格与传统欧美动画截然不同，这让人不得不惊叹与佩服。西班牙的动画工作师们带来的《夜之曲》这部唯美的动画片，完全不同于迪斯尼这类主流动画片的风格。难怪西班牙这样的"艺术国度"出了毕加索这样的世界级美术大师。

《夜之曲》的角色设计充满了童趣，这个在本部影片的开头就有所展示，就是这所古老的孤儿院里的孩子，充满了幼年的可爱，因为找不到袜子而光着脚的小胖子，一觉醒来头发蓬乱的女孩子们，因为尿床而哭丧着脸的小孩子。当然我们的小主角蒂姆更是集中了动画制作者们笔尖的情感。这个小男孩的形象很有个性，胖乎乎的身体，小小的手，更重要的是他钟爱自己的星星。随着故事的发展，我们看到了很多奇奇怪怪的形象，那个像气球一样膨胀的、可以风驰电掣一般飞跃在楼顶并且身后跟着一大群猫的"猫大大"；那只成天想睡觉、被"猫大大"说成"瞌睡猫配失眠孩子"的可爱黑猫；那些在夜晚工作的精灵们，梳理发型的三姐妹，感觉很像玩偶或者是机器人；夜晚的小水珠们，用身后鼓着的一滴水珠到处沾湿窗框；还有那些小小的像萤火虫一样的路灯精灵，不时地敲打着屁股后的小灯泡；当然还有美丽的星星———一个个透明的小人，闪着温暖的橘色光芒……这一切的一切，都带给观众们意外的惊喜，让观众们看到了不同于"小飞侠"等精灵的形象，这是来自另一个国度的精灵们的世界。

值得一提的是《夜之曲》里极富装饰意味的背景。那高耸入云的、连接天地的灯塔就是最令人印象深刻的例子。例如，灯塔前环绕着神秘的云雾，这样云雾的形状同样追

求着欧洲美术的与众不同，充满梦的感觉，又有神话的意境。蒂姆所在的孤儿院，虽然只是普通的古老的建筑，却在动画设计师的笔下散发着无穷的魅力，格子地砖，具有巴洛克风格的高脚床以及哥特式风格的古旧窗户。这样装饰性的美术背景更深的艺术背景来源于18世纪欧洲的洛可可与巴洛克风格，由此可见欧洲美术是如此地深深影响着它们的动画作品。

带给观众的震撼不仅仅是《夜之曲》华丽的画面，还有这部影片丰富的想象力，如此奇幻的故事情节与影片中的细节，甚至让人感觉这部动画片带有了魔幻现实主义的风格。

图　46-2

《夜之曲》是用动画手段复现了夜晚的趣味与诗意。整个故事的氛围神秘而优美，诡谲而尊贵，有如童年的梦境般美妙难忘。在《夜之曲》中，夜晚的故事不再是一个梦境，而是一个真实的故事，在这里，夜晚完全是一个独立的王国，精灵们和动物们各司其职，用有些笨拙的手工方式维持着夜晚的正常运行：蹩脚的小书写员们在纸上书写着孩子们的梦境并且在他们的耳边诵读，以保证他们的梦境实现；保护孩子们安睡的猫咪，它们用喵喵的猫叫声哄孩子们入睡；常驻路灯里的灯泡精灵，像萤火虫一样屁股上有发亮的小灯泡，他们还会跑出路灯窗户，像光的潮水一般奔跑在街巷之中；还有奏响夜的奏鸣曲的乐团，原来夜晚所有的古怪声音都是这些小精灵们的即兴演奏，树枝刮擦窗户的声音由两个

小精灵举着树枝敲打完成，下水管道的"梆梆"声由小精灵们滚落发出；睡梦中的人们蓬乱的头发原来是由"发型师"三姐妹来完成的，她们还会充满激情地设计新发型；当然还包括美丽的星星们，原来她们的背后都有一个开关，是被小钩子钩着挂在夜空中的，她们有着迷人的声音和温暖的光线……主人公小蒂姆骑在气球一般的"猫大大"身上，穿过熟睡的城市去拯救不断消失的星星，在他们的身后是成群的黑猫。其实在欧洲的人文文化中，黑猫代表着的是不吉祥的含义，但是在这部动画影片中，黑猫不仅是孩子们睡梦中的守护神，也有着善良的内心。

图　46-3

　　影片想带给观众们的惊叹不只是关于夜晚有趣的想象，更是想通过这样的想象来唤醒成人世界中对于孩童时代的记忆。在感叹关于夜晚的精彩的幻想的同时，总会让人有"这样的想象似曾相识"的感觉。影片没有反映这些夜晚的故事都是虚幻的，而让观众们感觉这是真实发生的故事，因为主人公蒂姆就生活在真实的环境里———所孤儿院，而一切故事的发生都源自他失眠而上天台找星星。故事的结尾也把观众从《夜之曲》的世界中拉回到了白天。注意结尾并没有显示这是个虚幻的梦境，正因为影片头尾的有趣呼应，使这个故事更像是一次"爱丽丝"仙境旅程。我感动于这部《夜之曲》所带来的纯真回忆，感动于看似日常生活中无处不在的灯光，却在暗夜之中如此的温暖；我也很想去抱抱那美丽的

星星，和可爱的路灯精灵们。

图 46-4

《夜之曲》是近年来欧洲少有的出色的手绘动画影院片，这也一定程度上反映了西欧手绘动画的水准。近年来，西班牙正在推进动画产业的发展。作为出现了戈雅、毕加索、达利、高迪等视觉大师的国度，作为闪耀着《堂吉诃德》幻想之光的国度，西班牙理应具备更高的起点。在这部奇妙的《夜之曲》中，你可以找到属于自己儿时的幻想。这部美丽的《夜之曲》，让我们看到了比北美动画、日本动画更大胆、更具幻想色彩的动画片，让我们看到了欧洲动画独特的思想，感受到欧洲浓烈的人文气息——那种怀旧的温暖气氛！无论如何，《夜之曲》绝对是一部值得你细细品味与琢磨、不可多得的动画佳作！

主要创作人员

导演：（加西亚）Adrià García

（马东纳多）Víctor Maldonado

制作：西班牙动画工作室（Filmax animation）

《哈瓦那吸血鬼》
——体验拉丁美洲风情

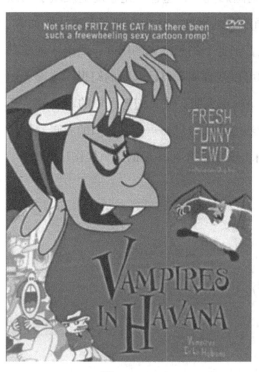

图 47-1

习惯了迪斯尼动画片华丽的大鱼大肉或日本动画片精雕细琢的美味料理，酒足饭饱之余抽空觅一份清粥小菜来细细品味也不啻为一种快意人生的享受。古巴导演乔安·帕顿（Juan Padron）出品于20世纪80年代末的影院动画片《哈瓦那吸血鬼》就是这样一部能让你眼前一亮且回味无穷的动画小品。

不要误会，虽说是"小品"，《哈瓦那吸血鬼》仍旧是一部地道的动画影院片：影片长度、制作工艺、剧本构思、主题立意等方面绝没有偷工减料之嫌，反而处处体现了对于中国观众来说很新鲜可口的拉丁美洲人文风情——性、音乐、阳光、革命、幽默、热情……

《哈瓦那吸血鬼》是一部爱恨鲜明、奔放热情的动画片，导演完全不忌讳"性"元素的

运用，你能在各种不经意的一闪而过中看到毫不避讳的"露点"镜头。在一段冗长的交代吸血鬼"近代史"旁白结束后，镜头已过渡到 20 世纪 30 年代古巴首都哈瓦那的夜景，紧随着一阵电闪雷鸣之后的却是情人间耳鬓厮磨的嬉笑。当然不是中国传统的那种含蓄调情而是"妖精打仗"般的豪放性爱，配合以夸张豪迈的床单翻滚和不时露出床单外的肥硕的女性大腿和干瘦的男性肢体来暗示情节：真正是古巴式的含蓄与奔放。

图 47-2

接下来更精彩，一个老头迅速打开门闪进来同时把灯打开，动作一气呵成：恍然大悟，原来是奸夫淫妇呀！于是女的尖叫男的逃窜，那动作也是利索得毫不含糊。男人间的战争在"啪啪啪啪啪"的枪声中匆匆开始匆匆结束。"那吸血鬼想要吸我的血～亲爱的～"漂亮的女人找到一个很好的借口来安抚戴绿帽子的老头，虽然糊弄不过去而被一巴掌掀翻却很巧妙地预言了情节：我们的男主人公皮皮——就是那个"奸夫"是一个货真价实的吸血鬼哟。两口子乒乒乓乓直打架，皮皮则狼狈地沿水管爬下是非之地，几阵风儿吹来调侃地掀起大衣衣摆：哎哟！还光着屁股呢……导演设计皮皮的亮相也真是独具匠心了。

图 47-3　　　　　　　　　　　　　　　　图 47-4

　　虽然刚刚经历了一场惊心动魄的偷情风波，皮皮却毫不受挫，反倒一派轻松地吹起从不离身的小号。古巴音乐是西班牙和非洲音乐的继承，既拥有欧洲的气质也不乏非洲的淳朴。《哈瓦那吸血鬼》一片中的音乐元素的运用非常经典，仅仅是序幕时的那一段小号独奏就将我这个大音痴唬得一愣一愣的。除了音乐，小号同时也是剧情发展的主要元素。小号是皮皮的武器，用音乐来表达反对军政府独裁的革命情感、用音乐来向爱人传递爱慕之情、用音乐来勾引独裁走狗的老婆以完成组织派遣的任务……在同志们期盼的目光和爱人伤心欲绝的注视下，漫漫星空中皮皮再一次吹起心爱的小号，挑逗而多情。果然，听到乐声的金发女人那两颗溜圆的乳房就不安地躁动起来，迫不及待地来引狼入室来抵死缠绵。皮皮再接再厉，风骚女人的内衣外衣一件件翩翩起舞向月亮飘去，包括皮皮自己的袜子、裤子、上衣……简直就像哈莫城的捉鼠人那管神秘短笛一般神奇。音乐甚至将性爱过程都极其概括性地表现到位了。虽然如此但是本片的性爱绝不露骨，家长甚至可以毫无顾虑地让各个年龄段的小孩、少年来欣赏这部片子，仁者见仁智者见智，情节中对于性爱的暗示只有有一定社会阅历的成年人才能够偷笑地接收，单纯的孩子们绝对不会怀疑这部片子只是一部单纯的动画片而已。

　　在广阔的拉丁美洲，风土人情多种多样。除了原住民印第安人之外，从地球上各个地方迁移过来的人种在这里互相混杂：掌控政府、统治中南美洲，以伊比利亚半岛人为主体的欧洲人；很早开始就作为欧洲人的奴隶而被送到新大陆的非洲黑人；可以徜徉在阳光下

尽情享受阳光的吸血鬼。而这部拉丁风格的另类动画电影实际上是关于古巴社会的过去与现在的寓言：吸血鬼既代表着压迫，同时也是追求自由和光明的象征。

《哈瓦那吸血鬼》全片交叉着两条线索，吸血鬼之间围绕"吸血鬼维他命"公式的战争和皮皮与同志们反抗独裁政府寻求民族解放的战争。

前者具有一定的象征意义，"二战"前两大资本主义阵营之间由于既得利益的冲突而引起的战争。1870年，全世界的吸血鬼联合起来，成立吸血鬼国际，总部设在芝加哥，欧洲分部设在杜塞尔多夫。但美中不足的是，新时代的吸血鬼们仍旧像他们的老祖宗一样，只能在夜晚出来活动。为此，从特兰西瓦尼亚移民古巴的冯·德库拉教授（第一届吸血鬼社会民选总统的儿子）决定开发一种可以抵御阳光的药物。经过艰苦的实验（教授的父亲为此成为实验的牺牲品），药物终于研制成功。天真的教授想把秘方公布于世，以嘉惠吸血鬼种族，但美国的吸血鬼集团为了让自己已经投资的地下阳光沙滩娱乐业继续赚钱而一心毁掉秘方；虽然欧洲吸血鬼集团的目的是保护秘方却只想将之据为己有，以达到他们统治吸血鬼世界的目的；皮皮则为了完成家族遗命而誓死保护秘方并将之改编成一首朗朗上口的歌。在最后一刻戏剧性地来了个大逆转：黑暗中的吸血鬼变成了阳光下的人。而对于后者，同为社会主义国家的咱们中国人肯定能激起更多的共鸣。

身为教授侄子的皮皮从小饮用这种药物，能够如普通人那样无忧无虑地生活在热带明媚的阳光下，他对自己的身世一无所知却一心扑在如火如荼的革命事业上。他参加了旨在推翻独裁暴政的反抗组织，甚至在叔叔去世被两大吸血鬼集团围追堵截的关键时刻想到的还是怎样利用自己刚刚觉醒的吸血鬼异能来为革命作贡献去刺杀独裁政府的爪牙。这让人联想到了古巴除了雪茄之外另一个闻名于世的特产——有"人类有史以来最完美的人"之誉的理想主义革命家切·格瓦拉。这部动画片没有英文版本的配音而是西班牙文的，这可能就与其明显的关于革命的主题和反对资本主义的象征性意义有关，当然咱们不忌讳这个。

《五岁庵》

——唯美的洗礼

图 48-1

大多数人对韩国影视的印象都停留在韩国电视剧上,韩国电视剧以跌宕起伏的剧情和感人肺腑的感情被很多观众所喜爱。这种方式也许是韩国诠释一部影视作品的传统,连动画作品也不例外。《五岁庵》是韩国 2003 年推出的动画长片,也是韩国在动画长片制作上的一个飞跃。韩国动画的发展较美国和日本来讲比较晚,而且制作的大多数动画都是广告动画和实验性动画短片,直到 2002 年《美丽谜语》——韩国的第一部动画长片的推出,韩国动画界才赢取了更多关注的目光,开始了长足的进步。

《五岁庵》的故事内容依然走感人路线,故事讲述一个五岁的男孩吉顺自幼失

去母亲,和双目失明的姐姐坚伊相依为命。弟弟年幼十分顽皮,而姐姐因为失明不能事事都照顾周全。在一次机缘巧合下,姐弟俩遇见了两个僧侣,从此开始了在寺庙的生活。然而弟弟的调皮和贪玩使他和寺庙的清净严肃的环境格格不入,对寺庙森严的规矩均不理会,也制造了很多麻烦。在他觉得百无聊赖的时候,便思念起素未谋面的妈妈。为了能用心灵看到妈妈,也为了能让姐姐重新看到这个世界,他决定跟着小师父到山上的寺庙进行修行。修行对一个五岁的孩子来说实在是困难的,他整天吵闹着要和小师父玩。一次小师父下山买生活用品,留弟弟一个人在寺庙里,回来的时候却遇上了暴风雪,昏迷不醒。弟弟又冷又饿,只能对着墙上的观音像说话。等到小师父苏醒,大雪也停的时候,两个和尚带着姐姐上山找弟弟,发现他已经离开了人世,但是却见到了妈妈,与她永远在一起。又是一个以悲剧结尾的故事,但是看后并不是痛苦的,因为导演最后将死亡描绘成了一种升华,一种更加美好崇高的境界,使得观众纵然知道小男孩离开了人世,心中还是充满了感激与祝福。电影前半段将重点放在弟弟的年少无知和他在寺庙内的种种逸事,观众很快便投入了电影里。于是到了后半段忆述以往和母亲在一起的快乐时光时,更为感动。

图 48-2

看完片子的感觉，用两个字来形容就是"唯美"，这种唯美表现在导演对画面的精致处理以及对感情的细腻诠释上。首先来谈谈画面的唯美。整部片子的背景绘制都是很精致的，每一个画面都会给人一种温馨和恬淡的感觉，并且为了更好地达到抒情的效果，导演运用了大量的空镜头来营造唯美的情绪。我特别喜欢影片前面，姐弟俩在溪边玩耍，风将红色的枫叶吹起，枫叶飘到清澈的溪水中，橘黄的色调更增添了温馨的意境。感情的诠释更是精妙，也许因为韩国的影视与感人二字画上了等号一样，韩国导演对于感情的把握总是能触及观众内心最柔软的地方。片中表达着浓厚的亲情，比起两姐弟对母亲的思念之

图　48-3

情，我更被姐弟之间的感情所感动，他们互相照顾，互相依赖。片中姐姐被两个坏小孩欺负，弟弟为了姐姐出气和两个小孩打起来的一段，将姐弟的感情更加明确地表达了出来。姐姐因为看不见，被两个跟妈妈来寺院的小孩羞辱，弟弟听到姐姐惊慌的声音连忙跑出去，但是因为之前也被他们欺负过，一直躲在墙角，不过最后还是冲了出去与他们打起来。姐姐无能为力，在旁边哭着喊着，弟弟委屈地靠在姐姐怀中，姐姐安慰着他，抚摸着他的脸。而后来，坏小孩的母亲维护自己被打的孩子的时候，又对比出了姐弟俩没有母亲

的孤独和无助。还有另一个场景很触动人心。当弟弟上山修行之前与姐姐告别时，当弟弟已经走远而姐姐还站在原地一直向弟弟挥手，她说："我感觉得到吉顺还在向我挥手。"就这么一个动作一句话，就能感觉出弟弟在姐姐心中的分量，就能让亲情这么抽象的东西表达得淋漓尽致。

除了画面吸引观众的眼球外，导演在姐弟两人个性的表现上也下了一番工夫，着力表现一个五岁孩子的顽皮的外表下面有着一颗纯洁脆弱的心，和姐姐在黑暗的世界里的恐惧和对弟弟的爱。对于姐姐的表现，我印象比较深的一段是，姐弟两人在过河的时候，当弟弟为了去捉小狗而把姐姐独自留在河中间的时候，姐姐感到了无助，于是她不停地伸手摸索，希望有让她能支撑和依靠的东西，她惊慌地呼喊着弟弟的名字，然而当她跌倒在河中时画面突然暗了下来，也许是为了表现姐姐的心一下子失去了方向，无助而慌乱。另外一个关于姐姐的镜头是，她在弟弟临走之前，在寺庙中绕着许愿柱为弟弟祈祷，虔诚的她忘记了自己看不见的事实，当她低头许愿时头碰到了许愿柱，然后自己摸着头笑笑说："我靠得太近了。"这么一个小小的行为，简单的动作都在讲述她对弟弟的爱。对弟弟性格的刻画主要来自他在寺院中调皮的行为。吉顺在寺院众僧做早课时闯入大殿，吵闹着要为收留他的小师父送饭团，吓得小师父不知所措，胖和尚要把他赶出佛堂，他却在佛堂里笑闹着逃窜，逃跑的时候还顺手打翻了案头供奉佛主的花瓶，鲜花撒了一地，他顺手拾起其中一枝。抬头看墙上佛捻花含笑的挂画，然后默默爬上供台，把花插在了佛主塑像的手掌中。也许觉得闹下去没有意思，他安静地爬到住持老和尚身边与和尚一起跪坐。他的所有行为都富有趣味，具有一个五岁孩子的童真，有着一种让人无可奈何的调皮，他又那么可爱，让你无法对他发脾气。他还做过许多让人又爱又恨的事，把众和尚的衣服穿在狗的身上，把和尚们的鞋都挂上了树……可是你却依然能感觉到他的孤独，他怕被坏孩子欺负，他独自在河边垒石头，他需要爱他的人的陪伴和照顾，需要像别的孩子一样有妈妈的照顾，诚如他自己在片中说的"连坏孩子也有妈妈"。这时你会觉得他的心灵孤独得让人心疼。

这部动画电影另外一个特色在于，它在镜头的运用上具有很丰富的电影语言。首先，导演通过很多景别的变化来强调人物的情绪，特别是当人物悲伤的时候，通常是对面部的特写，让观众真切地看到人物的眼泪和痛苦。特别是对姐姐的刻画中，经常有对眼睛的特

写，虽然姐姐是看不见的，但是观众却可以透过她的眼睛看见她的心。另外很精彩的地方在于，导演多次用到了幅度较大的摇镜头，很充分地表现了情绪的触动，也很容易激发起观众心中的波澜。比如在弟弟为了姐姐打坏小孩的时候，猛扑过去的瞬间有一个 90°的摇镜头，突出了他的愤怒和他的动作的快速。这样的镜头在电影《黑客帝国》中也常出现。还有一个很精彩的摇镜头是在影片最后。当姐姐抱着弟弟的尸体的时候，导演运用了一个 180°的摇镜头，表现出姐弟俩即使分开，处于两个世界，也依然是紧紧相依的。这样的镜头很容易让观众的心被震撼，达到极好的情绪释放的效果。除了在摇镜头上导演做得极为突出以外，在转场方面也很精妙。比如，姐姐手上的一滴血通过叠画变成了她头上的一朵花，镜头变换到了另一个角度；或者通过姐姐侧面的特写画面一拉便进入了回忆，这样的镜头衔接既自然又精妙，让人不得不为导演的技巧赞叹。

最后来谈谈影片的结尾吧。这个结局可以说是圆满的，虽然吉顺离开了人世，但是他用心感动了上天，最终能和妈妈在一起，是让观众感到幸福的，这样的结局是这个善良真诚的五岁孩子应该得到的升华。而姐姐也看到了妈妈怀抱着弟弟的模样，似乎他们回到了回忆中的美好时光，一家团圆。画面中几次观音与母亲的形象相互重叠变换，也许正想说明这份亲情的崇高和伟大。还有一个小情节，姐姐闭上眼睛，用心看到了眼前的两个相互依偎的雪人，也许导演的用意在于表达姐弟之间心灵的感应，或者姐姐用心在感受着弟弟的存在，但这并不重要了。这是一部让人得到宽慰的悲剧，是个美好的死亡，对于这对饱受孤独和痛苦的姐弟来说是最圆满不过的结果了。

导演凭借着感人肺腑的故事情节、精彩的画面和极具表现力的视听语言获得了 2004 年"安锡国际动画电影节"的长片最高奖项。这对于韩国动画电影来说是个里程碑。就影片来说，会带给观众一种如洗礼般的宁静，带着笑的哭，含着泪的笑。

国家：韩国

时间：2004 年

导演：李成康

片长：77 分钟

《千年狐》
——神话故事里的文化背景差异

故事的主角是5条尾巴的狐狸精,正值青春期的少女狐和误在地球上迫降的外星人生活在一起。

有一天山里来了几个人类孩子,小狐狸偶然遇到一个叫金梨的男孩子并发现自己被他深深地吸引着,于是她怀着好奇心开始和人类交往,于是新生活向她展开了一个充满冒险的新世界……

2007年最早向观众呈观的科幻动画片《千年狐》中不仅是主人公小狐狸,还有数不清的个性非凡的角色,有了这些角色,整个影片被丰富起来,趣味也更浓了。

特别是《千年狐》的主要配音演员柳德焕、孙艺珍是近来当红的韩国影人,所以也使本片增色不少。

电影没有刻意卖弄什么特技,而是脚踏实地,使用传统平面动画,再适量地运用计算机效果,效果自然、统一及精细,与故事也很吻合。值得称赞的是故事顺其自然发展,没有强行加入大团圆结局,令故事更感人,更贯彻此动画的风格。

对于一部动画片来说,画面是吸引人眼球的第一要素,特别是像这种不太熟悉的动画,很有可能会因为画面问题而让人与之错过。《千年狐》的画面给我的感觉是很干净的,没有一丝杂质——纯净的美,不愧于它的2007年韩国第一动画大片的称号。

如果有一天，坤毅遇到人类优比的话，那么将会发生什么样的事情呢？冥冥中注定的爱情，在这个时候会变成一个让人感动而欢喜的爱情故事。并不精美的画笔为我们构建起这样的幻想，如果我们还相信童真，相信细美的童话，这应该是一部值得一看的动画电影。

图　49-1

　　很久很久以前……我们似乎习惯于这样开始童话故事，这部电影也就这样推开了序幕。神兽的传说，外星人的遐想，以及现代都市的童话，总要从很久很久以前开始说起。憨态可掬的外星人，被遗弃却聪慧的九尾狐，问题多多却不失纯真的少年，追魔猎人和阴暗的影子，我们所看到的这个童话故事已经不再凄美，而是带着我们回到我们曾经拥有却被我们日渐遗忘的天真和纯朴。

　　我害怕那种让人一股脑坠到谷底的电影，毕竟我们坐在银幕前并非只是为了玩味颓靡，更想得到的还有趣味、感知、哲理和茶余饭后的谈资。静坐、安逸地睁着好奇的双眼，这部电影有种诱人下坠的力量，身体被诱惑着下坠的时候触摸着上升的魂灵，离升华还很远，但至少不觉得空洞。

　　优比，可以活千年的九尾狐狸，如果在中国，这样的题材也许总会被处理成了神魔争斗，赋予了妖精善良的本性，然后设置一个不通情理而且木讷的追魔猎人，加上几个助纣为虐的神仙，于是神话故事变得凄美而悲凉。

　　神兽，经过了千百年的修炼化成了人形，再经过千百道劫难修成了正果成了神道。善良的神兽经过坚持不懈的努力和种种灾难之后会修成正果，而邪恶的神兽在为所欲为之后

都会被消灭。而修成正果除了自身洁身自好之外还必须经过非常严格的偶然性的筛选之后才可以，于是真正修成正果的神兽寥寥无几。

图 49-2

中国固有的封建阶级观念给神兽到神的三级跳构筑了重重的障碍，千百年的修炼和千百道的劫难让所有的动物都望而却步，宁可自甘堕落地为所欲为，或者满足于自身现有的一切而不思进取。其实，这依旧只是封建余毒下的阶级观念在作祟。从一个阶级到另一个阶级，千百年的修炼和千百道劫难确保有原来的统治阶级地位，也确保着阶级的稳定性和上层阶级的美好愿望。

中国人也许是最天真可爱的人。我们愿意去相信，我们所承受的一切苦难最终是走向一个正果的征途，我们可以隐忍着自己所有的悲哀和痛苦，只要结果是美好的，相比之下现在所承担的这一切又算得了什么呢。

我们可以经过千百世的修炼而最终走入正途修成正果，只要我们把握了每一世里的洁身自好，我们行善积德，我们不修今生，只修来世。这样的人文哲学更多地包含了一种佛理思想在里面。然而在今天来看，因为我们只修来世，所以今世所要面对和承受的一切都成了理所当然的事。前世因今世果，我们今生不论好坏都是因为前生的行为所注定的，于

图 49-3

是我们必须无怨无悔；而只要我们今生行善积德，下一世我们将过得更好。

这种可怕的轮回体系给了中国人以及在中国大地境内的所有生物一种非常可贵的承受性、忍耐力和强大的韧性。

韩国的文化背景接近于一种西化的中国文化，于是我们可以在这部动画电影里看到类似于轮回这样的概念。然而，与中国相去甚远的是西方的神话文化更多的是追求一种今生的修炼，而不是来世。这部横扫韩国票房的动画电影成了中西方神话背景相结合的合成产物。

今生的九尾狐是邪是正这样的论证在这部电影里看起来是非常多余的，西式的神话里更注重个体而非团体，正邪之分在西式神话里并不是那么重要的。个体的情感、选择、人权（或者兽权、神权）都是必须受到尊重的，这也是西式的神话更人性化的地方。没有太多正义凛然的说教，而是一个个体拼搏抗争后的结果，明了而简洁，却更容易让人感动。中国的神话里的感动总会基于一种悲切的同情，可是在西方的神话里这样的同情却会变得非常可耻，不去追求凄美的一切，也许更容易让人接受。

优比和坤毅的情感也许连爱情也算不上，仅仅只是少年时期懵懂的情感萌芽。然而这种圣洁而纯真的情感却让优比放弃了自己还有千年的寿命而救助了坤毅，在灵魂游离的那个世界里放弃了自己而保护着坤毅。世界在这部电影里被分为人间和冥界两个世界，这两者的平衡让优比被关闭在冥界而进入了轮回的程序。印第安人的手工图腾成了今生和来世的牵引，优比在飞往轮回的路上把这个图腾留给了人类优比，于是这成了我这篇文章开始时的最美好的遐想。如果人类的优比遇到了坤毅的话，那也许就成了冥冥中注定的爱情，

长得和九尾狐一模一样的优比将拿着坤毅送给九尾狐的印第安图腾跟他相遇,那时候他们已经长大成人,爱情也许也就随之而来了。

　　九尾狐的今生在优比的身上得到了爱情,而九尾狐的来世,是否也会因为她的舍己救人和善良而得到祝愿,那也许已经不是这部电影所要讲叙的范畴了。

　　中国式轮回的完美体系,以及西方神话里的今生,两种神话背景文化下的差异和统一造就了这部电影。这也许也是现代人所乐于接受的一种神话模式。毕竟我们已经不再寄望于来生,那过于虚无飘缈,我们更愿意相信今生,在我们能够努力奋斗的年代里,只要我们付出的足够多,我们能改变我们的人生。

　　当然,优比是个幸福的孩子。对她来说一切也许仅仅只是从天上给她掉下的一个馅饼一样不费半点气力。然而,这毕竟只是我的遐想;九尾狐的来世是否美好,这也依旧只是我的遐想。

　　现代的都市童话需要美好的遐想和更贴近于生活的一切,而文化背景的差异和大同在主导着我们的审美和感知。从某种程度上说,韩国人找到了一条独立而通往大同的路,走在上面,我们也跟着一起感动。

《阿基米德王子历险记》

——体会动画史上"断臂维纳斯"的魅力

图 50-1

《阿基米德王子历险记》与《白雪公主》,谁是第一部动画长片?

这个耐人寻味的"首部"之争是我推荐你非看《阿基米德王子历险记》不可的原因之一。1926年,在德国一个很不起眼的乡村木屋工作室里,一位淳朴却对动画充满探索激情的女艺术家,在丈夫的支持下独立完成了这部与美国迪斯尼几百人参与、大成本投入创作的《白雪公主》不分伯仲的长篇动画巨作。

影片公映时更是好评如潮,受到包括让·雷诺阿(Jean Renoir)和雷内·克莱尔(Rene Clair)等电影大师的称赞。让·雷诺阿后来成为本片创作者赖尼格尔·洛特的亲密好友和工作伙伴,他赞美的原话是:"一部杰

作！她简直就是天生巧手！"是的，这就是我推荐你一定不能错过这部动画片的另一个原因。

影片采用洛特惯常的制作手法：用黑色的硬板纸裁剪出拥有优雅线条与华丽细节的角色、植物、建筑；活动的关节使角色可以自如而优雅地走路、说话、舞蹈……甚至战斗；优美的背景音乐推动着剧情的发展，甚至连人物的举手投足间都有灵动的音符恰到好处地呼应；淳朴的剧情结构巧妙地融合了《一千零一夜》中两大代表性的传世名篇——《阿拉丁神灯》和《阿基米德王子》，神灯的主人阿拉丁居然成了阿基米德王子的妹夫，突破性的情节设定让八十多年后才观看此片的我拍案叫绝。

这部影片的珍贵还体现在其多舛的命运上。"二战"时在盟军对柏林的轰炸过程中，该片的底片遗失破损。直到1954年影片的黑白版才在英国电影学院被发现。不久后，洛特1925年撰写的影片着色手册也被发现，于是影片修复工作才能正式开始。当1970年修复完成时，影片由于采用24格/秒的速度放映而由90分钟缩短为65分钟，而且许多背景细节也已经无法恢复。你我几乎无缘这部经典之作。经历过战争洗礼的《阿基米德王子历险记》更值得我们怀抱失而复得的喜悦，带着对和平的虔诚来细细品味这部古怪又想象力超凡，融汇了魔法、秘境探险、英雄主义和爱情等众多元素的动画片。

《阿基米德王子历险记》问世时有声电影技术尚没有成熟（直到1927年第一部有声电影《爵士歌王》的上映标志了有声电影时代的来临），所以它是一部标准的默片。这又是一种全新的体验，有一点点怀旧，更多的是对无声电影形式的探寻，原来无声电影是这样的呀！本片更是拥有无声电影该有的几乎所有优点，恰到好处地渲染情节进程的音乐，夸张但叙事能力极强的动作……

介绍完即将出场的主要角色后，第一个亮相的就是拥有强大力量的非洲男巫——伴随着交响乐阴森的节奏跳起诡异却流畅的舞蹈，仿佛在用肢体语言与魔鬼对话，魔力银屏幕上似有形般张牙舞爪……随着音乐高潮的来临，一匹魔魅的骏马横空出世。

与此同时，京城里正歌舞升平，举国欢庆国王哈里发的诞辰——双架象车上华丽的御辇里哈里发的剪影显得庄严而睿智，三个以取悦国王为使命的小丑，一段经由导演精心编排的表演，既有阿拉伯民族的异域风情，又充分体现了导演对于此类风格角色动作把握能

力的娴熟。

紧接着男巫和飞马来了，他驭马飞腾的精彩表演连公主迪娜尔萨德都忍不住掀开纱帘探身欣赏。国王哈里发龙心大悦，男巫乘机设下圈套得到哈里发的允诺，愿意用任何东西换得这匹神奇的飞马。而男巫居然妄图以此来得到国王美丽的公主，癞蛤蟆想吃天鹅肉！正直勇敢的阿基米德王子护妹心切，举刀相向。男巫见势不妙眼珠子骨碌一转就故技重施以飞马为饵讨好王子，为了增加筹码特别让王子来亲自试驾一番，却忘了教会王子怎样驾驭它。

骑上飞马的王子几乎飞到了天的尽头才偶然发现驾驭飞马的秘诀，匆匆忙忙地开始了浪漫迷人的探险之旅。而京城这边却是一阵人仰马翻的慌乱，哈里发怒斥男巫询问王子的去向，男巫答不上来于是阴谋破产了，老婆没讨成倒锒铛入狱。

到此不得不赞叹导演对于画面构图的匠心独具，每一个镜头的设计都非常精妙，颇有20世纪六七十年代风靡全球的波普艺术的风范。

第二幕伊始，王子被飞马载着不停地升空，几乎到了天的尽头。导演的蒙太奇叙事能力在这一连串镜头运用中可见一斑。

——远景，众多卫兵的长枪威吓下，国王哈里发焦急地问："怎么让马落地？"

——近景，男巫说："拉头饰它就升空。"

——全景，男巫比手画脚地说："拽尾巴上的把手，它就降落。"

——远景，众多卫兵的长枪威吓下，国王再问："把这个教给王子了吗？"

——近景，男巫眼珠子骨碌转，耸耸肩，无言以对。

——远景，众多卫兵的长枪威吓下，国王气得说不出话来。

当观众们都在为王子的安危担忧的时候，他也正无助地骑着飞马在电闪雷鸣中流浪。虽然大家早已知道驾驭飞马的秘诀，但没法让王子知道呀！这可怎么办？心都提到嗓子眼了——一个小高潮。

当王子终于摸索出方法而安全降落的时候，他着陆的地点却着实不怎么理想——魔岛瓦可瓦可。

此后的一段充分展现了导演的幽默。王子在瓦可瓦可岛上的宫殿内探险，偶然闯入女

王帕丽笆努的寝宫，女王不在，只有五个淫乱妖娆的女奴。而我们年轻气盛英俊豪放的阿基米德王子的魅力无可比拟，居然引得五个女奴为他争风吃醋大打出手，直到唯一的男主角忍无可忍落荒而逃。整个过程充满了当时默片时代典型的喜剧元素，让人大笑不已。

　　王子再次驭马飞去，降落在魔法湖畔。巧遇在两位女仆侍奉下来湖边沐浴的美丽女王帕丽笆努。一段耳熟能详被后人屡屡传唱的桥段：王子偷藏了从天而降的女王的羽衣，半强迫半勾引地带她来到了遥远的中国，并在那里求婚成功。但是他还来不及高兴，男巫的阴谋已经笼罩在这对甫尝真爱的情侣头上……欲知后事如何，何不自己找来电影细细咀嚼品评呢？

　　下面给大家提前赏析影片中的经典镜头。

　　图 50-2 是阿拉丁与公主的特写近景镜头，典型的两情相悦。公主头巾上玲珑的十字星纹饰显得华丽而青春，优美的手臂线条体现了当时欧洲的审美标准：丰润而优雅。阿拉丁跪吻女王柔荑的动作凸显他的深情与虔诚。好一对金童玉女啊！

图 50-2

图 50-3 所示为阿基米德王子在魔女的帮助下得到了能够打败男巫的撒手锏武器：俊秀的铠甲、头盔，加上雄伟的箭弩。如此一个亮相，顿时让观众体会到情势逆转的自信！

图 50-3

如前文所说，如今传世版的《阿基米德王子历险记》是战后修复的版本，由于战争而遗失了很多原创的细节。从图 50-4 中我们只能隐约体会当时原创时宫殿场景的华丽与精致。但如此惊鸿一瞥反而给了我们无尽的遐想，就像断臂维纳斯的魅力一般。

图 50-4

图 50-5 是女王帕丽笆努在侍女服侍下入水沐浴的一个全景镜头，女王的动作显得娇羞优雅柔弱，裸体的剪影显得丰润修长魅力不可挡。

图 50-5